U0041226

Bianca Bosker

Original Copies

Architectural
Mimicry in
Contemporary
China

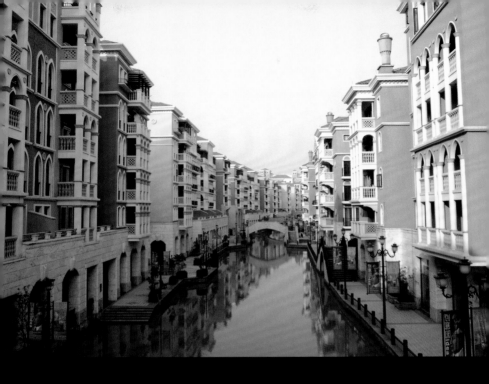

圖 2：

中國常見貢多拉（Gondolas，威尼斯特有的小船）沿著人造運河流
經威尼斯水鎮。它的設計靈感來自義大利「漂浮的城市」（Floating
City）。粉紅、橙色和米色的小屋一排排比鄰相接，每棟都設有蔥
拱形的窗緣和白色欄杆的陽台，站在上頭便可眺望威尼斯風格的
小橋和商店林立的鵝卵石街道。（攝於杭州，照片由作者提供）

圖 3：荷蘭殖民風格的住宅，設置在地下街的商業空間和地面風車，在荷蘭村的大街旁，布滿塑膠製的人造鬱金香。（攝於上海，照片由作者提供）

圖 4：北京拉斐特城堡酒店，為張宇辰斥資五千萬美金複製的拉斐特之家城堡。該酒店參考超過一萬張十七世紀拉斐特城堡的照片，並使用法國原裝進口的尚蒂伊石頭建造而成。（攝於北京，照片由奧菲莉婭·莊提供）

圖 5：在崑山英國鎮開發區入口處的噴泉，對潛在居民而言，自宅將合併有「古典英式建築概念」。（照片引用自搜房網）

圖 6：一座矗立在杭州地中海式戈雅公寓入口的大鐘樓。社區運用棕櫚樹、色彩繽紛的馬賽克鑲嵌和赤陶瓦片為社區造景。（照片由作者提供）

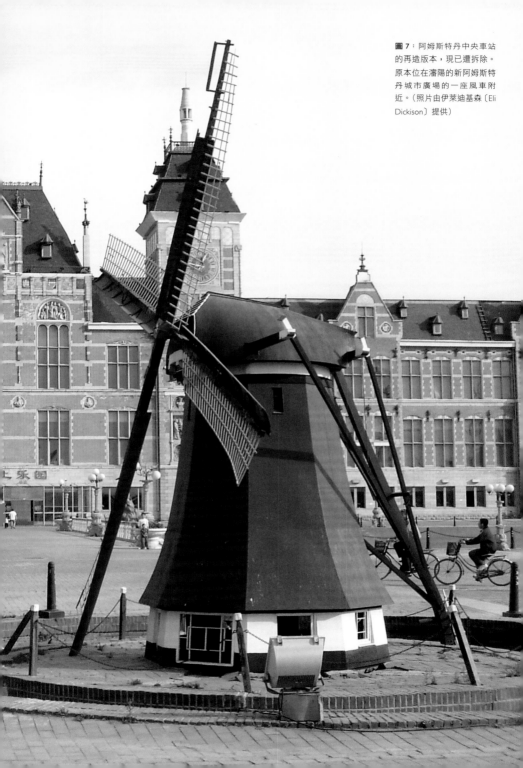

圖 7：阿姆斯特丹中央車站的再造版本，現已遭拆除。原本位在瀋陽的新阿姆斯特丹城市廣場的一座風車附近。（照片由伊萊迪基森〔Eli Dickison〕提供）

圖 8：上海市閔行區人民政府法院的
建築靈感來自美國國會和白宮。（照

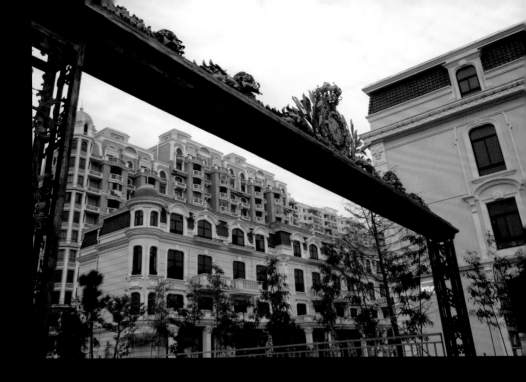

圖 9：色彩鮮豔的油漆、精美的鍛鐵
陽台和白色建柱，為上海聖卡洛斯社
區的別墅帶來歐洲情調的巴洛克風
格。（照片由作者提供）

圖 13：（上圖）英國郡別墅
的發展規劃圖詳細說明空間
寬敞的房子中每一個房間的
預定功能。地下室（下圖）
包括家庭劇院、健身房、遊
戲室和陽台；一樓（中圖）
設有廚房、女傭房、兩個用
餐區、兩個客廳、兩個衛浴
空間、容納兩輛汽車的車庫
和備用臥室；二樓（上圖）
包括三間臥室，每間各自設
有私人浴室，另有陽台和大
型壁櫥。居家建地布置參照
美國郊區，住屋周圍環繞草
坪。崑山。（圖像由崑山市
房地產開發提供）

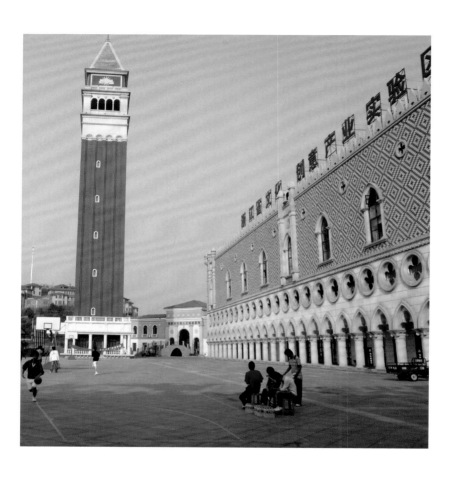

圖 14：威尼斯水城——造價斐然
的廣場上之聖馬可鐘樓和總督宮
塔複本。（攝於杭州，照片由作者
提供）

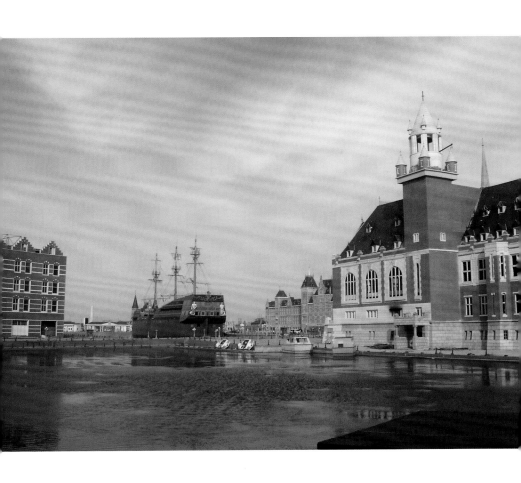

圖 15：在瀋陽的新阿姆斯特丹複
本拆遷前，一艘傳統風格的大船，
緊鄰海牙和平宮的複製品；不遠
處還可見到阿姆斯特丹中央車站
的複本。（照片由艾莉‧狄金森提
供）

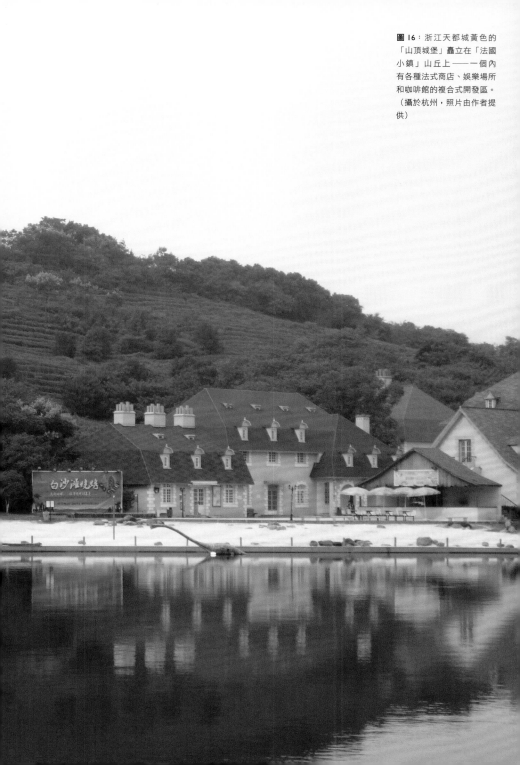

圖 16：浙江天都城黃色的
「山頂城堡」矗立在「法國
小鎮」山丘上 —— 一個內
有各種法式商店、娛樂場所
和咖啡館的複合式開發區。
（攝於杭州，照片由作者提
供）

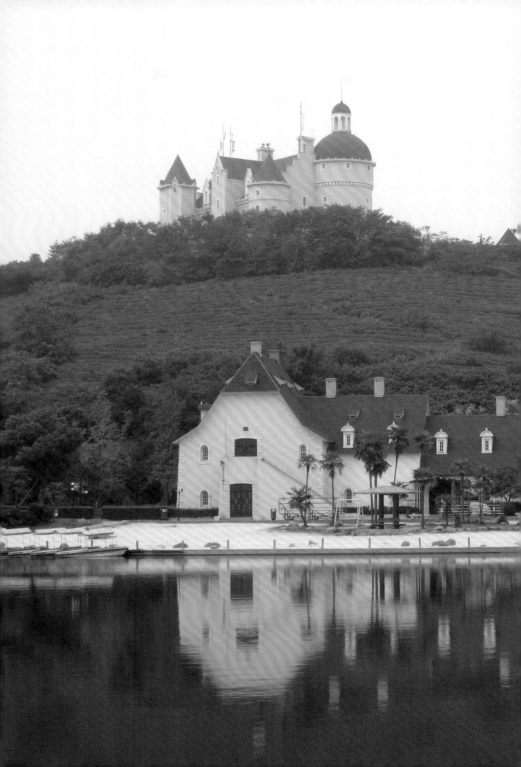

圖17：羅店鎮中眾多重新改造的住家之一。為了遵照風水原則，多數房屋的入口處已做變更。具體來說，拆遷的大門被移到住宅「朝南」的位置，入口門廊建柱也調整得更為對稱。（攝於上海，照片由作者提供）

圖18：俯視浙江天都城中「法國小鎮」的大量建築物。模仿尼姆的古羅馬圓形劇場建成的圓形劇場舞台，被裝修凡爾賽宮的花園圖案包圍，從遠處一覽無遺。（攝於杭州，照片由作者提供）

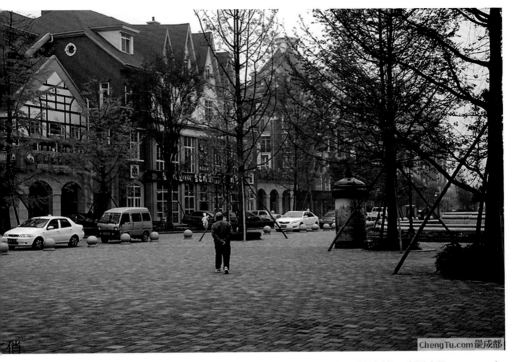

圖 19：成都英國小鎮的中心廣場，仿照多切斯特建造而成。典型的歐洲街道，兩旁是斜屋頂的木造建築。（照片來源：chengtu.com）

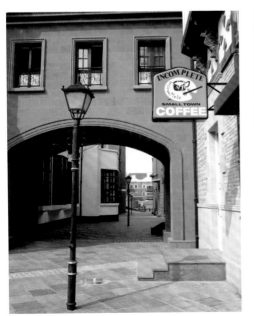

圖 20：保利閬峰雲墅樣品住屋裡的擺飾包括柳條編織籃、如《大驚喜》（Big Surprise）等英語原文書籍以及豎枕。（攝於長沙，照片由保利房地產集團提供）

圖 21：位於泰晤士小鎮格斯酒莊街角的 Small Town Coffee 外觀，此處為販售葡萄酒的商店兼酒吧。攝於上海。（照片由作者提供）

圖 22：上海森林莊園的粉紅色安妮女王風格住家，華而不實的裝飾和尖塔是為了提供更豐富的歐式特色。（照片由作者提供）

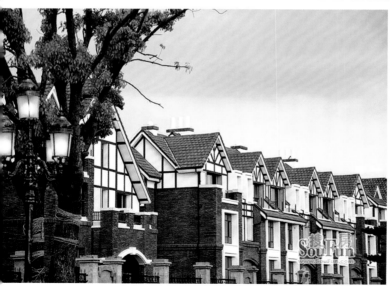

圖 23：崑山英郡別墅。開發商承諾居民能夠「專屬使用」馬廄、船隻與其他設施。（圖片引用自搜房網）

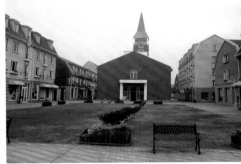

圖24：以順時針方向，從左上角起為上海羅店鎮的四個視野圖：城鎮中心，從穿過社區的一條小河對岸觀看；磚色尖塔的教堂，從廣場的樹林間觀看；無人經營的店面，懸掛著耐吉和銳跑「即將開幕」的海報廣告；由另一個角度觀看到的同一座教堂，被排屋和公園兩旁的長凳包圍。（照片由作者提供）

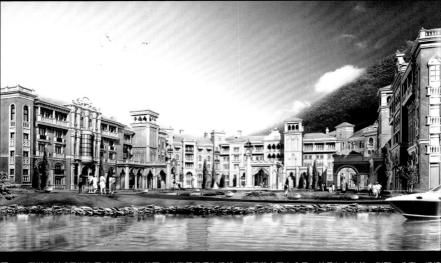

圖 25：平湖市以威尼斯為靈感的九龍山莊園。其發展目標為建設一處涵蓋十平方公里，並且包含旅館、別墅、公寓、婚禮教堂、遊艇俱樂部、高爾夫球場和賽馬場的地區。（圖像由法國 K&M 建築景觀設計公司提供）

圖 26：聖卡洛斯開發區將住宅社區的品牌定位：充滿「品味」、「低調」與「奢華」的「白金宮別墅」，社區的宣傳口號是「自一七一五年以來的巴洛克式浪漫」。聖卡洛斯的黃色排屋上有紫色磚瓦的屋頂和裝飾著白色石膏浮雕、雕刻和建柱的外牆。（攝於上海，照片由作者提供）

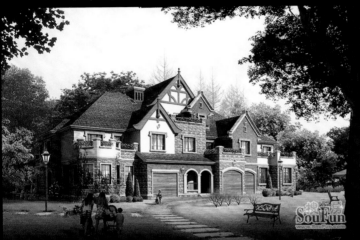

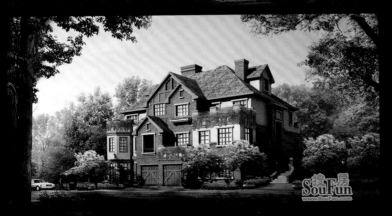

圖 27：這些圖像呈現了重慶融創伯爵堡別墅的三個示例。此社區占地一千八百英畝，並採用「四國一鎮」的設計理念。根據開發商的說法，這些社區中待售的住宅，設計靈感來自托斯卡尼建築、西班牙風格家園、加州「聖塔巴巴拉」住宅區以及法國莊園。（圖片來自融創中國控股有限公司）

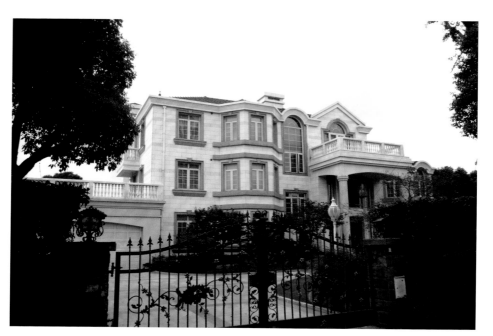

圖 28：修剪整齊的樹籬、高大的梁柱以及用金花裝飾的鍛鐵大門，是維也納園林富麗堂皇的大門特色。攝於上海。（照片由作者提供）

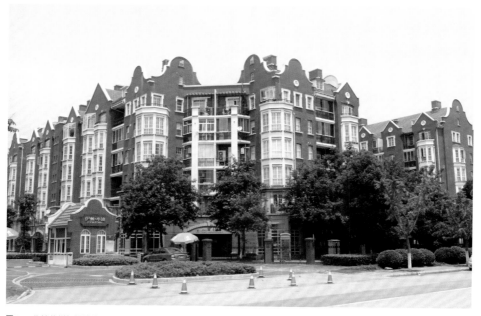

圖 29：位於蘇州伊頓鎮的公寓開發區，占地超過十萬平方公尺。伊頓鎮的廣告文宣強調社區的英式建築元素，特別是天窗、磚造外牆、黑色瓷磚、石雕和鐵鑄路燈。行銷手冊中寫道「這是英國生活模式和現代都市生活的完美融合」。（照片由張軍提供）

圖 31：英倫花園領郡的白金漢宮大門複本，複製細節包括英國君王的皇家鍍金徽章。（崑山，圖片引用自搜房網）

圖 30：華麗的路易斯十五的家具、裱在鍍金畫框內維多利亞時期風格的繪畫（未顯示於圖中）、精緻的茶杯以及一個閃閃發光的水晶吊燈。這些都是融創伯爵堡內樣本屋的內部裝潢。（攝於重慶，圖片引用自搜房網）

圖 32：白色柵欄、石板屋頂、石砌的建築外牆以及一座「婦女照顧公羊」的雕塑，給人英國城市街頭的氛圍。（攝於成都，照片由朱趙提供）

圖 33：重慶的「紐約紐約」摩天大樓讓人聯想到曼哈頓的克萊斯勒大廈。（照片由重慶解放碑中央商務區提供）

圖 34：左上角：「上海的小白宮」，它是上海工藝美術博物館，始建於一九〇五年，用來作為法國租界工商會主任的住家。（照片由馬琳・威爾遜〔Marlene Wilson〕提供）右上角：坐落在深圳市郊的「白宮」，所有者將其設計為美國首都華盛頓特區「原作」的複本。（照片由作者提供）左下角：以帕拉第奧風格建築的一座位於天津的音樂廳，有醒目的門廊，一排建柱以及圓形屋頂。（照片由岳閩微提供）右下角：無錫的「白宮」，前方有幾處魚塭以及相鄰的未開發地區。（照片由《一噸垃圾值多少錢》時報出版，作者亞當・明特提供）

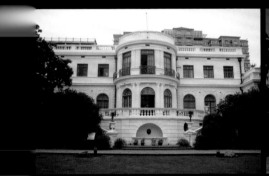

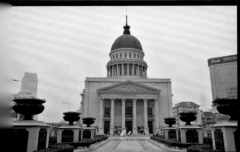
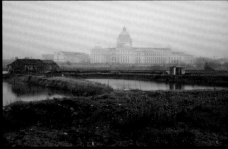

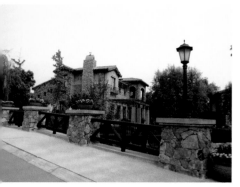

36：在中國萬科南加州風格的蘭喬聖菲發展社區中，一座座盆栽
著橋梁放置。（攝於上海，照片由作者提供）

圖 35：在西郊莊園銷售中心中，水晶吊燈、皮革沙發和絲綢窗簾創造
一股奢華的氛圍。（攝於上海，照片由作者提供）

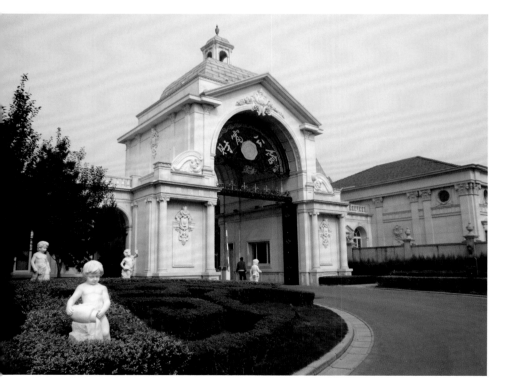

7：一名在財富公館入口處的警衛。他身著紅色外套和白色手套；訪客必須經過審慎檢查，獲准後才能進入社區之內。（攝於北京，照片由
者提供）

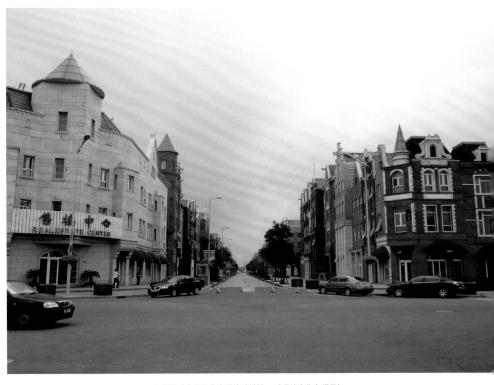

圖 38：荷蘭村的主要街道，吸引來自上海和其他城市的旅客在週末時造訪。（照片由作者提供）

圖 40：洪海在他位於威尼斯花園的家中，展示一對懸掛在客廳的進口吊燈。（攝於北京，照片由作者提供）

圖 39：在深圳市的小社區，一座別墅屋主強烈依賴歐洲設計裝飾自宅。一⋯公共區域的客廳裡有一座落地鐘；牆壁上風景畫的主題為哈得遜河學校，還置有皮革沙發。（照片由作者提供）

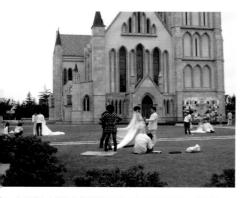

圖42：在泰晤士小鎮教堂前幾對準新人正在拍攝婚紗照。（攝於上海，照片由作者提供）

圖41：洪海在威尼斯花園家中的室內傳統中國茶室。（攝於北京，照片由作者提供）

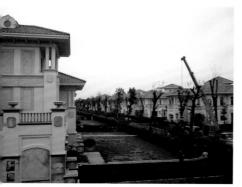

圖44：在上海的棕櫚泉開發區，地中海風格的別墅密度相當高；它提供居民規模頗大的俱樂部會所，距人造海灘僅需數分鐘的車程。（照片由作者提供）

圖43：在天都城的教堂的西式婚禮儀式中，新郎和新娘在婚禮尾聲時走出紅毯。在臨時搭建的聖壇，帶領儀式的牧師是由天都城的員工擔任。（攝於杭州，照片由作者提供）

圖 46：楓丹白露別墅發展區中的一個住家，擁有寬闊的庭院。（攝於上海，照片由作者提供）

圖 47：混合現代與中式風格的九間堂別墅開發區的一棟樣品屋的入口。
（攝於上海，照片由作者提供）

圖 45：溪流、湖泊和小池塘交織成地中海別墅區的景觀。（攝於上
照片由作者提供）

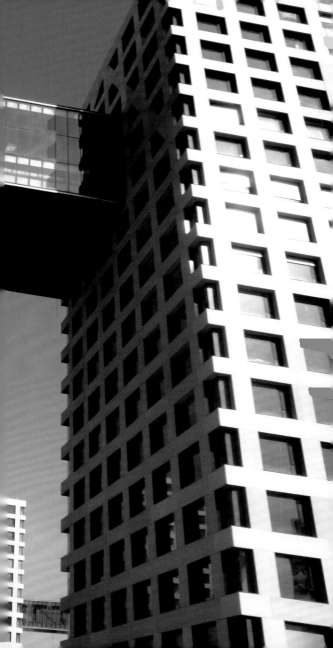

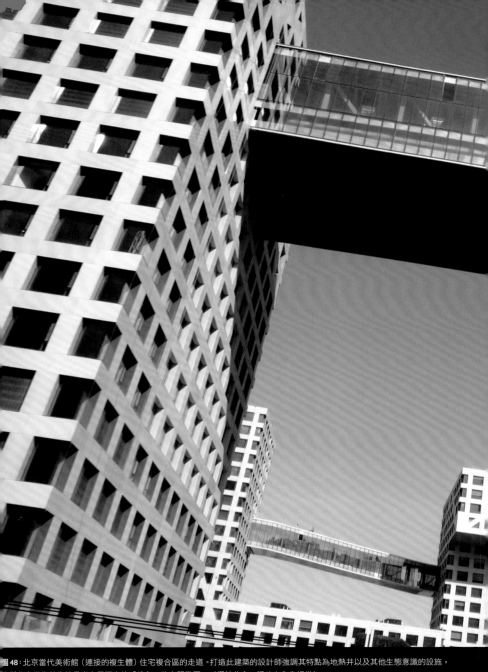

圖 48：北京當代美術館（連接的複生體）住宅複合區的走道。打造此建築的設計師強調其特點為地熱井以及其他生態意識的設施，被稱北京當代美術館是世上最巨大的「綠色」住宅開發區。（攝於北京，照片由作者提供）

圖 50：「北京觀唐」的住家，坐落在白色牆面和紅色大門內，設計靈感來自中國傳統宅院。（攝於北京，照片由作者提供）

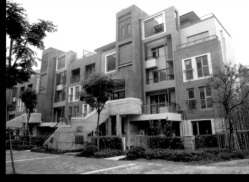

圖 49：由政府主導的上海郊區一城九鎮計劃中，位於「未來城市」社區的排屋。（照片由作者提供）

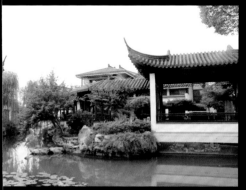

圖 52：在蘇州的天倫隨園，六十三棟別墅坐落在弧形牆面後方，與私人的庭園比鄰而居；其中，庭園設計試圖重現傳統中式風格。（照片由張軍提供）

圖 51：中式主題的深圳萬科第五園，其中有住家與一座人造的小型湖泊。（攝於深圳，照片由作者提供）

誰把艾菲爾鐵塔
搬到了中國？

碧安卡‧博斯克──著

楊仕音──譯

目錄

引言

無論你是曾經閱讀相關訊息，或打算造訪今日的北京、上海、廣州、西安、重慶、成都，或其他的中國大都會中心，你應該知道身為一個旅客，可能會對中國城市發展的步伐感到目眩神迷。中國以閃電般的西化速度，瞬息之間在他們自己設定的「競賽」裡，超越了歐洲和北美地區的城市。相較於重遊紐約、倫敦或東京，只看到過時和相對受壓迫市容的旅客，中國城市建築西化的現象引發了各式各樣關於探索中國「新與舊」的問題，其中也包含了對中國建築工程和城市設計兩千多年傳統的。一個在一千年間如此徹底系統化的傳統，以及深刻融入中國思想和文化的小住宅，如今已改建及加入建築師的創意。此外，還有一步步緩慢到幾乎難以察覺的演化，即在與現代西方相遇之前所發生的基本形式上的轉變。

多數人不甚了解的中國傳統之一：主題式的剽竊。根據中國正史的記載，這可以回溯至西元前三世紀後期，第一位統一天下的皇帝秦始皇。秦始皇在先後征服最後堅守的六國之後，在首都咸陽外，沿著渭河下游的河岸，剽竊並複製了每一國當地的宮

殿（大約是原建築三分之二的規模）。在秦始皇統一中國之前，區域文化的多樣性（從字體到建築風格）仍然相當可觀：多元的建築風貌對居民而言勢必是美不勝收的景色，可匹敵當今大都會舊與新的對比。包括當時的皇室花園，此剽竊的本質顯示的是統治者的「占領清單」：在專屬保存建立之後，引發了中國私有花園的興起，儘管這些私有花園實為豢養珍禽異獸、園藝造景、人造地理景觀「天上宮闕的縮影」。然而這一切都在在象徵著統治者擁有將各個領地的文化特色聚集一處的實力，因此也象徵著其獨大的霸權。舉一個經典的例子，在計劃入侵當時滇緬王朝南端（現今雲南省）的初期，漢武帝（在位時間為西元前一五七~八七年）已先行製作昆明滇池的縮小模型，並根據這個模型模擬海軍的攻擊路線。從古至今，這類剽竊與複製建築的行為從未間斷。打造迷你版的異地景觀與建築，加速了統治者將複本「收藏」，並且化作實際的占有與掌控。現代史學家應意識到在二十世紀五〇年代左右，蘇聯式建築形態的剽竊──在中國人的心目中絲毫不亞於文化的質變，因為它代表著中國的躍進，成為國際社會主義運動的先驅。

中國剽竊「其他」類型的建築，得歸功於各類談判協商的結果。最近，甯強教授給我看一張圖木舒克市飯店的照片。圖木舒克市位於中國的最西端，東邊是喀什市（舊稱喀什噶爾）。這個飯店建築可見到從漢諾威到瑞典、芬蘭任何一地十八世紀北

歐風格的身影。當這家大飯店提出複製符合當地族裔伊朗樣式建物企劃案時，省級行政機構的漢族成員開始百般阻撓。理由是如果誰發動了一場穆斯林起義向政府抗議，暴亂者自然將湧入並堅守這類的地點。最後，建築設計師態度軟化，設計了一座與原始構想截然不同的傳統中國式建築。然而，之後卻演變成了穆斯林維吾爾族的官員提出抗議，他們稱這棟建築為對領地文化的侵犯。經過三次的協商之後，政治敏感度高的建築師決定選擇北歐風格的設計，最後雙方皆大歡喜。

雖然說背後的動機或多或少有些異曲同工之妙，但每個建築剽竊的範例仍有它特殊的詳情與原由。然而每一個範例都比不上本書作者碧安卡・博斯克在書中介紹的幾個示例更令人感到訝異。專為中國新興中產階級和上流社會設計的建築，環繞著「現代主義城市」郊區的最新形象是——一棟棟拔地而起的外國建築，讓居民得以一窺異地文化和形象的社區。這些反現代主義的風格（例如都鐸式的仿泰晤士小鎮）不斷出現在上海市的外圍，即使沒有機會出國，此處儼然已提供了宛如居住在異地的生活情調。充滿各式主題的「全球化郊區」，一方面能使當地的居民避免外語和文化的衝擊，另一方面中國政府則可避免受過良好教育的精英外流。作者提到：「中國的模仿城市與迪士尼樂園、文藝復興時期的建築、拉斯維加斯以及其他主題公園環境的區別在於，對於後者，這難以置信的疑慮是暫時的，但之於前者，這份疑慮卻將永久存在。」

即使你認為這裡的主題城鎮透露出了一股虛偽與膚淺的氛圍，但碧安卡・博斯克對這樣城市現象的研究卻是極富深度與廣度。她闡釋複製背後的動機，透過謹慎透徹的建築學以及人類學調查詳細解說，並以圖像及文字完整地表達。套用作者的話：

此探索將揭示決定模仿外國城市風貌的因素，並非僅是外成的，而是更深入地與當代中國文化特色相連結：大量新崛起的中產階級和上流階級，以及他們對品牌奢侈品消費的欲望。更重要的是，這些建築是自我品味培養的象徵符號，展示著國家軟實力的能耐，熱衷地表現「是的，我們辦得到」。因為我們擁有十年來空前的經濟成長、國際聲譽和站在全球舞台上的實力。這些其實都是中國根深蒂固的傳統──藉由建造高聳紀念碑來慶祝文化上的成就。

因此，作者將這種建築現象轉譯為範圍更為廣泛的概念探索：中國的獨創與抄襲。在中國，個體的發展或物質領域的一切概念，只不過是你「腦海中」的複本；規模並非重點，每一件複製都相等。作者進一步探討，這些郊區表達了最新品味的象徵、迫切的階級區分、商業模式與其生態。這些對中國的泰晤士小鎮、楓丹白露別墅、

高速公路旁包浩斯建築感到訝異的觀者，勢必將在閱讀本書的過程中，隨著博斯克為我們開啟的大門，引領我們在「看門道」後將更感驚奇。

杰羅姆・謝伯軒（Jerome Silbergeld）

著名漢學家、普林斯頓大學藝術史教授、東亞藝術中心主任

謝辭

那些聲稱寫作是種孤獨雕琢的人言過其實了。沒有許多人的協助，這本書不可能出版。我由衷地感激他們獻出自己的時間、精力、建議和專業的知識。

實地考察是絕對必要的。因此，我非常感謝所有在中國當地幫助我作研究的人——其中包含建築師、學者、記者、官員、開發商、屋主。這些人為我打開他們的家門、歡迎我進到他們的辦公室，提供他們的想法、分享照片。有兩個人特別提供我在本書寫作中不可或缺的關鍵援助：在整個企劃過程中，索菲亞·苗（Sophia Miao）提供我寶貴的諮詢和研究援助，而鄭海堯則是給予我啟發式的指導、精神上的支持和生命力的夥伴。

我尤其要感謝普林斯頓大學的杰羅姆·謝伯軻教授（Jerome Silbergeld），他的明智忠告與對主題研究的參與，奠定了我不僅能持續數年且能累積成為深度理解的知識探險，最終成就我甜美的果實——本書的誕生。我也想向不吝於分享見解且在學術表現卓越的那仲良（Ronald G. Knapp）教授、阮昕教授和帕特里夏·克羅斯比

（Patricia Crosby）表達深深的感激，每一位都表現出對此議題及對本書的視覺呈現展現高度興趣。他們是我在準備資料和提交內容時最專注、寶貴而周到的合作夥伴。

當靈感枯竭時，我很幸運地能夠拜訪馬丁・科恩教授（Martin Kern）、克里斯汀・休伯特（Christian Hubert）、羅傑・科恩（Roger Cohen）、約翰・麥克菲（John McPhee），聽取他們的經驗和指導，使得本書的寫作得以順利進行。

此外，我要感謝長期以來支持我的朋友和家人：朵卡・博斯克（Dorka Bosker）、凱倫・布魯克斯（Karen Brooks）、喬伊・福伊斯特（Joey Foryste）、邁可・古德（Michael Goodall）、啟德稻垣（Tak Inagaki）、碧碧・藍斯克（Bibi Lencek）、卡翠娜・藍斯克-稻垣（Katrina Lencek-Inagaki）、米斯可・藍斯克（Misko Lencek-Inagaki）、尼娜（Nina）、雷朵・藍斯克（Rado Lencek）、亞里・羅福雷斯（Ari Lovelace）、克莉絲汀・米蘭達（Christine Miranda）、達芙妮・昂司（Daphne Oz）、理查德・派恩（Richard Pine）、坦雅・蘇賓那（Tanya Supina）和阿里・薩瑟蘭－布朗（Ali Sutherland-Brown）。這些人對中國卓越的擬像和我的作品展現出從不疲乏的熱忱。我尤其要感謝馬特・阮（Matt Nguyen），他無限的耐心和支持以及建設性的批評、審查手稿以及幫助我完成任務的鼓勵。最後，我要感謝我的父母，李娜・藍斯克（Lena Lencek）和吉迪恩・博斯克（Gideon Bosker），他們對工作態

度展現的身教，以及鼓勵我冒險，和提醒我從事實到故事形成的軌跡是段漫長、寂寞有時曲折艱辛的道路，但無論如何都是值得我付出的一條道路。

第一章

進入
「宮廷享樂之地」

中國建築模仿

在二十年這般極度壓縮的時間內，中國在建築的發展，使得他以「宇宙光年」的速度一躍到「未來」。彷彿打破物理定律般：折半的摩天大樓、懸浮在水面上的建築，以及隨意曲折的鋼鐵。建築師打破了世界紀錄，構建出地球上最綠（環保）、最龐大的建築，並以最有效率和最大膽的方式，完成了一座座超巨型城市。雖然當中國城市的中心現正流行各式高端的樣式、工程和技術的炫耀，但郊區和衛星城鎮卻打造出了完全不同屬性的風貌：不求現代，而是模仿異國、回顧歷史的建築。在四川成都建造了一座幾乎完全複製英國多切斯特小鎮，鋪有鵝卵石的普爾長廊步道、一座二十萬居民的複合式住宅區；在長江三角洲有一百零八公尺的艾菲爾鐵塔和香榭麗舍大道廣場，忠實地重現法國設計師奧斯曼（Georges-Eugène Haussmann）城市之光的概念，成就了一處「東方巴黎」；而在上海，官方則是制訂了一項「一城九鎮」的計畫，呼應十座環繞市中心的衛星社區，每個社區完全複製一座外國城市，每棟的房價約為三十萬（美金）。

以市區為中心，周圍分作第一圈、第二圈、第三圈，中國顯示的是「反典型的中央王國」。儘管過去中國視自己為世界的中心，但現在的中國正在將自己打造為「置入世界各地」的中心。

從巨型城市、大城市到建設全中國各省城鎮的郊區，北京－天津－唐山、廣州－

杭州－深圳、安徽和四川等處，到處可見一片又一片、令人感到驚異的歐美著名旅遊景點的「拼貼圖」。大型的集體莊園占領著廣大的土地，以居民們引以為傲的「輝煌中國版」的巴黎、威尼斯、阿姆斯特丹、倫敦、馬德里和紐約的樣貌具體呈現。一般住宅、城市建築、政府機關塑造出歐美歷史復興的風格，在這股向上移動的風潮中，居住其中的居民正踩著熟悉的生活步調，而他們陌生的家園則是強大外來潮流的「翻印建築」縮影。在細節的重視和複製的範圍上，展現出了異常驚人的野心，身處中國，你將會發現西式建築結構並非是孤立的存在，而是交織分布在整個現有城市的架構之中。在密集且廣泛的主題社區裡，他們複製出各式「一眼即可辨識」的西方建築原型。

整座城鎮和村莊幾乎是從英國、法國、希臘、美國和加拿大等地，將整個歷史和地理基礎「空運」過來，並且拼接在中國城市邊緣，與之鑲入融合。

它的目標不僅僅是在建築和施工的「技術複製」，而是做「全面性的複製」。外觀比照西方歷史建築不過只是外貌表象，中國所追求的是更能讓居民「感受到」的複製。為了將整個環境營造出西方的氛圍，讓民眾能體驗到各地色彩的原貌，包括了主題社區當中，數以萬計的新經濟精英商店、西式餐廳四處林立，也都一併地納入。在外國地名、象徵標誌以及生活方式與風格等元素的配套設施，也都一併地納入。在主題社區當中，數以萬計的新經濟精英商店、西式餐廳四處林立，販售著西方商品與食物：行車導航的是西式街道名，甚至民眾會聚集在聳立著西方英雄紀念碑的公園和

廣場，慶祝著歐美的傳統節日和假期。數百座的郊區「主題樂園」，精心建造出西方最具代表性的城市，並且已結合成為地理與歷史的綜合性異國群島，協調而連貫地與中國城市人的棲地相互整合。中國住宅產業已將資本主義房地產的座右銘「地段、地段、地段」，改寫為「複製、複製、複製」。

這些全面性的複本現象引起西方與中國知識分子大肆地批評和嘲諷，大多是充滿排斥的評論，因為他們認為這些主題社區是「庸俗」、「虛偽」、「短暫」、「缺乏想像力」且「陳腐」的。然而本書將藉由分析這些擬像空間以及居住在其中的居民心理，就所謂的複本現象做深入的探索；因為我們實在不應如此輕率地解讀這些主題景觀，這些住宅別墅絕對不只是「避風遮雨用」的房屋，它是以重要且微妙的型態塑造出中國居民的行為，同時也反映著居民與建物創建者的共同成就、夢想甚或焦慮。

就大規模、全面轉型的掌握度來說，中國已經能夠掌握西方建築形象的精髓，並能以此作為，對全球霸權和「第一世界」中產階級生活舒適的提升，和美好生活憧憬的有力象徵。中國選擇了西方建築，而非當地特色的住宅和郊區原型的理由，還包括：提供一個能解決膨脹的新興富裕人口的務實方案。在充滿中國政治未來的影響力以及在全球舞台上展現「民族性格」，大量「山寨」住宅產業的崛起，成為了活躍的實驗計畫前鋒，同時也是一種適應中國新興市場經濟帶來的機會與阻礙的手段之一。

從社會學的角度來看，西化的家園和社區，可視為國家與個人野心齒輪的契合點，並且是新覺醒的消費慾望與激烈的、自主的競逐目標（至少在日常生活的舞台上）。

本書將探討這些主題社區在過去二十年的住宅發展：以中國房地產人和國家現代化與全球化地位作為訴求目標，所複製出的異國風格和不合時代的模型。結合歷史視角和當代觀點審視此複本現象，將外國歷史置入新興社區中（稱之為「擬像」），它彰顯了文化的通約性，包含了對複製和模仿異地他悠久的傳統、根深蒂固的集體心態。此外，「文化的山寨」也同時可與中國傳統哲學、價值體系和權力關係相互並存。

在本書中，當代中國的複本現象，無論是以建築設計或郊區社區模仿的呈現上，均會討論到它與「新中國」崛起和新社會階級的關聯性。某些人認為，在這些社區內或多或少正上演著「中國民眾階級區隔的起點」，以及新興中產階級主張自我的經濟、文化力量，並且悄悄醞釀著未來政治身分、地位的雛形。

更多，更大，更快

建設與原物一樣大小的「主題疆域」，自一九九〇年代初期此風潮便已開展，且在當時是中國最流行卻也最令人費解的建築趨勢之一。這類建築最初是在中國南方經

濟特區生根繁殖，並在後改革時代（一九七九年至今）新經濟政策的催化下，恢復了私人對土地的使用權。新建的住宅於是成為自由市場的商品，並且全國開放外商投資房地產（最初的房地產投資者為台灣和香港的金融家以及海外華人）。

自七〇年代末以來，擬像運動與城市的數量同步成長了三倍之多。根據二〇〇九年的估計，全中國人口的百分之四十五（約五億七千萬人左右）生活在城市地區。在過去兩年間，經濟改革、住宅私有化、廉價信貸和中國不斷增加的財富，以極快的速度帶動了住宅建設、投資額和銷售量的成長。單單二〇〇三年，就有二八〇億平方英尺的新住宅完工（相當於八分之一的美國住宅存量），而這樣的步調完全沒有放慢的跡象。與二〇〇九年相較，新住宅建築總面積已穩健地攀升近百分之十六。估計每年光是建設新住宅，便消耗掉全球百分之四十的水泥和鋼材；建設項目的年度開支也隨之激增：二〇〇九年，中國在房地產業的投資額膨脹率為百分之十六以上，一口氣衝上了三兆六千億人民幣。

與消費者保持同步，利用收入增加的優勢和信貸放寬的政策，購買更新、更大、更豪華的房子。中國建設部估計，二〇〇五年底前，百分之八十的中國城市居民都擁有自己的家園。居住在都市的中國人，平均每人住宅面積已超過二十年前的三倍，從八〇年代的八平方公尺以下，到二〇〇八年已攀升至二十八平方公尺。即使二〇〇

八年全球金融風暴衝擊國際市場，中國政府的統計數字依舊顯示：在二〇〇九年，中國的住宅物業銷售上升約百分之八十（成長至三兆八千億人民幣左右），個人住宅抵押貸款與前一年相較上漲了近百分之五十。房地產價格的增長速度依舊驚人：購買一個住家的平均支出自二〇〇三年以來已增加一倍多：二〇〇九年，從每平方公尺二千二百一十二元飆升至每平方公尺四千五百一十八元。

在中國，數十億平方英尺重要地段的新房屋均包含仿照西方指標性景點的建物。二〇〇三年，北京房地產發展計劃依據同時期市場調查的結果，決定當中百分之七十的物件以西方建築主題為賣點。中國最大的房地產開發商中國萬科的設計師李艷，估計該公司在二〇〇八年所建的住宅，高達三分之二為歐

坐落在安亭新鎮的魏瑪原墅銷售中心，是一昂貴的示範住宅。結合別墅、聯排別墅和摩天大樓的區域，圍繞著城鎮中心；城鎮中心裡設有教堂、商用建築和一所學校。（攝於上海，照片由作者提供）

洲主題建築。房地產廣告和行銷活動，以新興崛起的消費階級為潛在客層，證實了主導這些「夢幻住宅」的階級為何。在中國城市大街所貼滿的海報、廣告看板盡是當地的建案宣傳。廣告以噴漆效果主打布置有天鵝絨和水晶吊燈的客廳，半哄半騙地承諾居民將能在「宮廷享樂的土地」上體驗「皇家生活」，或能充分感受「美國加州的濱海生活」。在土地開發商推

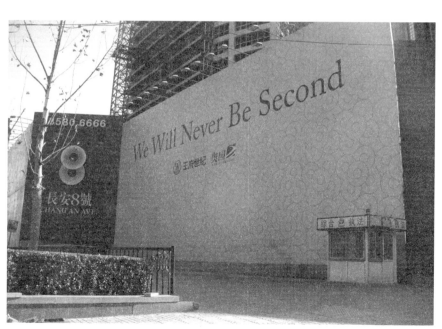

在一處北京的新住宅建案廣告上寫著「We Will Never Be Second」（我們永遠不會成為第二）。（照片由張燕提供）

銷房地產的房屋展銷會、建築博覽會上，處處展示著「西班牙」公寓大樓、「地中海」別墅和「洛可可式」連棟屋的微型立體模型。

複製裡的獨創

可以肯定的是，建築模仿常與文化變革同步，而且模仿並不是中國獨有的。日本在長崎有豪斯登堡，同樣收藏了屬於自己的西式風格建築。一九九二年開幕的主題樂園以及比鄰而居的住宅區，包括了全尺寸的荷蘭建物複本，例如比阿特麗克斯女王宮殿。在印尼、柬埔寨、新加坡、埃及、阿拉伯和其他快速發展的國家，也嘗試利用西方建築結構的典範，建構本國專屬的郊區主題住宅。

此外，這些「剽竊者」，說穿了只不過是一群向古老且莊嚴的歷史建築檔案資料庫借用的當代人罷了。在過去的三世紀，俄羅斯人、美國人和阿拉伯人等民族，都曾在「建築領域」表現它的「跨文化語碼的轉換」。美國的移民者，因懷舊而建設出許多基於地位與莊嚴的現成文化標記，將歐洲城市風貌移植到新大陸。十九世紀，在紐約城外的哈德遜河流域，復興建築遍地開花，如洛克菲勒家族等有錢地主尋求美國版本的時尚「萊茵河」。他們的靈感來自荷蘭城市的住宅、西班牙修道院、義大利廣場

和英國哥德式建築。為了展示當年美國的工業、農業以及科技實力，美國人選擇了希臘和羅馬作為模板，在一八九七年田納西州納什維爾的百年博覽會，複製了一座原尺寸的帕德嫩神廟。幾十年後的一九一〇～一九二〇年代，美國的學院和大學（包括普林斯頓和耶魯大學），都仿照其學術的烏托邦「英國牛津和劍橋大學」的哥德式建築，傳達對英格蘭最古老學習聖堂的尊崇。到了二〇〇二年，房地產開發商弗雷德·米拉尼（Fred Milani），在喬治亞州亞特蘭大根據英國喬治亞風格建造了一座原尺寸的白宮複本。正如中國連外國名一併借用般，美國人同樣以外國著名的地標或景點來命名他們的城市、城鎮和道路。紐約北部的城鎮如伊薩卡、羅馬、特洛伊、龐培、荷馬、奧勒留、雅典和西塞羅等，也向「古希臘、羅馬和聖經神話裡的著名人物、神祇以及地點」借用名稱。

儘管建築和城市模仿並非獨特的創見，但運用在一特定文化和特定的時代中，往往能產生與眾不同的意義，因為它滿足了一些獨特的象徵意涵與實用目的，以及社會深層結構流動的位移現象。什麼是中國當前建築的擬像運動特色呢？本書從矛盾的前提下手，在複製西方的現象中，理解當代中國豐沛的獨創性。首先，我將從理論和實踐的歷史先例開始談起，並闡述中國的「複製價值本體論」與相應的西方觀點存在有實質的差異。中國人不會把複製視為可恥的烙印，這種污辱感的缺乏，表現在不少文

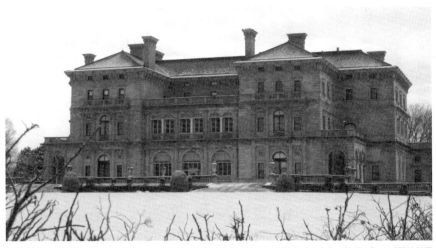

聽濤山莊，科尼利厄斯‧范德比爾特二世時期，義大利文藝復興風格的大廈（一八九五年完工）。（攝於美國羅德島新港，照片由作者提供）

化機構和具體的實踐裡，並且是受到中國哲學思想脈絡所支持的。

中國的擬像不同於外國的原本複製，他們僅是從中去獲取設計靈感。回顧歷史，當文化普遍剽竊異國的建築或郊區的架構藍圖，以提供滿足思鄉情懷或是提升威望的功能時，人們傾向於直接挪用內心認可的「完全相同的文明模型」。例如美國有基於盎格魯撒克遜（英國都鐸王朝、安妮女王、哥德）、地中海或條頓建築風格，以及人民共享相同地緣文化的形態等景象的一切「贗品」。美國已經在全面住宅社區複製泰國村或中國四合院。「唐人街」、「德國村」和「小義

大利」等等這些許多美國城市的存在，是移民的產物而非模仿，它們反映出其原居民的傳統與文化根源。此外，東亞城市的美藝或藝術裝飾，例如西方殖民留下的建物，並不是為了建立什麼殖民統治的主題。對比之下，在當代的中國，主導標的住宅的設計剽竊，具備了地緣的政治性、暫時性、異國文化性，及對遙遠文明憧憬等意義。中國領土勾勒出「另一國度」的過去，似乎是中國供應給當地居民獨有的一套複本模式：或可以更精確地說，是供應給中國人口「某些階級」的「獨有模式」。

另一個顯著的特色是這些「異國」擬像與新住宅總數的比例。在其他國家（印度、阿拉伯或日本），可能只有少數主題社區有機會蓬勃發展。但錢多地大的中國，這類建築項目的規劃是數十億平方英尺的土地，其中部分已經完工，部分仍在施工中。建商訂出不同價位，以滿足所有在經濟上有微妙需求的新興中產階級。北卡羅萊納大學副教授兼城市規劃和歷史學家托馬斯‧康帕內拉（Thomas Campanella）認為：「利用這些『建築』議題展現出的侵略性，以及驚人的建案數量等上述種種現象，正以前所未有的步伐快速地區隔出中國。」在經濟急速成長、突破十三億人口總數，和一個強大的政府機構等因素的推動下，從西方進口「足以表現威望」的歷史建築風潮觀，正以空前的規模展開。

在中國當前擬像的更迭中，這些景觀的獨創性也包含了在小說情節裡某歷史時段

的建築模仿。具體而言，中國正尋求一個處於動態變化世界裡的專屬定位，因而中國必須同時面對與他國的經濟整合與互動，以及環境品質下降與技術進步的力量。這些力量促使全球相互依存，重繪出超級大國間的平衡力量，並重新定義經濟、政治和戰略優勢的概念。中國複製異地的生活方式與建築結構的技術現今已十分卓越：不但有機械設備和基礎設施的能力，更能在一夕之間打造出一座新興城市。此外，因房地產相關的金融資源不虞匱乏，他們現正忙著聘請外國顧問和進口昂貴的材料。

眾所皆知，中國政府強大有力，有能耐也有意願支持大規模的都市規劃。擬像社區的中產階級客戶群愈來愈多，估計在一億至兩億四千七百萬之間，到了二〇二〇年甚至將可能占總人口數的百分之四十（中國「中產階級」人口數的估計，取決於個人基本收入，按國家統計局的數據，年薪在六萬～五萬元人民幣間的個體即可歸類為中產階級）。身為一個民眾儲蓄率最高的國家之一，其百萬富翁的人口數已成長至三十萬人左右，而這群在財政上強大的客戶基礎，擁有愈來愈多資本可投資在新型的住宅上。

跨文化交流的傳統

回顧中國文明，建築模仿是唯一一種跨文化的體現。身為一個全球消費用品的製造龍頭，新中國不僅生產還能豐富地重新製造各類商品，從流行時裝到最尖端的電子產品和專利藥品。然而，中國大規模地從事跨文化代理企業，應該是「後毛澤東時代」所特有，因此這個現象的本身即是整個中國史特徵的縮影，即使在毛澤東施行「孤立主義」的時期。

數千年來，中國最早期的跨國交流起點，是在公元前二世紀及耶穌會牧師在第十六和第十七世紀中國使團的絲綢之路，與西方商人從事貨物交易和強大技術及中西觀念的交流。選擇性地採用來自外國的一切，從餐具到住宅的靈感。幾世紀以來，中國的體系結構提供了西方影響的連續紀錄，從西漢時期（西元前二〇六年～西元二二〇年）的墳墓，學者推測有古羅馬建築的遺跡存在。有時，跨文化的滋養源於中國自身的動力。例如在中華人民共和國創建早期，毛澤東不時邀請蘇聯建築師、藝術家、作家和城市規劃專家，幫中國設計出一個「紅色中國」。有時，中國被迫接受外國人在中土王國強行設立他們的建築傳統（尤其在鴉片戰爭結束後）。

從十六世紀起，中國已經開始選擇性地採用某些西方科學方法。雖然皇室王朝官

員對創新發明產生濃厚的興趣，但由於擔心可能會削弱皇權意識形態的根基，所以通常不會對「洋鬼子帶來的技術」展開雙臂歡迎。隨著第一次鴉片戰爭（一八三九～一八四二年）中國慘敗在英國手中，向來孤立主義至上的皇朝，再也無力維持原本向西方敞開國門、引入移民和商品的緩慢速度，西方的一切如洪水般湧進。不久之後，外國人的影響大剌剌地出現在中國的城市規劃和建築上，特別是租界地區。根據一八四二年所簽署的《南京條約》，英國取得五個通商港口（廈門、福州、寧波、上海和沙面島）的出入權，以及外國居留權和貿易權。歐洲殖民者引進自己的城市規劃方式，應用人口密度計算標準、街道布局、空間取向和建築形式，導致與臨近的中國傳統城市街區截然不同的都市結構結果。青島和天津（皆為外國租界區）在十九和二十世紀早期由歐洲列強控制，這些租借地的「建築 DNA」包括他們的教堂、都市規劃與新古典設計，仍記錄著西方人的一度存在。

在「毛澤東時代」（一九四九～一九七六年）早期，毛澤東和他的年輕政府建立了與蘇聯密切聯結且相容的思想型態，同時邀請來自蘇聯的顧問參與中國的城市規劃。蘇聯的建築是「以一種適宜的方式，帶領中國慶祝社會主義革命和民族主義的新發現情結。……一些著名的建築……甚至由俄國建築師親自操刀設計。」直到六○年代初期中蘇關係凍結前，中國大量引用來自蘇聯的城市規劃和建築設計。超過一萬

一千多名俄羅斯顧問（特別是那些擁有技術知識的專家）造訪中國，分享他們的專業與新社會主義的知識。此外，還有三萬七千多名中國人前往蘇聯接受建築技術領域的訓練。

在整合羅馬建築元素與漢朝元素之間，毛澤東主義選擇了蘇聯新古典主義和水泥公寓磚牆。中國擁有長年剽竊異地建築學的傳統，雖然對西方建築形式的熟悉表明了中國選擇「複製」的原作，但這只能構成當前建築模仿風潮的一小部分因素。歐美風格當道的中國主題社區，釋出了一個明顯的訊號，那就是中式傳統住宅和近期社會主義住宅的沒落。同時它更揭示了中國之前混雜的中式與西式建築形式的時期，顯然已經走入了歷史。與早期的剽竊建築的案例不同的是，目前的社區是徹徹底底地模仿西方建築的設計。

過去的「模仿」建築特點是：較多部分為選擇性的採用，僅少部分抄襲西方的典型或風格。相形之下，當代建築模仿的例子，是同時複製單一元素以及建築物的類型，甚至社區在起造之初便嵌入了這些西式風格。而當代中國模仿風潮的重要特徵為「時代錯置」的剽竊。在此之前，中國竭力剽竊最先進的建築概念，但當代擬像則全部參考歷史性的西方建物。例如上海的荷蘭村和杭州的威尼斯水城，刻意在模仿與研究古物後將各種細節一一呈現，中國複製歐洲的歷史景點是在銘記過去。此外，相對

於在上海或天津的法國租界區，這些西式風格建築完全由中國人自己親手打造，而非假歐洲人之手。雖然在改革開放後的中國，第一個西式社區是針對外國僑民而建，但自一九九〇年代後期以來，這些住宅區在中國消費者間享有高人氣，並且他們現在能夠負擔得起心中渴望的主題住宅。從上述分析中可知，中國當代住宅社區的建商所針對的客層以及其中的居民，是道地的中國人，再也不是（過往的）外國人。

超越「落後」

儘管曾有過幾段跨文化交流的歷史，但中國仍未全心全意地接受最新的西方表現形式。中國人對於擬像帶來的優點和價值意見分歧。中國高級知識分子，包括促進國家進步的城市規劃專家、學者、建築師和記者，都無法擺脫困惑、批評、爭議和外界不小的質疑聲浪。任職於同濟大學的建築學教授唐明倍感困擾，「為什麼我們要在這些新城鎮置入外國風格的建築？為什麼不是中國風格的？中國部分人士（主要是文化領域的專家和知識分子）對此有些反感。」記者周建在〈中國城市化進程〉一文中寫到：「從『法國式』和『英國式』的花園城市之中，完全看不出理性和邏輯有被納入決策的考量，這些『主題樂園』的棲息地不僅讓觀察家感到迷惑，更重要的是，這些

規劃並沒有考慮到中國民眾生活方式的需求。」

由於中外觀察家無從解譯這些中國郊區的視覺呈現，究竟為何會驅逐多數城市規劃裡所包含的「現代化元素」，因而批評甚或嘲笑這些社區，並蔑稱它為住宅用的「主題樂園」。《中國城市雜誌》作家嗤之以鼻地形容主題城鎮為「垃圾文化」的體現。《滬港經濟》（*Shanghai & HongKong Economy*）期刊曾介紹位於上海的英式泰晤士小鎮是一座「有爭議的標誌景點」，文中還批判這些主題城鎮代表了培養「建築在地語言」的失敗，盲目模仿西式建築將導致在地文化被犧牲，並且將付出慘痛的代價。根據唐明的觀察，「許多人都反對『建築發展投效歐洲風格』這樣的主張」。

事實上，《建築期刊》（*Architectural Journal*）也曾深入討論充滿爭議性的「擬像建築企劃案」。

許多建築師和市民也不贊同中國郊區「拚命模仿西方標記的主題城鎮，卻不願去打造一座富有中國特有風格的社區」，因此民眾認為檢視城市規劃專家對此議題的處理方式相當關鍵：如此一來，專家才會真正地去解決不斷擴充且公認合適的西式建築發展。不少在中國工作的建築師提及，雖然這類「夢幻造景」的設計主題案源從未間斷，但他們依舊拒絕接受相關的委託。「生命太短暫，抄襲別人的作品只會是種浪費。」如恩設計的設計師胡如珊表示：「我們拒絕做這種山寨設計。」

西方觀察家認為，對這類主題社區最好的讚美只能是「古典而滑稽」了，至於最糟的形容則是「庸俗又醜陋」。恩凱環境設計諮詢公司（Enclave）的合夥人兼建築師朱萃華認為，主題建築是「既愚蠢又平庸」。而在上海庫優建築設計有限公司（KUU）的建築師陳國明甚至直斥它們「落後」、「偽造」且「不堅固」。《華盛頓郵報》（*Washington Post*）建築評論家菲利浦・肯尼科特（Philip Kennicott）則形容說「真恐怖」。然而，無論如何，主題社區早已獲得開發商、政府決策者和買家的接受，其價值畢竟是經過其他更微妙且平衡的檢視，遠遠超越「垃圾文化」與純粹「落後無知」的模仿。在絕大多數中國人的眼中，實際上是將這新鮮又洋溢異國情調的主題社區詮釋為「超現代」與進步的表徵。

擬像的景象蘊藏著神祕、複雜的含義。由於建物的突出性和普遍性，除了探討它的物理性質與經濟基礎的學術文獻外，中國的「主題式樂園」住宅社區鮮少受到關注。然而若深入思考這類社區的規模、成本和計劃足跡，以及對愈來愈多的中國人民日常生活情況下日漸增大的影響力，它絕對是值得我們仔細解構，在當代中國最普及的建築工程背後真正的驅動力以及所象徵的符號和它的終極目地。

分析神經建築基體

本書將在力圖解譯這些擬像景觀的起源和含義的過程當中，引用適切的建築理論與批評，並探討中國文化對於模仿的歷史態度，以及在主題城鎮原地進行的研究結果。二〇〇六年七月～二〇〇八年十月間，透過多次造訪中國主題社區，收集到許多相關的建案發展資訊（包括行銷素材、銷售量和價格細節、城市總體規劃、住宅設計、藍圖、社區生活簡介等）。部分環境描述和分析，是建立在訪問期間留下的照片紀錄檔，並且納入與當地員工、城鎮居民、開發商、建築師以及計劃執行期間扮演整合角色的官員，所進行的深度訪談報告。此外，還採納了大學教授、建築師、記者和評論家等多位專業分析家和觀察家的意見。

為了將中國「衍生」社區的動機、先例和目的一併列入考量，本書也將探討在以下四種重疊背景框架下的種種議題：（1）以多種形式複製外來景觀和標誌性元素的中國固有傳統；（2）主題城鎮中的西化文化及建築的體現；（3）務實與象徵因素的結合，導致擬像發展的興盛；（4）這些移植領土及主題社區在中國社會政治的含義，而後者揭示了二十一世紀「中國夢」的成分。這趟旅程我看遍中國的城市、歷史和文化景觀，擬像景觀的「外觀」本身或許取材自國外，但其中的功能完全是為了滿足當地居民生

活功能和身份象徵兼具的需求。主題城鎮的現象來自中國所獨有的社會、哲學、經濟與政治力量的匯集：當代中國的本質以這樣的方式得以被充分掌握並呈現。

下一章節將會檢視中國人對於複製與模仿的態度。這可以回溯到從漢潮皇室御花園到清朝私有花園中景觀複製的演變（一六四四～一九一二年）。我們會一一探索各種來自異地之人製造仿冒品的形式和它的功能，並將古代和現代的景觀模仿相互比對，以尋找出觀看當今中國主題城鎮的嶄新觀點。

對中國人來說，複本文化具有鮮明的價值。反之，在西方，人們早已接受當今「原創文化」的觀念，堅信原創的合法性及其所隱含的技術優勢。因此歐美國家多半拒絕複製，並將此行為視為可恥的污點以及是對原創精神的破壞。然而中國的哲學體系賦予複本和原創價值全然不同的意義：理解這一點後才能對中國模仿建築興起的現象，提出較深刻的見解。雖然「原創性」的確非常珍貴，但於此同時「抄襲和複製」也能被允許，甚至是一種文化與科技成就的證明。中國對複製文化的推崇，起源於週期性的帝國主義世界觀、禪的宇宙論以及皇朝的政治制度；至於今日模仿風格的選擇是異地與時代的錯置（即歐洲歷史主義著的建築）。但這股重建過去，和外國景觀勢不可擋的潮流，其實深深刻畫著中國文化的本質。中國複製異國元素的傳統觀念，即使在今日，依然支持也容許這樣的風氣。

本書第三章，為了闡述中國如何採納西方景觀特點並加以融合，會就中國各省具代表性的主題城鎮進行分析。如第三章內容所提的，這些異國社區依據城市規劃原則、建築、庭園造景、宣傳素材以及控制消費的過程，來打造一座座具品質保證的西方主題景觀。中國的社區發展，模仿許多主題樂園的設計原則，例如「控制居民出入方式的封閉管理空間」，「娛樂氛圍（社區街道上有免費表演的音樂家、卡通人物或演員）」的展現，設立「重點商家（基本上是販售食物和飲料的攤子和其他商品的店鋪）」，並且包含「一個以上的主題區」。

中國的主題社區同時是成千上萬中國居民的永久家園，在這裡，他們撫養孩子、做飯、洗車和過他們的日常生活。因此和一般社區的區別之處在於，社區居民實際融入外國人的生活方式、價值觀和禮儀的程度為何？第三章會順帶探討中國家庭如何轉型重構，其中包括為傳統習俗、儀式創造的公開慶祝場景（一座城鎮劇院），讓置身在內的居民買單中國新身分的建構模式。如此一來，主題社區提供一項關鍵功能：那就是向一個「剛從」廢棄的社會主義中誕生的「孤立主義文化族群」，反覆灌輸「全球的」城市行為模式和規範。

第四章我將進入另一個主題：驅使這些新城鎮四處建設的動機。我不打算以單一而簡化的角度探討（如全球化趨勢的催化），而是希望能同時藉由務實和象徵的意

義，深究異質（外來）因素錯綜複雜的影響。本章將介紹中國擬像的表象，其實意味著一個國家「從模仿到創新」的過渡階段。藉由訴諸西方建築形式，中國已經找到了解決方案，促使他們能夠適應城市化和資本主義的挑戰，以及獲取西式建築的專業學習機會。

然而以上這些動機僅述說了一半的故事。或許擬像表面看起來是種「自我殖民」或「西洋崇拜」，但在中國人心目中，這實際是中國霸權的宣示。這些主題社區象徵性地被視為是國家經濟與科技實力的紀念碑，以及共產主義自毛澤東時代以來進步的標誌。因此，中國正以擬像概括一項重要的文化旁白：中國向全球發出訊號，他們已擁有不容列強小覷的能力，可迎頭趕上甚或領先歐美，成為世界第一強國。

第五章則在闡述這些山寨主題社區如何成為中國「住宅革命」的過渡證據──舉國從上層影響下層、消費驅動的浩大系統。這一代的中國人見證日益富裕的中國登上經濟強權的寶位，數十年以來（假設不是有史以來），中國人首次能有所選擇，而非只能屈服於共產獨裁統治階級或傳統勢力、或是在政爭下權力的更迭中，為了塑造個人認同而被賦予支配上的自由。

第五章另外也按年代記錄了中國人在不同時期所勾勒的「美好生活」夢想，這個夢想的核心始終沒有脫離「西式壁爐」的概念。中國官僚們讚揚中國的「和平崛起」，

但究竟是什麼引發中國數百萬屋主如此地嚮往？它為什麼會在中國當地發揮影響？因為西式風格為中國境內財富與社會地位不斷提升的族群提供了一種更為私密且個體化的觀點，適於引入到他們的新生活模式之中，並且能喚醒平民百姓對未來的「希望」。

對於急欲炫耀財富和精緻品味的中國消費者來說，西方品牌和西方消費文化早已成了他們心目中進步、文明、名望和地位的標誌。我從一場又一場的面訪、側寫與訪查中，發現住在主題社區裡的居民，當他們在敘述這件事時，是把當地生活置入在西式架構裡頭。從這些主題社區居民的視野，我們更能「深刻理解」到，中國之所以選擇複製西方景觀的用意，及其未來的城鎮樣貌。

雖然廣義而言，中國的主題社區居民，其經濟程度同質性高（買得起這些西式社區物件的民眾，收入至少已達「中產階級」）；除此之外，居民也來自各種背景、職業和（家鄉的）地理分布。其中包含專業的桌球選手、工廠老闆、教授、銀行家、政府官員、建築師、律師和室內設計師。在這樣的環境中，一些孩子已順利長大成人，當然也有幼兒以及剛進入勞動市場的社會新鮮人。房價更昂貴的社區居民平均年齡稍長，但不時也可以看到年輕夫妻。對許多人來說，這些房屋是自購的第二棟住宅，往往被拿來當作周末假日的度假別墅，絕大多數居民都表示自己有國外生活或旅遊的經驗。

難以避免的迷霧

任何試圖研究當今中國複雜社會現象的人，都難免會陷入一團迷霧之中，尤其是在追逐答案的過程中，如果踢到國家機器這塊大鐵板的時候。官方和私有機構與部門普遍缺乏資訊透明度，這絕對是中國獨有的特色。其他像利己主義、沙文主義、愛面子等文化，始終都必須納入在潛在的反應偏差因子裡。在這些複雜的社區建立的計劃，所涉及的「玩家」數量之龐大，從開發商、投資者、地主到官僚，其中涉及到彼此競爭且衝突的個人利益，因此非常不易過濾，萃取成一個單一、連貫且相互符合的故事。而每一個事件往往眾說紛紜，最終畢竟得由「時間」來解讀，當一切都成熟，它的完整含義、重要性以及這些發展項目造成的衝擊，自然會一一浮現。此外，在這裡頭大部分的發展項目仍處於萌芽階段，因而它將帶來的衝擊、重要性，以及在文化、政治和經濟層面將導致什麼樣的效應，目前仍無法評估。在撰寫本書的同時，部分社區雖已完工，但依舊是無人進駐的鬼城，猶如空蕩蕩的舞台布景，匆匆搶購的投機者正渴望著演員（居民）登台以揮別眼前死氣沉沉的景象。另外，有一些主題社區，雖然成功吸引到大批的住戶，形成新興的繁華住宅區，但它發展的速度卻遠不如預期。基於上述各項理由，與其去推測主題社區現象的「結果」，還不如專注於探尋

中國擬像的根本原因，以及關於此現象的未來發展方向、影響力和重要性等。因為在現階段也僅能稍加臆測罷了。

但無論如何，主題社區必然能在未來提供探究某些重要或關鍵議題的觀察。舉例來說：生活在德國複本社區和比佛利山莊複本社區裡，對中國居民生活模式的影響分別為何？這個趨勢會持續延燒下去，抑或只是曇花一現？歷史會如何解釋中國的擬像城鎮？廣設各類型外國風格的建物、社區，是否會使得中國傳統特色建築的成長窒息，還是反而能激發成長？

截至目前為止所累積關於中國擬像的知識，充其量或許只足夠建構出一套長期效應評估的暫時性假說。然而從當地「最前線」去理解這些發展的過程，包括在調查其樣貌與意義，以及這個現象與中國傳統文化、歷史、哲學和政治學有何關聯之下，我們距離解開這世上最古老卻又最新興的超級大國，其日常生活受此重要現象影響的謎題又更近了一步。

偽造迷戀

驅使中國建築複製
的哲學

高樓和陽台從層層堆疊的花叢中探出頭來，
整個宇宙藏在一個種子裡頭。

在哲學的領域或多元文化匯集地，「真」與「偽」常被歸類為相互對立之物。然
而這兩者的定義和區隔卻常常搖擺不定，因為需要考量它們的觀看位置：我們站在理
想主義者的立場或經驗主義者的立場？從心理學還是人類學的角度？關乎審美或道
德？有些社會為了區隔真偽制定了大量依循的規則。同樣的社會在不同發展階段，可
能會對真偽間的差異視而不見，或認為這是無關緊要的事情。文學評論家萊昂內爾‧
特里林（Lionel Trilling）提出有關「真」的文化歷史，其概念源自西方歷史中相對
晚期的本體論，以及所衍生出的「本體」等於「真」，與「真」等於「原創」（或原
本），從中世紀轉型至現代逐漸萌芽。在此同時，中國早已按照不同意義、不同操作
方式、不同形式附帶的價值，創造出一套複製工作的分類系統，其中包括處理不同種
類的「複製法」、「描摹法」以及「模仿法」。

明確定義「真」、「偽」、「原創」、「複製」、「擬像」之間的差異。對於判
別中國建設主題社區景觀的「動機」（動機又會影響這類計劃的概念與執行）實為關

鍵。按照我們的初步理解，具體化身在「偽造」環境中的「附加價值」與「標誌」，似乎不難想像當代中國主題社區數一數二的城鎮可獲得的利益和附加影響力，因此他們心甘情願地冒險「剽竊」。

在解讀中國當代建築「實驗室」聚焦在異國複製的緣由之前，我們必須先定義一些專用術語與詞彙。我們應該如何稱呼這些中國當代建築和社區才適當呢？中國人的審美現況和審美價值為何？我們可以直接將此現象污名化為「仿冒」，或是直接為這些精細的複本歡呼？普林斯頓大學榮譽教授方聞，在〈中國書畫贗品問題〉一文中指出，中國將「贗品」分為幾種不同類形，每一種都以專用術語稱之。方聞寫道，關於中國模仿繪畫系統可區分為「摹，表追隨；臨，表複製；仿，表模仿；抄，表編造」。摹的目的是「量產原件」；而模仿的形式則較不嚴謹，如方聞所舉的例子。某位宋朝評論家把模仿比喻成「野雁飛行必結伴」，模仿的概念類似於「改編」。最後的抄（編造）意指各式風格的拼湊，帶有「創意靈感和盡情揮灑」的概念；若進一步反思，其中充滿「困惑與誇張」、「欠缺真實情感」、「怪異的矛盾感」。在中國的思想體制中，各類形式的「偽造」構成了一個光譜；在每個「複製類型」產生之後，會獲得個別的認可與評價。可以肯定的是，複製形式並非中國建築師的專屬品，中國的電影製片人、藝術家、作家也時常「再利用」他人的理念和模式，「改編」早期作品以達到

其目的。然而，中國「模仿」社區與前述各種中國文化模仿的定義之間最大的歧異點就在於：這些社區並非「隨意複製」（臨），而是更為進化的「偽造」。

在斟酌「摹、臨、仿、抄」定義分歧的前提下，這本書決定採「擬像」（simulacrum）一詞，用來指稱中國以西方歷史建物原型複製主題社區的模式。當然，這個詞彙或許背負著自身的包袱或聯想，但幾經思量後，我認為這是到目前為止最經得起檢驗的專用術語。不只是因為「擬像」相較於其他名詞，較能與之前中國歷史的複製現象加以區別，還因為它表明了兩種（中式與西式）存在競爭關係的獨立系統（各自以自我定義的「卓越標準」宣稱自身系統的長處）。其實「擬像」一詞的起源可回溯至中世紀末期，最初它是用來描述體現偉大效用的宗教圖像。自一九八〇年代後期，西方後現代理論納入了模擬空間的概念，將其視為一種新現象。「超真實」（hyperreal）和「擬像」的主題，此時已在西方後現代主義者間蔚為風潮，他們主張人類邁向「無國界時代」，因此意義、標識和現實在當時近乎銷聲匿跡。這些理論家的觀點擁有專業的核心概念，例如「擬像」及其伴隨的新含義和效應，以及由此而衍生出的每個新詞皆被賦予不同的內涵，並如上所述，「擬像」的意義尤其使人反感。

當代中國「仿冒的」英國或德國建築，是否只是另一個超現實的範例，是一座迪士尼樂園，或是如義大利人文主義者安伯托・艾可（Umberto Eco）在美國尋找的「百分

之「百偽造」的蠟像館？

理解後現代主義論點，能為我們帶來當代中國城市實驗背後的意義，因為後現代主義分析過「什麼是原創？」和「什麼是原創的衍生物？」之間的關係與交集，以及提問「什麼是最初的？」和「什麼是仿冒的？」這些其實與中國在古代信仰架構所主張的哲學觀點，共享著某些關鍵元素。真品（原件，此處相對於複件或複本）與其複製品在各地流通的現象並不稀奇，至少可追溯至第五世紀的中國。當時的學者、藝術家和哲學家開始提供令人信服的論據，支持景觀再造。他們的觀點形塑傳統景觀重建的定義，並在漢朝就已留下狩獵園林相關的文獻紀錄。

正如紐約大學美術史教授喬納森・海依（Jonathan Hay）的觀察，中國信仰結構的元素並未隨著時間累積而改變，反而保有一致思想系統的原則，並且有許多仍然適用於現代思維上。根據海依的論點，這是由於「中國傳統」本身不斷地被「回收再造」，因而具備了足夠的彈性以適應時空的變遷。雖然歷史分析結果，揭示了這些傳統信仰體系以及歷史記述，遠比社會普遍允許的習俗內容還複雜許多，但部分留存至今的原則卻仍可為「解讀現代觀點」提供參考。是否有可能是因中國長久以來「重建異地景觀」的心態從未消逝，只是演化為能滿足當今居住壓力和需求的另一種型態？中國哲學觀念的形式，的確隨著漫長的歷史產生相當程度的變化，然而釐清景觀再造

的典型中國思維，還是有助於我們得以一窺當代複本現象的「內幕」。

從這個視野觀察，我們可以知道何為中國人向來認為的複製微型疆土，以及他們是如何公開且露骨地為仿製背書（以便汲取經驗，並與真品的力量和精神「交流」）。

這點對於瞭解主題城鎮計劃存在的理由與形式相當關鍵，更遑論模仿的西方建物全都是在「歷史主義」或「民族性」上具備指標性的建築風格，它恰可標示出東西方之間差異的基礎。本書將不會明確而直接地推定「古老傳統」與「當代實作」間的關聯為何，但我仍必須強調此一觀點，因為起碼它能使我們大致理解：中國傳統信念是如何地啟發哲學和感知的根基，並依此根基創造出其特有文化的氛圍，以及對外來原型複製的寬容態度。反映至今日，它化為前所未有的建築模仿探索，並且非常輕易地廣為民眾所接受。

偽造者的哲學

對鮑德里亞（Jean Baudrillard）、弗雷德里克・詹姆遜（Frederic Jameson）、安伯托・艾可（Umberto Eco）和其他擬像的理論學家而言，二十～二十一世紀的實體與虛擬的空間變換，值得我們進一步檢視──人類是否真的可能或應該如何明確區

分「原作」和「完美複製品」的差異。這些學者認為全球文化已邁入真偽難辨的時代；透過超高技術製作出的複製品與原作根本相差無幾；因此真偽之間的界限、認證和獨特標誌也隨之變得模糊不清。馬克思主義政治理論家弗雷德里克‧詹姆遜注意到現階段的後現代主義由「新無深度性」（new depthlessness）的定義之一，可從當代理論與擬像全面新文化的延展現象獲得佐證。時裝設計師山本耀司（Yamamoto Yoji）在德國電影大師溫德斯（Wim Wenders）於一九八九年拍攝的紀錄片《城市時裝速記》（Notebook on Cities and Clothes，關於山本耀司的故事）中提出自己的觀察：「隨著電子化與數位化的普及……原創概念成為過時產物，一切都是複製品。而所有真偽的差別只剩下主觀判定，獨特性已經正式出局、過時了。」

鮑德里亞、艾可和哲學家吉爾‧德勒茲（Gilles Deleuze）都是提出擬像（又稱為「超真實」）的理論家，他們認為徹底而精準的複製真品能力，使得兩者之間的區別化為烏有。換句話說，擬像可滿足所有意圖和目的，成為真正的替代品。鮑德里亞寫道：「模擬正威脅著『真』、『假』與『真實』、『虛構』之間的差異。」後現代主義理論家認為，擬像是一種當代現象，是這個世界的產物，其特徵為：現實與象徵的界限瓦解，而原作和衍生物的「指標」可全然互換。這樣的競爭後果已滲入當代實作的各項領域。鮑德里亞發現這一現象令人不安，因為它意味著一些「災難」早已

發生，即從真實到虛假的連續性因中斷而產生斷層，因而顛覆了傳統的世界觀。一個「真實」曾經擁有絕對標記的系統現已不復存在，並且「現實崩毀成難以判別的超現實」。鮑德里亞滿是恐慌、近乎歇斯底里的觀察，是出於他認為擬像將世界快速推向「無意義」懸崖的恐懼，簡而言之即是「混亂」——道德、法律、經濟、社會、政治的全面混亂。後現代主義理論家問，「當真實行為與模擬行為間的差異不存在時，我們該如何去維繫法律和維持秩序？當擬像技術產出的形象與真實形象無異時，我們要如何才能確知何者為真？」鮑德里亞在敲響警鐘、喚醒世人，我們已經站在一個隨時可能崩塌的懸崖邊緣、瀕臨著混亂而盤根錯節的意義扭曲，以及不確定真實的危機。

「不可能再有幻象，因為不可能再有真實。」

如果要分析西方國家對擬像現象出現的焦慮感，則必須將西方觀察家和評論家對中國氾濫的假貨「反應」納入考量。中國工廠生產西方的時裝設計、電影、技術、處方藥、藝術和建築，這些充斥坊間的商品，挑戰的不僅是消費者辨識差異的能力，更讓他們進一步思考真品與贗品間的意義何在。擬像範疇的擴大，伴隨著科技的躍進，使得人類的體驗達到前所未有的可能性，並且正在動搖著過去各種不可侵犯的基本概念，包括國家至上、地位、所有權、優先權等。這一切令人非常不安的現象，或許有助於解釋西方國家的焦慮，以及西方人以傲慢、忽視或嘲笑的態度來看待此一現象，

但同時又在中國擬像城鎮購屋的原因。

擬像所造成的另一項顛覆性的可能影響著艾可的論點。他在七〇年代訪問迪士尼主題樂園時，推測人類的快樂可從「我們不僅享受完美的模擬，也喜歡當模擬技術到達巔峰時，反而較會去模擬低劣的信念」此一事實中獲得。與本書相關的討論重點並非艾可在主題樂園所看到的享樂主義元素，而是他觀察到當完美複製品誕生的瞬間，人們感受到如「普羅米修斯時刻」（Promethean moment）降臨般的歡愉。無瑕的擬像工程與技術，意味著文明超越自然、人類戰勝物質世界這種「感知事實」的卓越創造力。就此層面而言，創造西方成就的「完美複本」，無論在建築、城市規劃、時尚或藥學的領域，均可當作偽造者擁有優越文明的有力象徵；換言之，能夠製作出完美複本，等同於能夠掌控這個世界。

仿冒、複製與氣

西方世界一直以來認可「原創文化」，因此自然會將複製技術視為劣等技術，並同時貼上「欺騙」的標籤，以及對原創連帶的「權力、合法性、所有權與制度」現狀，展現出一種「混亂、顛覆與危機」的負面觀感。然而這種「雙重」的對立關係未必總

是正確。從歷史角度來看，「原創」的市場價值是在工業革命時代產技術誕生、浪漫主義哲學與美學思想興起後才隨之顯現的。在此文化的轉變下，物品、構想和建築的「淵源關係」開始深受重視，並被「供奉」在用以建立和保護「原作」聲望和權威的版權以及法律機制的層層制度之下。

但中國人真的買單這套西方的「優先」或「原創」的世界觀嗎？有人認為中國的世界觀，原本就對原作及複本的關係和相對價值持有不同的看法。方聞指出，與西方國家不同的是，「藝術偽造」在中國從來沒有被賦予過黑暗的內涵。當然，「創意」將傳統和創新「合成」為轉型模式，或用以「產生嶄新的物品」，在中國也頗具價值。

然而，根據中國歷史記載，良好的複製能力也同時會被視為是科技與文化的優勢；因此，原作和難以區別的複製品「共存」，並不會觸發西方典型的本體論危機。例如，當代中國山寨文化的演變，反映出的是其複製的技能與熱情，以及社會集體普遍的寬容態度。「山寨」一詞的字面意義為「山林中築設防禦工事的山莊」，現指偽造名牌商品，從汽車、服飾、電視節目到電子產品（有山寨版的蘋果 iphone 手機「HiPhone」和「SciPhone」）。雖然中國政府當局表示關注智慧財產權的問題，但這些仿冒品從來就不是什麼禁忌。《華爾街日報》（*Wall Street Journal*）的斯凱・卡納韋斯（Sky Canaves）和朱麗葉・葉（Juliet Ye）指出，「儘管山寨一詞曾用來表示廉價或劣質

的贗品，但現在對許多人來說，山寨表示中國人的聰明才智。」中國國家版權局局長柳斌傑，甚至稱讚山寨是一種「符合中國市場需求」的作法，也是「大眾文化創造力的指標」。此外，新聞工作者兼哥倫比亞大學教授亞歷山大・斯蒂爾（Alexander Stille）在其著作《過去的未來》（The Future of the Past）中，援引辭彙學的證據，闡明中國對複製品的獨特態度。他提出「中國語言中有兩種不同詞彙意指複製。……仿製品較接近我們所稱之為複製的物品──你會在博物館商店購買仿製品，而複製品則是超高品質的複本，甚至具備了陳列在博物館供專家學者研究的價值。」

「文化思潮」和「詞彙的雙重性」，是提醒我們在分析當代中國構建擬像空間的實踐與原則時，理解傳統中國詮釋「擬像」的時空背景，必須列入考慮的因素。因為如此一來，我們不僅能以更貼近「中國人」的觀點看待主題社區，也能在後現代「仿真」的驗證上占得先機。中國古典學家似乎同意後現代主義的論點：真實以及仿真圖像（複本）之間並無區別。然而，與西方觀點間的鮮明對比是：中國自古以來就已思索過兩者的可互換性（並將之視為事物發生的「自然」次序）。原作和複本在本體論或價值論的區隔本身即是「人為所致」，甚或無關。真品和贗品間的邊界在此理論架構下，自然會被視為是不必要且不具絕對性的。與鮑德里亞的立場相較，擬像並非對宇宙秩序的「摧毀」或攻擊；反之，真實與擬像幾乎是一體兩面，而兩者間的相互關

聯是可接受的。西方後現代主義與中國傳統模仿觀這兩種認知方式的差異，導致對「原創和複製概念之間壁壘崩潰」的結論仍存有歧異，但其實這兩種認知方式依然共享著某些看待其現狀的態度。

一篇由中國學者宗炳發表的論著《畫山水序》，內容充滿啟發，是最早概述中國對複製的態度和看法的現存文獻。在這篇簡短的文章當中，宗炳提出「第五世紀傑出的佛教研究學者和畫家」如何解決中國山水畫的問題。他認為，繪畫的二維介質可應用於三維建築上，如同海德堡大學東亞藝術史家雷德侯（Lothar Ledderose）的補充解釋：中國並未一種在「人造景觀」中，特定區分二維形式（繪畫）與三維形式（皇室御花園）之間的差異。

宗炳的文章曾經提及，將實地經驗中獲得的感知、視像和情感特色，複製轉移為人造擬像景觀，是一種技能與藝術形式的展現。宗炳並指出，這些藝術形式同時還提供了期盼登山觀景卻不良於行的年長者，重返大自然這非凡旅途的可能性：

我渴望造訪廬山與衡山，然因「病」，我覺得自己今生將與荊、巫地區無緣，儘管我傾向於「忘卻老之將至」，但我對自己無法專注生命能量、調和身體感到慚愧。受困在反覆挫折想法中的我，將雲霧飄渺的山峰入畫，

以圖像和色彩重建這番景色。

這些祕密在商朝已經失去，但仍可能在千年以後憑著一個人的想像力再度拾獲。從古代的著作和檔案中，或許能夠汲取無法以語言的力量來形容的那些微妙奧祕。呈現奧祕之景時，該用什麼樣的形式、什麼原色忠實地複製？應仔細審視參考實際參訪過的旅人留下的各種線索。

崑崙山如此雄偉壯麗，人類的眼瞳太小，無法近距離觀察它的全貌，然而只要觀者向後退幾里，能盡收眼底的景色便會愈來愈遼闊。隨著距離拉遠，崑崙山看起來就愈小。今天，當我攤開平絹，遠眺捕捉它的圖像時，崑崙山可以藏納在僅僅一平方英寸的面積之內。三寸長的縱軸是數千尺的高山，幾尺長的橫軸在水墨渲染下體現數十里的地平線。因此，在我們賞畫時，不該為尺寸縮小或特徵概括而困擾（不過是必然衍生之事罷了），真正該思考的是如何充分表現原貌的技巧。

如此一來，「道教神聖」的山嶽嵩山和華山以及玄牝之靈（天地間自然之靈），全都能被捕捉在一幅畫裡。根據個人的視覺對應和心理原則，發揮繪製各種形式「類」的技能，「觀者」的視覺反應將與畫者同步「繪畫之於真實景色」，全然的心靈交流也能在畫中實現「作品攝入的精神」。

上一段文字明確指出，如果一個利用「心理同步」和「視覺對應」間的協同效應，

可以創造出一個引發觀者「猶如見到原貌」的深刻反應之擬像或形象重現。它將有助

於說明在傳統框架中，中國人傾向於竭盡可能地用擬真（區別愈細微愈佳）的「人為」

手法，將「原始景象」呈現在藝術作品中。

普林斯頓大學中國藝術史教授杰羅姆・謝伯軻在〈重新閱讀宗炳第五世紀討論

山水畫的論文：一些重要筆記〉（Re-reading Zong Bing's Fifth-Century Essay on

Landscape Painting: A Few Critical Notes）一文中，分析宗炳的說明，意指一幅擬

像的佳作能捕捉到原物或原貌的本質，其中應充滿「生命的力量」或是「氣」，使它

成為「原始」完美無瑕的替代品：

正如觀者從景物中可以「悟道」般，繪畫也必須達到這等的境界；

正如「道」的形成以投身景色本質相互回應般，技巧卓越的微型複本也能

產生類似的共鳴。畢竟，萬事萬物均不過是某種原始類型的固有，存在於

「道」中的複本罷了。每一個事物按照本有型態擁有變幻本質，全是源於

道中獨特的氣，區別僅在於類型而已；無論是山或水、人或狗所蘊含的氣，

無論數量是大是小，皆是如此。

謝伯軻注意到，宗炳的宣言支持著一種信念，也就是任何標誌或擬像有成為「真實」的可能。藉由氣的相通（悟道），圖像能輕易地成為真實的替代品。

任職於法蘭西學院的法國歷史學家羅爾夫・斯坦因（Rolf Stein），在針對盆栽花園（又稱迷你花園）的研究中，提出一些中國歷史上的奇聞軼事作為輔助證據，來支持中國傳統思想沒有僵化的界限，以區分真實與呈現真實間的差異。例如有個傳說故事，說明由兩位道姑繪製的圖像如何轉換成一個「真實的」景觀。曾有一位隱士：

他與一位教導他道教的道姑，居住在某座山腳下的一間小屋中，另一位道姑前來探望他們並與他們一起下棋。此時隱士稱有事要忙，請她們繼續對弈娛樂。於是兩位道姑以手指在地面繪圖，圖中之景幻化為四周圍繞著高大松樹與翠綠竹林的大湖。湖中有一艘船，其中一位道姑進到船中，另一位道姑則把一隻鞋扔進湖裡，使其變化成船，她隨之走入船中。兩位道姑邊施法邊四處遊玩、歌唱。最後一切景象在施咒後全部消失無蹤。

在這類的故事中，一個真實的「代表」或「圖像」能夠化作實體。前面的故事說明了實境和象徵境界之間難以明確定義，但虛實兩者可重疊混用、為人接觸並且效果無異。即使「外觀」完全不同（例如鞋子與船），複製或擬像仍可提供與「原本境界」相同的體驗。在上述情況中，景觀的描繪甚至能夠恰當地捕捉到原物的本質，以使其有效地化為原始風貌。探討小型盆栽花園時，雷德侯發現，「盆景山水明確地反映出在中國美學中，由大自然創造的物體與人造藝術作品間，沒有一條簡化的界限：對中國人而言，兩者都是自然的。」

中國在能量和生命創造的傳統觀點上，有助於解釋模型或複本可能成為「真正」的擬像；也就是說，複本被視為同樣的「真實」以及「真實的原創」。「中國否定一個穩定、有限、異質的世界；因此對中國人而言，世界的一切是同質且不斷演變，並且在一個時空中沒有固定界限。」在中國，標誌與真實被視為「演變」和「沒有固定限制」；但在西方，標誌和真實不僅有其「固定」的定義，甚至還是開端和起源的核心，並且是用來區分真實、原作、標識、形象或「擬像」。海依寫道，「在西方傳統裡……『開始』或『起源』問題……一直以來都是最重要的。」

相較之下古典中國的理論，不尋求或期望「真實之物」，也不需要一個明確的起點或開始，這可以理解為原作及其複本間「流動性」的核心思想。論及三世紀著名的

哲學家莊子對創造和存在（海依稱為「過程和產品」）的闡釋，海依觀察到，「在中國古老思想中，『無始之始』並不會被普遍認定為是一種需要額外解釋的悖論，而是一個可接受的事實……現實是一種連續改變和強化累積的狀態（進入當下的存在），而另一面必然有一相應的弱化正在發生（一消必有一長，反之亦然）。當他們在過物質化（具體化）和非物質化（去具體化）的階段時，恆常的模式必須透過不斷的無常變化過程。」

根據此一傳統的中國觀點，存在的本身沒有絕對。存在與現實的定義不是根據他們的起源，而是透過參與以及連續的「形成」過程。海依解釋說：「共鳴始於普及、宏觀的能量狀態中產生諧音的負熵效應，以形成種種……生命或其他存在的本質，而這就是實相。」宇宙是根據二元制的天地系統建立秩序及排列而成的，此系統的信念基礎，清晰地表達在老子的《道德經》中：「道生一，一生二，二生三，三生萬物。」起源、存在與現實不是靜態、有限或全面的。在這種普遍的秩序下，「萬物」由每個形成的相接進程彼此連結，那裡沒有「開始」或甚至根本是「無始」；原事物及其擬像、真實及其偽造、參照物及其圖像合為一體，相互重疊、彼此交錯。

與後現代主義者行經的立場相呼應，傳統中國學者認為擬像無論其影響力、精神和意義與原作大同小異：即使當代中國的主題城市景觀或微型疆域，既非實地複製的

精確重現，也非維妙維肖的異國空間，卻依舊符合中國傳統觀念裡對擬像的定義。因此，我們進行調查的鄉鎮不必是主題千篇一律的歐式模仿建物，或「成功」再造的異地原作（也就是以令人信服的方式複製原作），我們只需要捕捉到所指涉（參考）空間的「本質」即可。

解構真實

如果我們試著將中國長期以來的信仰系統所包含的哲學和感知原則的一部分，應用在當代建築模仿的現象上，便能開始真正理解到，為什麼這般大膽又前所未見的城市設計工程，會成為當代中國的造鎮主流。透過傳統的中國鏡頭檢視，這類主題景觀對中國人來說，可能不如絕大多數西方人所認知的那般，是什麼偽造品或仿冒品；因為複本建築在中國人的思維裡，其實質效用在於提供「相當於」生活在德國、英國和其他歐洲城鎮的經驗，而這個經驗與造訪「原地」相較，甚至提供更深刻的體會。

古典中國理論提供的佐證顯示，中國對真偽之間的區別，以一種較為「流動」（不固定、易變）的態度接納。在這種世界觀中，複本與原件的不同幾乎無關緊要，因為所有連接的能量（氣），只是變異的描繪和形式的表達。中國消除了許多「真實」

與「複製」間的區別，因此他們的觀點能允許為了本質的道或生命的力量，以模擬複本的「強烈程度」來滲透出原件的內涵；而嵌入在擬真複本之中的精神能量，可與原件的力量同等強大。換句話說，這是傳統哲學認為中國可能在看到這些擬像景觀時，視為是自己本有的真實；在整體意義上等同於是坐落在遠方的「真正」巨型「原始城市」，甚至是遙不可及的異國城鎮。

中國人相信，氣和事物的「真實性」是以流體和動態的方式存在，這也解釋了當地的人為什麼能輕易地以寬容的態度，接受、執行並建置各式價值斐然的擬像建築計劃。當然，其他的因素也影響著這類計劃的構想與需求，這部分將在下一章節中作更進一步的分析。無論在異國複製底層它的驅使動機為何，中國對複本態度的相關分析，絕對有助於我們理解真假可互換性的宇宙論，以及它所奠定的古今三維擬像空間的基礎。而支撐起此集體態度的哲學基礎，是歷史悠久的中國王朝園林與私有園林的建築，它們將上述關於生命、實相、起源與道的抽象概念，轉譯為具體的模仿造景。

中國園林建築：散播複製的種子

雖然目前中國正以空前的規模和範圍打造擬像景觀，但這並非中國首度嘗試景觀的複製。遠從西元前三世紀起，中國即開始運用動植物、地形和異地建築，以本地為場景，複製並重現異地環境與景色。在早期的權力更迭中，許許多多人造的皇室御花園和寺廟園林都包含了複製的元素。當代中國將外國風景「搬運至」國內土地上的複製現象，透過抽絲剝繭古代中國的建築遺產，仿真外來空間的歷史脈絡，使我們能站在更專業的解析立基上。

專屬於中國官員、知識分子和商人的私有庭園，從明朝（一三六八～一六四四年）開始出現，並在清朝達到高峰，這可視為是現代擬像景觀的前身。這些「自然」園林本身是皇族後裔的狩獵園林，一座更早的人造景觀至少可追溯到漢代，泛稱為「天堂花園」式的範例。雷德侯發現人造庭園早期和晚期形式的細微差別，他提出早期天堂花園的設計，是為了「看起來相像」或「代表」某具體的事物（通常是微觀的複本宇宙）；而晚期的自然花園是非正式且宏偉的「理想境界的模型」。為了理解明清兩代造景的動機和基本哲理，以及二十一世紀中國城市的擬像，我們將同時研究這兩種園林類型，並且追蹤當代擬像與早期造景形式兩者相似的蛛絲馬跡。

御花園

中國皇帝狩獵園林的規模之大，經常涵蓋幾百公頃的土地，其中建造有宏偉的建築、吸引人的珍稀動植物，以及千里迢迢將石頭搬運而來精心組裝而成的微型宇宙複本。這些朝代的花園包含「動物園、植物園與地貌造景」，因此被喻為「兼具象徵與實質意義的全部領地」之縮影。除了蒐集中國與當時中國已知國土的動植物群，並搭配重建為新生態樣貌外，這些花園還在一個封閉空間內，複製各種自然與人造的紀念碑。

中國歷史文本中以冗長和鮮明的描述，記載這些皇朝的天堂花園。例如在一部可追溯到西元前第三世紀中國古典文學歷史中《昭明文選》的〈西都賦〉，簡直堪稱為一本詳列珍禽異獸的清單：「第一位皇帝在上林苑蒐集的各式各樣罕見物種，包括從久真來的獨角獸、從大苑來的馬、從黃支來的犀牛、從條支來的駝鳥。橫貫崑崙景觀，穿越大海的人造湖，陌生國度的稀有物種，遠從三萬里而來的寶物。」

雷德侯描述過漢武帝（西元前一四一～八七年）統治下的「上林苑」，提供如何創建這些縮影景觀的深入描述：

園林內蓋有三十六個「離宮別苑」與「神池靈沼」，其中聚集大量來自世界各地（如美索不達米亞、印度和越南北部）的珍稀動物。植物品種同樣包羅萬象。根據某一出處記載，園中總計有超過三千種物種。此外，皇室也四處搜集珍貴且充滿異國情調的寶石，其中的珊瑚林共有四百六十二個分枝。放眼盡是各類稀有具體標本的園林，已遠遠超過宇宙的擬像，而是宇宙的複本、世界的縮影。

這些密閉空間一方面大肆炫耀其權威性十足的景貌，另一方面也作為皇帝閒暇休憩的場所。

皇帝會到御花園裡狩獵、休閒和獻祭；但這些空間真正重要的象徵是：合法賦予並且鞏固皇帝的權力。從一則西元二世紀流傳的軼事中，說明了在第一次權力交替時，這些景觀提供一「為皇帝專門保留」特權和象徵的功能，因為他「不喜與平民百姓共享」。儘管這個故事日後已被證實是誤傳，但它畢竟流傳了一段相當長的時間，可見其內容或多或少顯示出一種公認的歷史觀點。另外的傳說還包括一個富有的商人袁廣漢，模仿皇帝建造了一座專屬的私人狩獵園，同樣地廣羅了各種大大小小的珍禽野獸，並複製自然景觀。爾後，袁廣漢因此被判處死刑。雷德侯寫道，「顯然是人造

山水土地是皇室特權，至少，漢代的統治者不喜與平民分享。」而袁廣漢的園林最後被沒收，並「改建為一座正式的御花園」；此外，「園中的飛禽走獸、花草樹木都搬遷到上林苑中」。

庭園形式的「景觀剽竊」行為，扮演著多重社會的角色，例如像紀念皇帝或意味著掌控未來。楊雄在《昭明文選》的〈長楊賦〉中，提及兩方對話者的辯論：翰林主人和子墨客卿。內容包括對皇帝御花園的辯護，以及彰顯其作為皇室法規判例象徵標誌的重要性。墨客認為，這些莊園造景的主要功能是作為「異國訪客參觀漢帝國的權力之用」。他將園地和狩獵時居住的房子，描述為「以一種方式，堅持偉大祖先的榮耀，尊崇的文武制度，復興三王狩獵，恢復五帝的保存」（奉太尊之烈，遵文武之度，復三王之田，反五帝之虞）。墨客則認為，為了建造皇帝奢華的園林，必須對農民強制徵收居住地附近的大量林地。回應此說法，翰林主人告訴墨客：「你，身為我的客人，只不過是嫉妒罷了。胡人捕捉我們的鳥獸，卻不知道我們的國王和貴族」（客徒愛胡人之獲我禽獸，曾不知我亦已獲其王侯）。皇帝「捕獲」稀有的動物、礦物、植物物種，並將其全數收藏在專屬園地，等同於他「捕獲」了效忠「國王與貴族」的對象。皇家御花園是一處維持秩序、鞏固領導地位的重要場地。

憑藉複製異國贏得力量，主要出自兩個來源：第一，透過構思、設計和製作原

作，精心模擬擬真的行為；第二，從擁有微型本身的行為，展示複製宇宙的能力，也是一種皇帝證實其專業知識和技能的優勢。中國建築歷史學家劉一葦說明複製景觀的清朝皇帝，同樣意圖加速帝國崛起：「這項凝聚的複製能力……讓身為皇帝與執政百官的統治者體現天命。」按照自己的意志，聚集和配置異國元素以創造「微型世界」，是展現能力與正當化自身統治地位的手段，象徵著統治者強大到足以創造「移山」（或房屋、地標，若以現代的例子而言），並且足以將宇宙秩序改變為他所認定的適合狀態。

此外，重造空間的衝擊無疑是「神奇的信仰」，「藉由人為創造之物，複製出掌控在手的實際物體」。斯坦因說：「建立一座展示宇宙萬物標本的花園，已經是一項不可思議的行為：它將宇宙全部集中到權力中心、首都和皇宮。」而建設過程相當重要，因為那代表著「占有」的行為。總而言之，依據我們的觀察，中國將景觀複製背書為一種確認權力和掌控能力的行為。這些複製的縮影可視為，近代前期的「主題樂園」是為了滿足社會和政治的終極目標而建。在許多朝代，這些人造「景觀」已整合為皇帝權威和權力的根基。

私有園林

在六朝時期（二二○～五八九年），皇帝開始失去了這些園林建設的壟斷權。於

是，新型態的人造景觀和天然花園形成。這些複製的景觀大部分建於毗鄰中國高官、有錢地主、成功商人以及中國文人的私有住宅，象徵著精英的精緻生活模式。儘管參考的是那些用於皇家狩獵園林的建築技術和布局，但私有花園的規模畢竟難以與皇家御花園相比，覆蓋面積通常不超過六～七公頃。

私有園林強調的是對自然的模仿。許多花園會運用小石塊或土堆象徵一些著名的山峰或名山。而這類自然花園與皇家園林相較「不正式也不招搖地塞滿了珍稀的動植物」。私有園林也採取類似的策略，精心重建自然景觀（如小山丘）；挖池、造竹、植松以及栽種其他植物，並且審慎考慮布局和風水相位。蘇州古典園林即是這類花園型式最著名的例子。

在權力從皇帝的手裡交出後，非帝國的精英分子開始接手，這些擬像景觀不僅是新形式的體現，更蘊含了新意。對某些人來說，這些私有園林化為受過教育的知識分子享受休閒時光的場所；而對另一些人來說，他們則是到此遠離平日生活的塵囂。官員與文人有權享受一處與世隔絕、擁抱自然的山水環境，這些複製「超越世俗束縛」的花園，提供有效隔離與滿足精神的去處。人造景觀成為一座「小型的理想淨土」，「適合調養心靈」和「逃離政務的地方」。宇宙的縮影不再只是權力的展示，皇帝消失後，造訪園林成為一種身分的象徵，中國精英藉此表達並確定自己達到較高的社會

階層。中國建築史學家劉敦楨解釋，從南北朝時期開始（西元四二〇～五八九年），在私有花園重現標誌性的山峰或池塘，象徵性地暗示建造這類花園的官員和文人，期盼享受那些如選擇隱居、遠離庸擾、居住山林間的文人和隱士般的生活形式。

利用模仿占有權力

占有權力、內化中產階級的認知以及提高個人聲望的概念，透過複製自然風景或是如當代重現異國環境，顯然是中國建築史的支柱。雖然當代主題城鎮，放棄古老皇朝或私有庭院的設計元素與實用目的，但仍共享著幾點重要的相似處。這些相似性也許有助於闡明，為什麼完全建立在複製外國和更遙遠「元素」的當代建築「夢幻工程」，會在今日的中國結晶成型。

第一，皇家園林和當前城市風貌的類似之處，不只在於「本能」地體現複製異國和邊遠地區的景觀；同時，過去和當代運用的模仿技術也相仿。兩者都以複雜的建築重建、空間規劃和額外的建築元素（如裝飾和命名）再造異國「現場」，無論是在西方世界或自然世界的建造上。此外，從古至今中國人建造這些複製風景時，相當重視材料的真實性；在不同的情況下我們注意到，當代的開發商、資產階級貴族與上述兩

個王朝（明清）的皇帝，在構建自己的複本時會盡可能地選用與原始參照物相同的建材。此外，在近代和當代的每一個案例中，景觀布局會試圖複製外國位置的空間特性，前者是透過園林方位的對應，後者則是仰賴城市規劃。

在複製過程中，命名也發揮了重要作用。例如，以瑞典為主題建造的羅店鎮（位於上海），人工水池為「美蘭湖」（Malaren Lake，與瑞典參照仿製的湖同名）；而漢代的擬像景觀地名，也是取自協助其創造園林，且實力受漢皇朝認可的地域。在雷德侯關於漢武帝至上林苑的描述中指出，「某些地點的名稱取自距離中朝遙遠的著名景點，甚或其邊界以外的地方。西元前一二〇年挖鑿的人工湖（昆明湖），方圓四十里，複製參照的湖泊為當時位於南方昆明或滇國一帶，原尺寸為三百里的大湖。」簡單來說，在這些御花園和私有花園中存有特定的邏輯與秩序，一種透過複製空間相連的視覺和建築語言，其中蘊藏著某種意義，並且富有象徵的重要性。而類似的方法，持續在城市風景複製的計劃中應用。

值得我們留意的還有，中國歷史的狩獵園林和花園，都不嚴格地類似每一個維度的當代西方風格發展：所引進的植物和動物是為了重新創造自然環境，不等於導入人文化為一文物複製外國的棲息地。漢代的皇室御花園和明清的私有園林重新創造了自然世界，而當代的擬像景觀則複製了西方空間。然而，主題景觀的過去和現在的概念與

功能相似的關鍵途徑，具體來說，是在皇家園林中強大的中國統治者組建了一個混合的有機與無機元素，從遠方移植到一個封閉的空間內，並傳遞了合法且肯定權力象徵的目的。在現代的擬像城市，其中許多被認為是由中國官員與政府策劃與資助的。中國為了展示自己的優勢，透過一個標誌性競爭，複製外來對手的文化環境建設。在這兩種情況下，我們見證了中國借鑑了「他者」的景觀，組裝成一個約束和控制的空間，並且將它坐落在自己的國境中。在選擇和執行的表象中，有一個潛在的機制，不斷且適當地透過策劃進行原始的模仿。這些歷史的關係，重要地闡明了它們之間極為相似之處，並揭示了新的解釋以及中國當代擬像景觀成功的起源。

歷史重演

本章最後，我想總結一些相關的歷史佐證：中國人對景觀複製的興趣深植在其悠遠的歷史根源中，包括對複本的傳統態度以及長期再造異地景觀的行為。若從目的論探索當代仿歐美風格複本現象的動機，眼前彷彿浮現出更為清晰的焦點——古代皇朝的複製與當代主題社區的複製，兩者的目標其實相去不遠：在本地忠實地重建現有的某部分（或全部）的外部世界，以作為合法化與自我強化的手段。概括而言，中國傳

統經典理論、技巧和態度，與異地景觀再現的實踐相輔相成，而這點尤其可為當代社會在主題社區上之所以投注如此龐大的精力、資源和信念一事，提供重要且合理的歷史脈絡與符號的解釋。雖然中國當代以前（明清）的「複製文化」，並沒有直接促成當代主題城鎮的興起，然而也因傳統文化對複製相對開放又正面積極的態度，使得複製現象之所以能輕易地贏得廣泛的接受。

有鑑於中國模仿異地景觀悠久的傳統，當代從西向東蔓延，進而影響中國居民的擬像徵狀，也引發了不少質疑。然而即使建築形式、結構或風格完全參照西方城鎮，但從代表中國文化構成的哲學和傳統顯示，複製外來景觀行為的背後，極可能是根本性、地方性的道地民族特色。

第三章

西化表現

剖析中國的擬像景觀

來到泰晤士小鎮，品嚐道地的英式風格；

享受陽光、享受自然、享受你的假期和你的生活；

實現英格蘭的夢想，只要居住在泰晤士小鎮。

上述的標語橫掛在泰晤士小鎮裡「美夢成真房地產銷售接待中心」外頭。在接待中心內，房地產經紀人宋育采正使用雷射光筆和一座英式風格的住宅開發區模型，帶領潛在買家在微型小鎮上進行一趟虛擬旅遊，述說著一段早已演練好的行銷話術。

「你的房子就是你的城堡！」宋育采說。這句話引用自泰晤士小鎮的宣傳小冊。

「你去過英格蘭嗎？」她問。「在這裡，我們有教堂、新鮮的空氣和泰晤士河，彷彿生活在英格蘭。」宋育采，一個土生土長的安徽人，從未造訪過比上海離家更遠的地方。但她沒有說錯，紅色電話亭裡穿著仿照女王衛兵的警衛們，以及立在一旁的溫斯頓·丘吉爾雕像，中國泰晤士小鎮的英式風情似乎更勝原版一籌。

在上海，某個下午，遊客們可以參觀德國魏瑪別墅風格的安亭鎮，在義大利主題的浦江鎮花崗岩廣場（浦江義大利風情小鎮）漫步，或到羅店鎮北歐新鎮的美蘭湖上泛舟。這些位在上海郊區的城鎮，提供旅遊歐洲的體驗，一如蒲江鎮的宣傳標語所形

容的：整體經驗完全「出乎意料、超越常理」。

這些以歐洲為主題的社區不是上海大都會區所獨有的，只是在上海主題城鎮的規模遠超出一般巨型都會郊區所見。這些都可以在全國第一、二、三級的城市郊區中被發現：從內陸到沿海的省分，從貧窮到富裕的地區。為了使主題家園能夠滿足更多的精英，開發商打造了不同價位與各種消費階層的建案，使得買家的經濟能力涵蓋超富裕階級到中產階級（收入約每年七萬人民幣）的範圍。這些民眾全都是目標客群。

雖然要從這些主題城鎮的發展統計紀錄，得出確切的普及率並非易事，但從訪談的研究中證實，中國擬像景觀建築運動的種子已在全國各地蔓延。從北京到武漢的城市周圍，四處興建著羅馬式別墅、瑞典式城鎮、英國式村莊、迷你凡爾賽宮和加州風社區。今日重慶的地標為美國兩大城市的景點，被稱為「紐約、紐約」的克萊斯勒大廈（Chrysler Building）複本，以及距離比佛利山莊（Beverly Hills）豪華別墅開發區不遠，由金星（gold stars）嵌石鋪成的好萊塢大道（Hollywood Boulevard）摹本。

阜陽的官員，如同在深圳、廣州、南京和杭州的富人一般，為自己建造了參照美國首都大廈形式的「白宮」。南京有羅馬美景和海德公園（Hyde Park）、蘇州擁有德國別墅、廣州有根德公爵夫人家園（Le Bonheur），而佛山則有天堂酒店（The Paradiso）。每個開發的標題已暗示了異國夢幻的主題。

藉由命名、建築設計、園林綠化、品牌、管理和設施，這些擬像景觀試圖為居民和遊客複製景點標誌，以提供國外生活的模式。本章將探討中國品牌社區的組成，定義哪些西方元素會被選擇作為複製材料，並且將概述實現異國主題的主要策略。

透過空間構建一個故事

中國當代仿製城市景觀最令人感到費解又迷人的層面是：一絲不苟的複製精確度。哈佛大學教授彼得·羅（Peter G. Rowe）觀察：「這個現象是既令人訝異且困惑。」「異國情調」如何表現？透過什麼樣的機制能複製為具備足夠的說服力與識別度呢？中國複本偏離原始版本之處為何？而這些歧異彰顯出的「中國看西方的方式」又是什麼呢？

一個具有代表性的開發區範例，在價格、地理、形式和主題的範圍等資訊，都會納入案例研究的分析點，以闡明這些社區的組成架構。二〇〇九年中國平均房價估計為四千五百二十八人民幣（每平方公尺）；本分析中將探討兩種價位（高價位和中價位）的主題社區，從北京郊區的別墅（每平方公尺三千四百萬）到較為平價的杭州住宅人民幣別墅售價（每平方公尺四千人民幣）。在上海「布道院風格」（Mission-

style）如蘭喬聖菲主題住宅區，只有兩百座家庭別墅，售價為每平方公尺三千人民

幣；而在杭州浙江天都城，一處居住人口超過二十萬與原件大小一樣的城市，提供

「法國」環境主題的公寓，售價約每平方公尺四千人民幣。

雖然啟發每個城市外觀變化的靈感都不盡相同，但其中有些來自西班牙，有些來

自斯堪的納維亞。例如最常仰賴的是一種組合一致的物質和非物質的（有形和無形）

方法，來建造一個有聲譽、連貫且協調的主題。國外聚居地藉由三個主要因素，來建

立他們的「非中式」身分：獨立的結構形式（商用住宅的建築風格）、總體規劃（布

局、街道和結構幾何）以及非物質的符號，來營造出一種氛圍（包括宣傳素材、消費

過程的控管和休閒活動的安排）。「詮釋」與「複製」相輔相成，即便是最忠實地複

製西方原作的建案，最終還是會將中外元素加以融合，使西方形式「重新調味」，以

配合當地居民的喜好與口味。

然而，在這些主題領地內，當地的風俗同時也在不斷地發展與變化中。這些計畫

性社區的居民，在某種程度上，不僅沉浸於外來的建築形式，還融入到外國生活形

式、日常生活、一般儀式、規矩和習慣中。西方的主題延伸，在建築的框架與結構下，

在建築的平面圖、房屋等的固定裝置設備外，轉而觸及裝飾、景觀美化的發展和活動

等例行程序中。所有的生活方式都是為居民與訪客所刻意安排與精心設計，從文化的

教養、人文的培養到建物鑄造、裝飾等建築環境的改變。這種文化成型的建築放逐國外，可以被視為是一個潛在的社會變革或政治取向，是一個對未來挑釁的投機問題。

相似的建築群體：在新興城鎮的建築學

價位從最高到最低，每個擬像景觀社區特色牆面的外圍，都配有巡邏的保安人員，並且將其隔離於其他公共區域之外。隔離是將這些私人的聚居地與周圍環境區隔開來。例如從上海市英國主題郊區溫莎花園保全社區，到熊貓機械公司的距離只是一步之遙；然而除了鵝卵石街道和奢華的花園外，就是蓋滿煤灰的工廠和灰塵四散的松江科學科技園區。

在高聳、安全的城牆內，這些鄉鎮的標誌、文體的格式近乎一致。在西方，由於私有財產的法律，使得房主可以自由地重塑他們的產業；鄰里大混合的建築風格和屋主喜好的變化，會隨著時間的推移而有不斷發展的新環境和美化的主題。然而，在中國，為了維護西方風格的完整性，主題家園監管嚴格，並受房地產開發商強制設計的規範。就像「住宅盟約」強加在美國和其他地方的屋主協會或業者委員會般，由這些規則來進行財產的管理到嚴格執行做全面的關注。從屋體的結構性變革在哪裡，到居

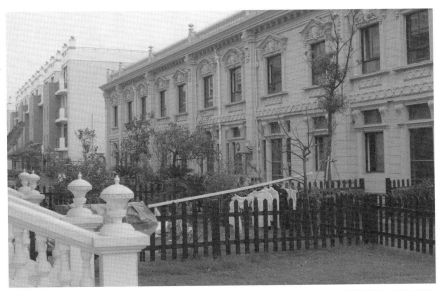

上海聖卡洛斯開發區的住宅，衣服正晾曬在木桿上。雖然聖卡洛斯物業管理公司禁止居民設置用來晾晒衣服的竹竿，但並非所有屋主都會選擇遵循這項規定。（照片由作者提供）

民如何晾他們的衣物，都清楚地規範。美國和中國系統的總體相似性似乎掩蓋了一個更基本和暗示性的差異，那就是中國的限制可以擴展到如果有減損外國的主題性以及將它引入一個不和諧中國的話，會關注到非常細節，並禁止做任何的修改。

「這是一個歐洲的概念，開發商和政府盡可能想要把它留在歐洲」。這也解釋了一個街道委員會對社區的限制性契約的起點。在上海市英國主題萬科紅郡社區管理委員會，解釋房主不可以

「改變他們房子的外觀」，因為開發商「想要保持統一的風格和保留英國文化的『感受』」。大多數聚居地禁止居民改變外牆塗漆的顏色、禁止安裝外部空調或新窗戶，也禁止他們在戶外洗晾衣物、在庭院裡種種蔬菜或以玻璃面板封閉陽台。上述是多數中國住戶的日常習慣。一般而言，社區物件售價愈高，執行政策的管理就愈嚴格。上海聖卡洛斯社區為一中產階級量身訂做的開發建案，在開始啟用時，便明確禁止住戶在窗戶邊晒衣物：物業經理回憶當時的狀況：「結果是每個人都不高興。」經過協調之後，雖然依舊禁止居民使用傳統竹竿，但卻允許使用可移動式的金屬晒衣軌。

如此嚴格審查裝潢工程的制度，目的在於保存這些住宅的主要吸引力，並確保社區住屋的價值。畢竟，他們主要的賣點正是異國文化。白色的欄杆、科林斯壁柱和木瓦屋頂窗都是行銷誘惑，吸引潛在買家（偏好新古典主義式、帕拉第奧式，或安妮女王家）的特色。嚴格規範保護所隱含的承諾，實為不會被破壞或削弱身在異國家園中的美好錯覺。

擬像的原始元素不是太小，就是過於附帶著不可忽視的「真實性」追求。重慶比佛利山莊的銷售文宣上說明：三層豪宅仿照「奢華、古典的美國西海岸別墅」。所言的確不虛，驚人的細節正維持著其中美好的錯覺：

人造的家徽安裝在灰褐色的山形牆面、輔以白色裝飾的法式風格大門、鍛鐵陽

台、陶瓦鋪成的屋頂、種有小棕櫚樹的整潔草坪。在北京，一處名為財富公館的住宅開發區，以高級法國生活為主題，在封閉的金飾圍欄內有近兩百個以凡爾賽城堡為靈感的建物。名稱包括「羅浮宮」等，充滿無處不在的小天使、黑色木瓦屋頂、圓形屋頂窗、圓形穹頂、大拱門和帕拉第奧式窗。法國巴洛克風格建築在這裡的功能與名牌服飾完全一樣；建築的「標籤」等同於立即能被識別耐吉的「✓」或香奈爾（Chanel）的「C」，而這正是吸引力所在。

財富公館在異國風格建造使用正宗外國建材的眾多發展區中，僅是其中一例而已。財富公館的一位銷售團隊成員指出，從吊燈、屋面瓦片到室外石棉水泥板，全都是「法國原裝進口」。在附近的橘郡發展區，建築構想來自南加州風格，使用的電器設備、瓷磚、木板和壁燈都是美國製造的。根據橘郡發展區房地產經紀人的說法，連地毯壓花也在美國完工，並與「那些用於白宮的地毯壓花技術類似」。

為了確保正統的西式城鎮空間的布局，某些社區甚至全部參照歐洲城市規劃的原理。在這類例子中，建商所強調的不只在於空間的創造，更在於創造整體異國氛圍。以上海的荷蘭村為例，社區環境以塑料鬱金香、風車和超大木屐點綴；這顯然已超出了單純採用西方城市範式或複製的程度了。另一個社區則是從零開始規劃，憑空打造出一座「中國的」荷蘭烏得勒支省阿姆斯福特市的卡騰布魯克區。無論是卡騰布魯克

區或是荷蘭村，均在一固定周長圓形的不同象限範圍內，將商業區與住宅區分隔開。

住宅區有「六層樓」的建築高度限制（商業區建築高度限制為五～六層樓），以效仿歐洲傳統村落的規模；此外，人口密度也控制在荷蘭的平均值之內。結果是：這兩個城鎮的人口密度相近，均為每公頃五十五戶住家左右。另外，上述兩區的城市規劃均出自同一位設計師：高柏夥伴城市規劃與城市設計公司（Kuiper Compagnons）的前總裁阿爍克‧巴洛（Ashok Bhalotr）之手。研究員兼 KCAP 資深建築師朱瑄文提及，荷蘭村的構思顯然應用了「KCAP 的設計公式」，同時銷售手冊中吹捧著「吸收荷蘭建築的精髓」並整合了「典型荷蘭風格的住宅配置」。城市規劃的基準將歐洲城鎮範例的「布局」和「密度」納入考量，而不採用當代中國都市的發展線性、網格狀的取向。這個訊號凸顯外國特徵符號的重要性，以及部分開發商熱衷於投入西式主題的懷抱。

最後，易受忽略的一點是：這些西方住宅的「建物選址」。它相當值得受到注意，因為它賦予擬像景觀的「真實性」。傳統上，中國景觀住宅的建地選址與坐落，不同於西方國家。舉例來說，典型的中國四合院住家或石庫門建築風格（一種從江南傳統院落建築式樣和英國傳統排屋建築式樣融合演變的上海建築風格），住屋分布在外圍而私人庭院居中，整體住宅結構的最外層還有一沿著住屋砌成的外牆。在崑山英國郡

別墅區和其他眾多住宅社區的平面圖，遵循著改編自美國郊區的規劃模板：住宅坐落在一塊土地的正中央，周圍是草坪和花園。數個世紀以來定義中國住宅的「中式庭院」已遭淘汰，而室外空間已從「中央」遷移到「外圍」。英國郡別墅區的土地平面規劃圖顯示，這些主題城鎮將建立「單一家庭式住宅」，而這也打破了中國建築的傳統設計。英國郡的住宅會以預鑄混凝土或石造建築（而不以木材或石頭），建造多樓層結構以及地下室，以滿足高效使用率，樓層更高、坪數更多。但以中國傳統而言，地下室令人憎惡，因為「掘土」與「死亡和葬禮」有關；此外，風水師也不會如此建議，因為每個方位有它的氣場，一旦開挖就會破壞風水與「氣的流動」。但以上提到的西方住宅區，其設施配置卻依循著美國上流與中產階級社會郊區居民普遍生活形態的需求：可停放兩輛車的車庫、家庭劇院、健身房和兩個餐廳（一個正式餐廳和一個附設在廚房裡的餐廳）。而英國郡的住屋則提供寬敞的壁櫃、私人陽台、三間設在最高樓層的臥室（每一間臥室均配備獨立全套衛浴）以及兩個廚房，與美國住屋相較為附加特徵。總而言之，從這些主題建案發展住宅特色中不難看出，決定結構與地點對應關係（風水）的中國傳統，已被新興的異國秩序所取代。

另一種就地創造國外生活經驗的方法是：直接複製外國某城鎮（如巴黎、威尼斯、橘郡），而不僅是複製特定時期的建築風格。這些主題社區選擇異國主要地標，

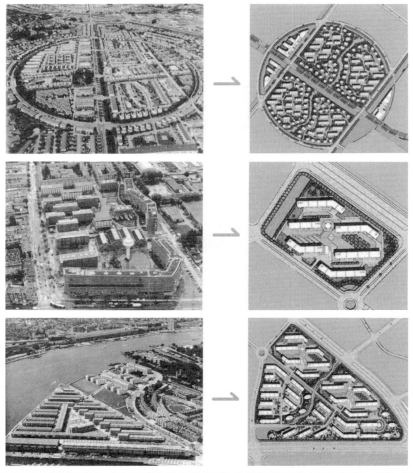

在上海荷蘭村的銷售手冊中，關於社區發展城市規劃（右邊）的卡騰布魯克設計／布局（左邊）一部分，荷蘭
阿姆斯特福成為中國複製城鎮的靈感來源。（照片由上海新高橋發展有限公司提供）

當作「概念定位錨」的直接模仿，來建立自己的特色。此外，它們藉由一小套高識別度的建築類型、獨特的色彩、開窗設計、屋頂材料或形狀的「建築裝備」，以極度相似於異國原地的型態，填滿整個住宅區。這個想法透過參照旅遊古蹟和景點，製造三維等效、完全可居住的「明信片式」社區棲地來加以實現。

以杭州的威尼斯水城為例，當中採用熟悉的場景和建築「道具」，如同實際的威尼斯般。排屋外牆全漆成橙色、紅色和白色相混的暖色調，窗戶捕捉欄杆和蔥拱形設計，並設置為鑲石涼廊等特色。混合哥德式、威尼斯－拜占庭和東方圖案結構，在船伕的帶領下，經過石造橋梁，可瀏覽整個運河網絡。建案規劃的亮點在市中心廣場的聖馬可廣場和總督宮（道奇宮），以及聖馬可鐘樓的複本。成對建柱頂部設有聖馬可和亞馬海的聖狄奧多爾（威尼斯的守護者）獅子鍍金雕像，而總督宮外牆也裝飾有圖案華麗的瓷磚。

瀋陽新阿姆斯特丹當初的設計靈感來自荷蘭（現已拆除）；將阿姆斯特丹整個街道、運河、橋梁和房子以及其周邊地區的運河重建並再現。在這個位於中國北方占地五百四十五英畝的複合區中，包含按實際比例而建的典型荷蘭建物複本，如海牙和平宮、穆登城堡、諾爾登德宮、阿姆斯特丹市政廳與阿姆斯特丹中央車站；此外還有許多風車、船屋和一個「複製的」鐵火炮巡洋艦。任職於包浩斯魏瑪大學的評論家迪特‧

哈森普魯格（Dieter Hassenpflug）驚嘆，此地以「原始的路燈、垃圾桶和街道標誌」、「複製的城市場景」，忠實地重現一座「新阿姆斯特丹」。

中國惠州的開發商也在複製奧地利的哈爾施塔特鎮，預計此世界遺產級的主題複本──將由占地近五英畝的「歐洲建築風格」住宅區和「奧地利風格城鎮特點建物」的商業街組成。哈爾施塔特鎮最著名的地標將被一磚一石地重建於廣東省，包括中央市場、有名的大湖和一間四百年歷史的飯店。哈爾施塔特鎮的鎮長亞力山大·舒爾茨（Alexander Scheutz）表示，當他看過五礦土地公司的開發計劃後，「確實有些震驚」。「我看著這些照片，裡頭有規劃詳盡的房屋、陽台、山形屋頂和窗戶等所有一切：三位一體聖柱就在後面，與哈爾施塔特鎮簡直一模一樣，」舒爾茨說：「我相當訝異！」

中國開發商將著名的地標性建築、雕像和街道標誌重現。中國複本建物給西方觀察家的印象就是「仿冒品」。沒有精確複製出每一個特色：中國複本建物沒有完成「比例正確」、地標真正的相對位置與「原始」景觀中的建築多樣性。

這些規模加倍的仿西式風格城市是為了一小部分的入住人口而建造，所以尺寸經過一些調整；儘管對西方觀察家而言景觀有些些不和諧，但它們顯然符合中國建案規劃的邏輯。此外令人更感驚訝的是：中國的複本建物通常比「原建物」的體積還要大。

中國惠州的開發商也在複製奧地利的哈爾施塔特鎮，居民數量控制在八百人左右。中國五礦土地公司是本建築項目的先鋒，預計此世界遺產級的主題複本──將由

雖然中國主題城鎮的發展規模小於西方的參照樣本，無論是總人口數或是占地面積，然而主題城鎮「布局與結構」的尺寸，使它們就各方面來說，有「超出生活」的存在。

在中國，許多歐洲風格的社區，已放棄了複製西方「城鎮規模」的構想，捨去如佛羅倫斯或馬德里般小而蜿蜒的街道，開發商擁抱樓層較高的建物結構以及寬廣的街道；在威尼斯水城寬廣的街道和八～九層樓高的建築，使得仿中世紀的運河通道相形之下「縮水了」（在「真正的」威尼斯建物樓高五層）。換句話說，並不是每一個複製標誌都做等比放大：因此中國威尼斯水城的「住屋」與義大利原始住屋相較，高出了許多。然而反之，聖馬可廣場的鐘樓和其他一些地標建築般仍維持著原尺寸，因此與住屋對比就成了「侏儒版本」。由於中國主題城鎮的規模比例常與原始地不一致，因而不匹配的建築高度、大小和布局屢見不鮮。此外，中國開發商不僅無法精確地掌握「特色地標的相對位置」，同時也無法順利地融合單一社區裡各種取材自世界各地的紀念碑和建物。例如中國浙江天都城的「巴黎」，艾菲爾鐵塔的周圍變成凡爾賽宮花園和尼姆羅馬競技場的複本（一座原本位於巴黎市遙遠南方、歷史悠遠的圓形競技場）。浙江天都城的開發商將取材自法國「全國各地」的代表標誌聚集在一處，各自相鄰，卻缺乏地理精確度的形式布局與配置。

最後，賦予拼貼意義的擬像景觀建築物，既「過新」也「過舊」。以前者來說，

威尼斯水城的總督府複本，缺乏褪色或表面起伏不平等等的「歲月感」；以後者而言，複製的模型選自某個特定的歷史年代，混合著極小部分（如果有的話）的當代建築，在歐洲已穿插在老舊的建物之間。中國的「新」阿姆斯特丹，只著眼在荷蘭象徵性的「古老地層」，因而現代的首都千禧大樓、巨蟒橋或 NEMO 科學中心完全不見蹤影。新阿姆斯特丹的荷蘭風格景觀和成都多切斯或杭州巴黎的複本社區一樣，與「現代」不同步，採用過去荷蘭君主、貴族時期的建築，而不採用二十世紀的巨型都市規劃。中國透過雕塑和巴洛克式建築的模仿，再現「過去的歐洲」。重大的建築改造與策劃，現在正進入這些中國式的威尼斯、阿姆斯特丹和多徹斯特，產生出複本建築（或至多稱為「原作重新詮釋的版本」）。然而，這類不匹配的現象並非起因於能力或資源的不足；相反地，它是一種量身訂做的「客製化」：中國人並不關心複製的「精準與否」，他們對於模仿歐美最具標誌性、吸引力或是受當地人歡迎的建物，有更濃厚的興趣。

西方建築師有時無法捕捉到中國人心中對歐美城鎮「看起來該是如何」的想像，因而開發商經常將擬像社區的規劃工作交到中國建築師的手中。「西方建築師不能勝任這些設計的工作，但中國本地出生的建築師卻可以設計得很好，他們知道開發商需要的比例和細節，」北京清華大學建築學教授周榮解釋到。「西班牙人不知道

什麼是「西班牙風格」。」在法國 K&M 公司擔任總經理的中國建築師謝世雄（Xie Shixiong），簡單總結外國建築師的困境：「外國設計師無法依照『中國人的期望』設計異國建築。」加拿大建築師貝麗莎（Lisa Bate）在中國工作的經驗與謝世雄的結論相互吻合。來自加拿大 B＋H 建築師事務所的首席建築師貝麗莎，受聘為上海設計一個加拿大風格的住宅區「加拿大楓林鎮」，她憶起她與客戶間曾在討論如何凸顯「加拿大」主題時發生重大爭辯：「客戶堅持造出『某個』加拿大特色，但問題的嚴重性在於：哪些元素能代表加拿大的設計或是主題。他們想要的「主題化」加拿大，是以類似迪士尼主題樂園的方式呈現。我們的團隊試圖告訴他們，這不是什麼『加拿大』。」此外，他們還為了確保能建造出一個「具有說服力」的複本，開發商將案件轉交中國建築設計師之後，還會經常要求他們到歐美吸收並研究第一手的西方「原始」建築知識。浙江天都城的副總監王旭飛說，「為了規劃現有占地面積約一百萬平方公尺的整體主題社區，我們的設計師曾親自到法國好幾趟。」擁有包括北京橘郡、水印長灘等房產的 SinoCEA 副總裁楊衛東，在決定打造專屬的加州風莊園之前，曾經數次組隊前往南加州科托卡扎社區一帶，取經「居家設計和社區布局」。中國惠州的哈爾施塔特村山寨團隊，也曾因在奧地利花了一段相當長的時間收集數據，而使得當地居民感到不安。「我不喜歡一個團隊在村裡待了這麼多年，只為了測量、拍攝並

且研究我們。」一位經商的哈爾施塔特當地居民表示，「我本來期望他們直接和我們接觸，但整件事後來有點類似政府正在監控你的感覺。」即使做了各式各樣的實地考察，開發商最後總結的觀點，依舊像是一種來自「旅遊明信片、好萊塢電影或時尚雜誌」中的建築風格。

這些西式風格社區，在外國人眼中看來可能有些不倫不類，但絕大多數的中國遊客和當地居民對迷人的建築複本卻相當買帳。「陌生人一來到這裡，就會覺得他們宛如置身在巴黎」，天都城房地產的閩富說：「當我初到此地時，我覺得自己每天都像飛到國外工作一樣。」這對經濟能力稍差的買家而言，參考標準較為有限：大部分這個階級的人民從未去過西方國家，他們的相關景觀知識大多來自旅遊促銷資訊或是電視、電影的場景。根據周榮的觀察，「中國人常看西方國家製作的電影和電視節目，所以他們自覺得對西方風格圖像十分熟悉。」一位參觀上海英國風格城鎮的遊客說，她對這些建築印象深刻，因為「它們看起來就跟在電視節目裡看到的一模一樣。」這樣的言論表明，「移植的城市景觀」其實反映出中國人心目中威尼斯或阿姆斯特丹的版本，至於複製的準確度或完整度一點也不重要。普林斯頓大學榮譽教授方聞提出在中國何謂有效和逼真的複製：「一個精緻偽造品的本質，牽涉到微妙的品味問題，因此它往往是以耳目一新的精製成品來呈現，而其中必須包含所有『理想的裝飾』。在

「目標觀眾」眼中，引人入勝的『真實』不等於真正的『真實』。儘管這些擬像景觀的靈感來源各自不同，但對中國當地的觀眾而言，它們是逼真且令人印象深刻的複本。如同本書第二章中所指出的，中國對「真實性」的定義與西方國家不同，因而生產出一個逼真複本所需要的元素與西方觀點也相異。此外，中國人心中所認知的「西方」也與西方人不同，他們對特定的某些歐美文化形式有濃厚的興趣，對其他部分卻視而不見。開發商所關心的是：重新打造一個滿足中國人想像的「法式小鎮」，而不是真實地去複製一群二十一世紀的法國建物。在這些西方主題的城鎮中，充滿了一定程度詮釋、抄襲與量身訂做的建築物，然而最終目標仍是創造一個能引起中國潛在買家置產興趣的環境。這個環境標示出自己的外來「身分地位」，不是什麼「歐洲古文物版本」，此版本必須強調的是：最大、最知名的西方品牌文化成就。擬像城鎮之中所有的「庸俗元素」，可提供歐美觀察者一個有用的鑰匙或地圖，以理解中國以何種態度觀看「異國」，以及中國人選擇剽竊西方的哪些部分。

西方看見中國：揮之不去的當地影響

雖然中國複製聚居地的城市規劃師、設計師、專家和促銷人員，盡可能地控管複

本的各個層面，但擬像部分仍與當地生活領域脫節。在開發商選擇性地複製歐美建築元素的同時，也得保證他們會將當地重要到令中國居民拒絕放棄的生活特點納入其中。這些往往是「不可妥協」的中國元素，例如廣泛的家人關係（包括幾代同堂，與生活在一起的幫傭）、住屋內的庭院、爐灶（即廚房）以及風水等。許多這類的元素和建築的風格在毛澤東時代都曾被迫妥協，然而現今的中國房主急著想要將它恢復。這些中國建築和都市化微妙的影響，導致擬像景觀在「西化」的同時，還必須確保中國生活的重要元素在其中得以繼續保存。

雖然是從多方面來看西方與西式，但在主題城鎮景觀的別墅規劃方面，經常是為了要更滿足當地居民的需求而加以調整。例如上海的北歐新鎮，住屋設有距離廚房不遠的小臥室和浴室，以適應傳統的三代同堂家庭。房地產經紀人透過迷你模型或是樣品屋，引領潛在買家在北歐新鎮間遊覽。他們並且會向客戶謹慎表明，哪一間臥室最適合祖父母輩的家人居住（通常位於一樓且鄰近浴室），並且明確地指出額外的臥室可當作其他親戚的臥房（而非客房或是其他類型的生活空間）。

部分社區甚至已經將中國傳統的四合院加入住屋布局。「庭院，對中國人來說，是一個難以割捨的東西，」銷售手冊中解釋。「我們的祖先在大宅院、公寓等建物中

出生、成長：正因如此，回歸庭院生活是無數家庭的希望。」在聖卡洛斯社區，洛可可式的外牆和天井兩側的希臘雕像被排屋中心的露天庭院所取代。

此外，這些住家的廚房規劃，為了便於符合中國人的生活方式而加以調整。新南威爾士大學建築學院教授院昕提到，對比典型西方住宅中的開放式廚房，這些廚房是「獨特的當代中國」，封閉並完全與用餐區分離。廚房配備也迎合了中國人的烹飪需求：烤箱通常被省略；爐子的範圍加大使其能放置中式鍋爐；不鏽鋼罩的設計可過濾烹煮過程產生的油煙。

風水法則經常應用來確定西方風格住宅區的建地方位、布局和景觀。依據風水法則，南方是最吉祥的方位，水是財庫象徵能聚集財氣；因此住宅朝南並面向人工運河，是這些社區的共同特徵。在如天津的「團泊新城」或上海的鼎邦麗池等發展建案裡，住宅全部朝南、面向人工水域。羅店鎮的物業經理尹黛解釋說，買家將聚居地內的小型人工湖視為「最吸引人」的房產特徵。她接著說：「商人愛水：他們認為水會幫助自己賺大錢，獲得好運。」

而當多數社區遵循最大土地使用效能、住屋朝南的典型當代中式建築原則時，包括魏瑪別墅在內的房地產，依舊堅持模仿歐洲城鎮的曲線布局。但建商在規劃時仍藉著平行式的對齊住屋，使朝北的單位數極小化，並且這些朝北的單位標價也較低。

此外，開發商通常會透過庭園造景，試圖同時迎合本地和外國的設計元素，例如以中國傳統園林為靈感的希臘神祇雕像和歐洲皇室風格。在羅店鎮的美蘭湖別墅或上海的建德世界別墅，有小寶塔石和岩石打造的噴泉、環繞的歐風排屋與別墅，其中栽種茂盛的竹林（傳統上被視為幸福和幸運的象徵）、岩石鑿成的蜿蜒路徑，在典型的中國園林都可以見到。以這類微妙卻重要的規劃手法，建案設計師已偏離嚴謹的歐洲風格，取而代之的是中國道地的信仰和傳統習俗。

雖然嚴謹而純粹（意即未混雜「局部調整」）的西式建物在一開始的確吸引了不少買家的注意，但一旦買家正式入住之後，這些「特色」就變成「不討喜的設計」。中國居民經常會察覺到其中的不便、不舒適與不實用。某些人抱怨建築師和規劃師（多半為外國人）沒有考慮到中國人具體使用空間的習慣模式。在一些實際建案中，過度堅持西式規劃以及忽略中式住宅的爐灶、家族、布局和風水四個價值觀，最終將轉為開發商的負擔。例如，羅店鎮別墅最初的銷售成績不佳，正是因為歐洲建築師沒有按照風水原則更改自己的設計。中國買家對於「大門」的規劃十分在意：位置錯誤、不正確的方位、缺乏對稱性或是結構不當的玄關，都會使得潛在買家望之卻步。

而事實上，一直等到開發商對屋主改造建物外觀的限制放寬之後，主題城鎮的房地產銷售量才得以提升。二〇〇八年，幾乎每一戶北歐新鎮的住家，都嚴守風水原則進行

重新裝修。新的入口、建
柱和門廊，均安置在住宅
「朝南」的一側，舊有與
新建的玄關改造得更為
對稱，動線也設計得較為
暢通。

另外，內部格局和每
個房間的陳設，也可能是
讓大量潛在買家、居民流
失的因素。安亭鎮的房地
產經紀人雷興抱怨說，在
房產市場工作將近四年，
某些公寓還乏人問津，因
為它們的格局不符合中
國家庭的需求。「當他們
決定打造安亭鎮時，絕對

竹林、岩石、池塘和一個小型涼亭，坐落在上海建德世界別墅花園的社區內。（照片由作者提供）

不僅是希望外觀充滿德國風情，而是希望內裝也『非中式』，」他說。「設計師忘了考量中國人如何生活，客房的格局和方位並不恰當。」上海藍色劍橋居民表示，儘管受到鄰近泰晤士小鎮西式風格的吸引，但卻認為他們的土地規劃得「相當糟糕」。典型的高級中國住宅必須擁有一大型的多功能空間，然而西方別墅通常將單一樓層劃分為許多專用於單一功能（如用餐、就寢、工作、娛樂等）的小房間。居住在藍色劍橋的一對夫婦在訪談中提到，他們覺得英式別墅的格局「被浪費了」：配置不當的走廊和樓梯，讓原先可能變得寬敞的房間顯得侷促。

而無論理由是偏好更寬敞的房間、數量多的窗戶或是非西方建物典型方位的住屋，許多中國人現在已經發現：西式家園不盡然是「最佳的選擇」。具體來說，經過購屋或重建時的務實考量過程，這些中國人開始繪製出他們在後毛澤東時期心目中理想的「新」中國，以一種採用並保留每個文明元素交會東方與西方的模式，回應中國不斷變化與演進的文化、政治與經濟壓力。

模仿藏在細節中

在擬像城鎮中，用來彰顯「西方感」，並且最具特色的裝備是：文化設施。帶有

當地背景特色的文化設施同時擁有三大功能：引導當地社區居民的宇宙觀（禮拜用的公共場域）、紀念集體歷史時期（設置全國性的代表人物或代表事件的紀念碑）、供社區共同活動之用（食品市集、公共活動、西式傳統儀式、節日或是需要盛裝打扮的正式場合）。在多數情況下，擬像社區將這些標記納入其中，並顯著地「選擇性」布置這些標記。而當這些標記元素轉移到中國擬像社區時，它們早已失去了文化本義，而僅象徵著一種西方名牌，以及提供屋主「彷彿自己擁有已開發國家中產階級和上層階級生活」的願景與承諾。主題社區旨在呈現「文化的雙元性」，使得居民一方面得以看見中式傳統，一方面又絕不犧牲西式規劃帶來的舒適與文化。如哥德式大教堂、希臘雕像和英國酒吧等難以置信的建物，顯示出一項正在城鎮演進中的重要機制：複本追求的不只是建築風格相仿，更是文化元素與建築道具的體現，以充分演繹一個連貫的主題。

本段將探索主題建築案的「額外建築特色」，看看它們如何發揮作用，以創造更「逼真」的社區擬像。額外建築特色的範圍從位於城市的商用結構、公共裝置、有助於形塑一致的品牌符號或居民身分的促銷材料，到街道、街區和公司的名稱，以及休閒活動、員工服飾和言行舉止等等，琳琅滿目。

浙江天都城借用法國形象做景觀的美化、街道命名，甚至引進法國風俗，讓一個

逼真的想像繼續延續。進入「東方巴黎」社區，來訪者將會親見一座世界第二大複本，一○五公尺高的艾菲爾鐵塔從杭州的煙霧瀰漫中聳立。

開發區主要廣場的名稱取自巴黎「香榭麗舍大道」，並建造一座尺寸相仿的盧森堡公園四大洲噴泉複本，以及一座「塞納河和馬恩河女神」雕像。精心修剪的花壇樣式，嚴謹比照十六世紀法國結紋花園華麗的圖案與風格，而住宅和公共空間的地面全都鋪上大地毯。社區司機的制服是一頂帽子加上一身燕尾服，駕駛的不是汽車，而是馬和馬車；黃色的教堂蓋在山頂上，中國的「牧師」身著黑色長袍和白色衣領，在掛著十字架的聖壇前主持一場場西式婚禮。

在上海建德世界別墅和成都英國小鎮，也採用類似的「裝飾物」增強異國印象。

成都英國小鎮是多切斯特的複本，在公共廣場設置形似四方煤氣燈的黑色金屬路燈和雕像，並且有身著紅色獵裝外套、馬褲和大禮帽的侍者駕著馬車，塑造一種「仿古英格蘭」的氛圍。狹窄的街道通向兩旁全是店面的舊城廣場，即使商店裡頭其實無人營業，外牆還是會印著羅馬字體且名字稀奇古怪的招牌。排屋和公寓以多塞特郡的地標命名，例如普爾長廊。同樣地，在上海建德世界別墅中，街道的名字來自國外著名景點：「多倫多路」與「紐約路」交會，並通往「華盛頓花園」，其他還有「柏林花園、「倫敦花園」和「馬德里花園」。安裝在每棟房屋外的標誌，象徵著其風格的來源，

例如「都鐸王朝」、「安妮女王」、「美國」、「殖民風」或「德國風」，標誌內文包含各自特點的詳述，以供旅客瀏覽之用。

除了這些擬像景觀外，建築物的內部裝潢也嚴格秉持西方室內設計的概念，不著痕跡地保存「異國文化經驗」。以武漢的長島別墅區以及長沙的保利閬峰雲墅為例，不著家具擺設極盡奢華，以襯托居民的財富與成就（入住者多為年輕夫妻）。長島別墅區的住屋，客廳內布置有絲質織錦沙發、華麗流蘇綴飾的多層窗簾與閃閃發光的鑲金吊燈；臥室和書房則以「英國皇家」模型為範本，掛著湯瑪斯·傑佛遜或拿破崙的肖像，配有紫紅色的東方地毯和天鵝絨枕頭，書架內並擺滿英文經典名作。另外，長沙保利閬峰雲墅呈現英國鄉村的別緻情趣，彩色壁紙上裝飾著蕨類植物、水果和狩獵場景的圖案，加上印花窗簾、沉重的橡木家具，以及一幅幅裱在古色古香木框裡的暗色調靜物畫。

樣品住屋是生活形式的旁白：藉著這本 3D 立體的「指導說明書」，向主題城鎮的潛在買家描繪出一種獨特的生活經驗。當潛在買家參觀每一個房間時，他們會從開發商策略性安裝的大量鏡子中「瞥見自己的身影」。這將誘發參觀者在不知不覺中彷彿置身在歐式舞台上，想像著自己正在主演一齣「偽現實」的戲劇；而在戲中他們都是富人、中國兼歐洲資產階級的都會成員，甚或是宇宙的新主人。

這些樣品住屋的消費者教育似乎頗為成功。一位泰晤士小鎮的中國居民，忠實地按照樣板屋、房地產經紀人和宣傳手冊上的建議，布置自己的別墅。一樓設有酒吧、遊戲間、家庭劇院、微型花園、鋼琴、卡拉 OK、家庭健身房，並且安裝格子窗簾，以及將整個地面鋪滿地毯。在安亭鎮工作、生活了一年多的室內裝潢師洪曉玲指出，在德式主題社區最流行的窗簾布為鳶尾花圖案的白色絲綢錦緞和鑲金流蘇。當她被尋問到這是屬於西方特色或東方特色時，她回答：這是中國人最喜愛的「西方特色：道地的歐洲風格」。她說，她本身也獨鍾這種布料，因此也把它使用在自家的窗簾。

從主題城鎮住家內裝的一瞥之中，可知建築外觀或品質並非唯一重點，「歐洲特色」也廣受重視。居民渴望投入其懷抱，因為它已變成財富和現代化的代名詞。因此，他們將住屋外觀的模仿，一路延伸到室內空間。

品牌靈魂

印在富有光澤、五色紙張上的中國主題社區促銷文宣，其雙重作用為(1)鼓動宣傳品；(2)啟發和培養潛在中國買家的「使用手冊」。富含文化資訊的行銷手冊，意味著中國對「第一世界」的資訊飢渴，他們盼望能立即掌握未來家園根植其中的跨文

化背景。唯有最高的西方文明成就，會被納入確保舒適、豪華和地位的住宅經驗先例之中。簡言之，這些擬像的發展建案，讓中國看見「光榮致富」的理由（鄧小平政府曾公開鼓勵），以及炫耀的方式。毛澤東與他無處不在的《毛語錄》崇拜熱潮已經降溫，現在是品牌當道的年代。

住宅社區用名稱和宣傳口號，將自己包裝為「高文化」極致歐美成就的代表。房地產如華鼎世家（北京）、榮耀時尚（北京）、伊頓小鎮（蘇州）、莫內花園（上海）、星河丹堤花園（深圳）和穆天子山莊（廣州），吹奏起金錢至上、勝利、享樂主義、博學、貴族的號角。向上移動的中國階層，他們身上的名牌雖然顯得牽強與誇張，然而也因此更必須要對住宅區和其中的居民賦予名譽與聲望的象徵。

在此同時，盜用各種品牌名稱和指定神聖西方文化象徵圖案，其中隱藏的風險不僅是品牌形式而已。模仿名稱事實上是利用新興中產消費階級的渴望和願景，所產生出的一種謹慎行銷的產物。因此，房地產品牌僅是媒體行銷的最初號角，它的實際影響力牽涉到文化與社會革命。在行銷和文宣用語上，必須包含主題社區的「含義利益、有形和無形的層面」。在華麗的劇本正式演出之前，宣傳手冊和行銷影音檔案卻有助於向社會大眾釐清，並且定義和建立新的生活模式，它試圖為過去的社會主義轉型，為一個未知秩序的過程找到出路。此外，在宣傳文宣都必須經過濾消毒後的「樣

在上海莫內花園建案的行銷手冊中，聲稱此處為居民提供了「地中海印象」。（照片由上海錦富房地產提供）

版」敘述中，顯示中國仍必須將前毛澤東主義與後毛澤東主義時代遺留下來的舊思維導向現代標準。

關於措辭謹慎的文字內容，最令人震驚的可能是：中國主題城鎮的文宣以何種方式巧妙地避開了民主、個人主義以及西方文化自由主義的傳統；反之，是聚焦在回顧西方過時的貴族傳統、特權和盛典上。比佛利山莊邀請購房者入住「優雅享樂的土地」；在行銷手冊上宣稱，與泰晤士小鎮的建築景觀接觸，你將進入「貴族的領地、世界的尊榮」；浙江天都城對買家提醒，「歐式生活

空間」的家園提供的是「貴族生活的必需品」；北京棕櫚灘別墅的行銷手冊，則是將

建築風格與社會地位以及精緻度畫上等號：「新古典主義的簡約反映出奢華和貴族特

色」以及「意義遠超越擋風遮雨之處的一個住屋：棕櫚灘別墅是內心感受的終極體

現」。雖然這些炒作文宣極其誘人，然而它對隱含資訊的忽略畢竟是錯誤的：生活在

西方主題社區中，即是個人權力與威望的宣揚。

在銷售誘因裡頭確保買家能獲得一張通往高層社會地位與完美世界的入場券。上

海的尊榮豪宅承諾你在此處可以過著「與世界接觸的生活」；財富公館則保證其中的

居民將能「建立財富的傳奇，掌握世界的力量」；重慶巴比倫空中花園對居民許下的

諾言是「為歡愉享樂和贏取世界而生活」。簡單來說，「理想」似乎就是與上流社會

接觸以及上流思維無縫融合，而這對向上與向外移動的中國人來說是不可抗拒的誘

惑。西方景觀於是化為文明與精緻生活的基本成分，並且以一種中國當地的「全球領

土微型版本」，以及「占領世界最高處」的形式來呈現。

供房地產經紀人兜售「異國」住宅的行銷劇本，以及包含在印刷品、網站和影音

檔案中的花言巧語，不間地在彰顯其「西方主題」。當銷售經理遇到潛在買家時，會

立即告知他們這些單位是由歐洲公司所設計打造，完全體現歐式風格，並且重現歐洲

小鎮（或視情況而定的美國、加拿大或澳洲）的氛圍。招商簡介、手冊、地圖與網站

中的顯著特點是啟用白人廣告模特兒，以吸引潛在買家對正宗歐洲特色的目光。斯特拉特福在行銷手冊裡寫著，「在咖啡店你身旁金髮藍眼的傢伙可能就是一位美國學校的老師」。斯特拉特福還承諾「公園裡推著嬰兒車的居民或許就是一對住在隔壁的英國夫妻」，並且強調「此處是上海，但也是全世界」。

即使是來自世上最遙遠的「潛在名人買家」，其造訪紀錄都在這些房地產網站上被大大地記錄並公布。例如魏瑪別墅的網站就顯示一位來自德國《法蘭克福評論報》（Frankfurturter Rundschau）的中國駐地記者哈洛馬斯（Herald Maass）的瀏覽紀錄；此外還包括莫斯科郊外衛星城的不知名市長，與法國建築師夏邦傑（Jean-Marie Charpentier）的瀏覽紀錄。在慕尼黑啤酒節慶祝活動的新聞發表會上，英國小鎮以一整段報導詳列參與活動的外國商人、官員和個人的名單。潛在買家依此推斷這些擬像景觀社區，是經過這些人對「真實版本」背書的。此外，居住在主題城鎮發展社區的居民，在同一時間也成了「景點」的一部分。這激發了他們對西方象徵的敬畏和欣羨，同時伴隨的是一種與「全球精英」成員定期且密切聯繫的想像。

高等的「仿冒小精靈」

隨著與一九九八年加利・羅斯（Gary Ross）的電影歡樂谷《Pleasantville》呈現的烏托邦生活的被迫性競逐、比較，首席規劃師已將社區居民可能從歐洲幻想中經歷的文化衝擊降到最低。除了嚴格控管建築物的外觀之外，他們還提供了包括診所、學校、健身中心、餐廳和便利商店等在內的設施與服務的「貴族」生活體驗，以及距離家門口近在咫尺的全面便利性。

大多數的建案都會在發展社區內規劃小鎮中心，基本上就是滿足居民需求的購物中心。以深圳地中海風格的萬科城為例，其中設有占地廣大的餐廳，從肯德基到火鍋店，此外還有服飾店、小型超商以及駐地維修店。越高級的社區對居民提供的服務也越多，每一個住家都有自己專屬的管家幫忙處理家事、訂位、修繕、管理和其他事務。

某些社區開發商正試著協調西方品牌的主題討論，他們的商品、服務和其中所營造的氣圍，有助於提升社區地位以及製造在異國生活幻覺的整體逼真度。以泰晤士小鎮的商業區為例，是由歐式飲食和娛樂的商家所主導：有兩家專門供應包括牛排、水煮蛋、咖啡和歐式甜點在內的西式餐飲店；而 IMP 酒吧，以多名俄羅斯服務員和一名德國酒保提供精緻服務。在搖滾音樂酒吧裡，顧客們可以盡情享用雞尾酒、多種

選擇的葡萄酒，以及在木鑲板酒吧演奏的現場音樂，店內裝潢的靈感主要來自英式酒吧。除此之外，泰晤士小鎮中為數驚人的婚禮攝影工作室中，布置著來自莊園酒窖的頂級進口紅白酒等歐洲商品，以凸顯其歐式特色。另一方面，環球海洋則主打航海用具（從古董指南針到不列顛群島地圖，應有盡有）。雖然歐式餐飲和咖啡館才開始進軍中國主要城市的飲食市場，但在泰晤士小鎮中卻是主流的飲食象徵。泰晤士小鎮只有一間中式餐廳和一間中式茶館，以及零星沒有招牌的麵攤、餃子攤和粥店——這不過是世界各地中國移民的共同特徵。這些現象保證，主題城鎮中的居民呼吸著一股缺乏中式社區的異國空氣。

開發商還會透過贊助各項節日與慶祝活動，使主題社區的居民能吸收到西方傳統習俗、食物、飲食習慣和休閒活動等文化經驗。在安亭鎮多年來持續舉辦為期三天的德國生活節，其中展示著德國藝術、建築和文化；這是文化的精神食糧，此外也包括真正的食糧如香腸、奶酪、杜松子酒、啤酒等道地的日耳曼飲食。根據《上海之星》雜誌裡的文章所述，這是安亭鎮開發商舉辦的眾多活動之一，旨在「在主題城鎮中發展一種德國生活風格」。接受《上海之星》訪問的策展員工說道，「現在大部分的基礎建設已經就緒，我們相信安亭鎮將會成為在上海或中國大規模推廣德國文化和生活風格的重要平台」。

浙江天都城也舉辦過類似的異國生活節慶。根據最近天都城網站的新聞發布，在「杭州法國文化周」中，包括尼姆代表團特派官員在內的「法國貴賓」也出席參與。

而活動有法國紅葡萄酒協會主席克里斯汀（Mr.Christian）所帶領的「紅葡萄酒品嘗會」；由標緻、雷諾和雪鐵龍汽車主辦的「法國汽車之旅」；來自羅浮宮的藝術展覽（由浙江省藝術家提供的複本）；以及羅亞爾河地區音樂劇團的音樂演奏。這些「教育」中國活動參與者法國文化的「課程」，還包括辨識香水和古龍水種類、「小酒館」與「餐館」之間的微妙差異，以及認識法國電影。

當然，這些「文化滲透」活動不是中國人發明的。在美國，這些活動本來就是商業購物中心常見的行銷手法之一，在歐洲也越來越常見。但這些教育中國人歐美文化「課程」的特殊之處在於：環繞在巴洛克式建築、拿破崙肖像和歐洲廣場的複本中，與西式建築全面融為一體。中國人以擬像景觀誠摯地歡迎西方活動，並視其為學習異國的生活方式，以及展現他們對異國文化和西方高度文明水平的大好機會。在這類節日和慶典中，中國居民為彼此或參觀遊客，在公共空間「表演」自己的「歐洲」身分。向上移動的階層並未放棄中國當地的傳統，只是在表演西方禮儀、消化西方飲食、欣賞西方藝術的同時，「試穿了一下」西方習俗。

雖然入住主題城鎮的中國居民並沒有放棄當地的習俗文化，然而他們卻調整了自

已日常生活的習慣。這類主題社區以寬敞和隱私性高的住宅吸引市場的高端客戶，進而重塑了他們的鄰里關係，乃至親屬關係。與一般中國人不同的是，居住在傳統中式社區的居民較常參與的社區生活是加入街道委員會、社區服務以及鄉鎮會議；多數擬像景觀社區的屋主卻要求更多的生活隱私，並且傾向於獨處。泰晤士小鎮的某位代表說，「社區管理觀念來自西方，而非中國……住在舊式複合建築的中國人較常參加社區會議等群體活動；但主題社區的居民卻對此興趣缺缺，因為他們不想被打擾。他們盼望過著歐式生活並且對此抱著極高的期望。」多數主題社區還是有街道委員會，但鮮少像典型的中國社區居民那樣重視並積極參與。根據主題社區中一些家庭觀察，搬到空間更大住宅的同時，家人的相處模式也會隨之改變；而這樣的改變會造成與親人和鄰居疏遠的危機。「因為住家變得寬敞，每一位家庭成員擁有更多的私人空間，它微妙地改變了家庭成員之間的關係，」與丈夫和兒子住在深圳星河丹堤社區的張曉紅解釋道。「我很難說這樣的改變是正面的還是負面的，但是寬敞的居家空間對家庭成員的親密關係絕對有所影響。」擬像社區所扶植的西方文化不僅與當地的活動習相關，更衝擊到社區居民間的公眾互動。主題社區的中國居民投入新生活型態的懷抱，並且以圍繞著西方飲食、藝術、汽車和傳統習俗的活動進行來新的社交活動。

以模仿作為一種孵化器

經仔細審視，這些擬像景觀顯示，主題城鎮社區所複製的不僅是異國的城市規劃和建築，更包括西方的各種文化層面。從街道名稱到保安警衛制服、酒吧消費的小費到娛樂類型，一套非中式的文化參考腳本以全面且富有目的性的方式，將主題城鎮的複製完成。城鎮規劃的目的在於促進西方消費、社會化和娛樂化模式，無論在每一個家庭內或是每一個社區內；基礎設施的元素包括基督教教堂、歷史古蹟、道地的地方民族性食物、商品和節日，以及階級專屬的休閒活動。這使得擬像城鎮化為一種西方願景與西式生活的孵化器。

然而值得注意的是，對於擬像所屬的目標生活方式，廣義地說，即是針對這些被模仿國家的中上層階級，飲用葡萄酒、參與慈善活動、聽古典音樂會、參加高爾夫球課程，是專屬於西方資產階級生活的一部分。當聚焦在這些特定生活模式的範例時，意味著這些「移民」到異國主題社區的中國人，正體驗著「美好生活」的在進行模式；在這個個人財富累積的年代，這樣的生活方式唾手可得。而伴隨歐美生活方式而來的是，對聲望、身分、選舉和權力等普世價值的需求。這不代表中國人放棄本土價值或自身文化，他們只是渴望一種屬於全球精英的奢華與舒適的生活模式；這是他們現在

負擔得起，又可結合傳統文化習俗的生活模式。雖然在後社會主義的中國尚未被清楚地闡述。他們的行為與西方相同階層的人相似，不是因為他們希望成為西方人；而是因為他們屬於同樣的社會階層，並渴望享受生活、財富，以及擁有如飲用美酒或生活在寬敞住屋的特權。

因此，這些擬像景觀隱含了雙重意義：首先是「文化」，它代表著和現金一樣，是一種令人垂涎的精緻品質和社會聲譽；其次，對能夠像英國人和德國人般生活的中國居民而言，入住主題社區的前提是：無論在習慣、文化和生活型態上，他們都必須同屬全球精英階層。

與對迪士尼樂園、文藝復興時期城鎮、拉斯維加斯，和其他主題樂園環境產生的暫時質疑不同，對中國的擬像城鎮的質疑卻是永久的。主題樂園提供遊客一處逃避現實的虛幻空間，但它畢竟還是存在著閉園時間；然而對中國主題社區的居民來說，幻想已化為每年、每日、每小時的真實生活。複製建築和文化範本的主題社區對居民帶來的影響尚未完全成形，接下來觀察的重點是，這些中國屋主如何將異國與中國的習俗加以融合，並且能否在兩種文明交錯的「高等」文化間，宜然自得地遊走。

第四章

擬像
和中國的心理

理解複製背後的動機

巴洛克式的華麗、折衷的狂熱以及成癮的模仿，

在沒有歷史的富裕中盛行。

歷經三千年左右的漫長歷史，中國自三十年前的「控制經濟」轉變為現今的「開放市場」，擁有諸多住宅形式的選擇。然而，隨著壯觀的建築熱潮湧入重慶、成都、長沙和其他城市的廣大郊區土地後，中國建商在所有可行的方向（從傳統歷史到尖端未來建築）中，選擇了「西方歷史」的風格。

轉型的中國搖身一變成為「世界工廠」，「具中國特色的社會主義政策」的意識型態也隨著轉變，愈來愈多的中國人擠身資本階級的行列。這兩方面的發展，一面加深了消費者的購買願望，一面激發出反映西方資本主義的消費習慣。就住宅趨勢而言，這在上流階級或正向上流階級移動的中國人心中，轉化為一股強大無比且史無前例對歐美歷史建築的「喜好」。

中國暴發戶家庭的遷移軌跡，是由擁擠的市中心公寓到附帶景觀草坪、社區設施和安全警衛的獨棟住宅。而以換屋的方式可滿足他們內在對於「消費升級」的渴望。大幅增殖的控管式入口社區和別墅住宅，在日益繁榮的中國社會是一個可預見的趨

勢。就像購物商場、麥當勞、電影院般，隨著消費能力的提升而快速蔓延。然而，滿足新的消費需求，並不需要採用西方景觀的建築複本。那麼建造西方擬像城鎮的理由何在？為什麼開發商和城市規劃師深受歐美城鎮原型的吸引？這只是中國消費主義模仿的一個副產品？抑或是西方設計師的「血汗工廠」？還是它悄悄滲入了中國的「全球化」症狀？此現象是虛張聲勢的實例或是藏著更為深刻且複雜的含義？

本章將梳理出之所以驅動中國郊區歐美化，其中複雜且經常充滿矛盾的各項動機。除了關於此現象的實用主義或「硬性」層面的討論。例如是誰決定建物的形式或開發的地點之外，本章還進一步將「軟性」的社會文化和符號元素納入考量。這樣的探索將揭示決定模仿外國城市風貌的因素，並非僅是外成的，而是深入地與當代中國的文化特色密切相關：大量新崛起的中產階級和上流階級，以及他們對品牌奢侈品消費的欲望。

而更重要的是，這些建築是自我品味培養的象徵符號，展示國家軟實力的能耐，熱衷地表現「是的，我們辦得到」；因為我們擁有十年來空前的經濟成長、國際聲望和站在全球舞台上的實力。這些其實是中國根深蒂固的傳統，藉由構建高聳紀念碑來慶祝文化成就。

複製的靈感

一般而言，擬像社區的建案會由三種單位來開發，分別是民營房地產公司、房地產上市公司以及國有企業。房地產公司多為私人資金所有，或是如同中國萬科等公開上市公司的情況。名列中國證券交易所並且需要對其股東負責，而股東當中可能包括了政府持有的實體機構。包括北京首都創業集團有限公司在內等國有企業，同樣在發展擬像社區中扮演著關鍵角色。國有企業主要或完全由中央、省或市政府所有，並且在某些案例中，擬像建案可能是為了執行某項特定計劃而建立。泰晤士小鎮的例子有助於說明在主題城鎮施工過程中，國有企業發揮的作用。二〇〇八年八月，上海松江新城建設發展有限公司在上海市政府的資助、帶領下成立，這間新設公司一面負責承包和監督泰晤士小鎮的施工過程，一面取得了政府挹注的十億人民幣。

然而，以上約略的概述儘管大致正確，但對於實際狀況的描述卻過於簡化。更準確地來說，中國房地產相關部門事實上是一個錯綜複雜的網絡；在私人與公共利益間的界線分野並不是那麼清楚。國有和私有企業之間、企業家和投資者之間、消費者和政府官員之間的關係經常是曖昧不清，其中充斥著腐敗、徇私舞弊和「關係」（特殊聯結）。例如公眾持有（上市、持股、控股）的浙江廣廈開發公司，在「杭州政府的

指導下」所建設的浙江天都城，據說是官方給開發商的「優惠政策」項目。實際上，據聞市政府在土地競標過程的操縱，已經使得廣廈開發公司可以以低於市場行情價購買土地。

絕大多數政府的土地所有權，需要房地產開發商（包括私人和國有企業）與地方政府的密切聯繫，才能順利融資並獲得相關的批准，以完成野心勃勃的主題城鎮計劃。在這些合夥關係中，所有從中獲利的官員，常態性地藉由窮凶惡極的非法作為，將預定開發的土地得手。根據重慶人大代表黎強和司法局局長文強的披露，地方官員常以殘酷的手法驅逐原屋主、強奪他們的地產。在重慶地區，就有不少民眾因抗議重建開發計劃，被強制撤離家園而遭粗暴對待；也有一些居民被國有的社區巴士載到城鎮郊區，返家後驚覺自己的住家已被拆除。當地共產黨委書記甚至曾經目睹，暴徒帶刀襲擊一對拒絕放棄自有農地的夫婦。官員收受金錢賄賂和餽贈，以確保開發商的房地產合約已是慣例，即使是大型跨國企業也不是清白之身。二○○九年初，任職摩根史坦利的主要交易合人被捲入醜聞中，並遭指控透過賄賂中國官員賺取價值數億美元的獲利。此外，監察部副部長承認，二○一○年五月有超過三千名官員（包括幾位市長在內）因盜用公款、貪污、賄賂等建案開發弊端，獲判終身監禁的懲處。昂貴與日益膨脹的社區開發，其運作需要開發商和地方官員共謀的商業慣例，其合法性實是

令人質疑。

　　參與共同演出的名單包括複雜而多樣的個人消費者、企業利益團體、地方政府、共產黨官員和政策制定者，全都在主題城鎮的構想和執行劇碼中參上一腳。在繁多的競逐議題與開發案執行的層面上，以及來勢洶洶的區域差異和市場波動中，驅使主題環境成型的理由並非是一個單一、線性的故事情節。在每一項實例建造擬像的決策，都是來自務實條件和象徵需求的連結、交會的結果。前者（務實條件）對於學習施工技術、設計方案與規劃解決方案而言至關重要；畢竟在中國有長達數十年的時間，住屋建設的創新發展曾受到忽視。在中國現有的住宅，無論在數量或衛生條件、舒適程度、可用空間和便利性上，都已無法滿足進入改革時期後大量人口遷徙到既有或新建的都市中心。

　　此外，有不少對住宅市場需求施加壓力的人口，移動到一個新的社會經濟生態圈，並且急於想要改善自身的生活水準，以匹配已開發國家的中產階級身分。對政府和私營機構來說，首要任務在滿足迫切的居住需求，同時滿足消費者對西方舒適生活逐漸興起的偏好。藉由建構這些以西方城鎮為原型的山寨社區，他們能夠掌握現有的西方建築專業知識，並且運用來自西方的工程和技術，以最大效率與最低成本來完成發展建案。

擬像運動同時也是中國可向國內和國外，展現自己在財富和現代化水準已經達到精緻度，一種展示自己的顯而易見的手段。剽竊西方懷舊建築和壯麗景點的住宅社區最新技術，不但提供了中國一種展現成就的方式，更使得他們得以立即複製在西方耗時數年才完成的「原作」。即使他們啟動了北京和上海轉型未來城市的建案計劃，中國開發商仍然在富有遠景的垂直核心城市外，以水平拓展方式展現自己在懷舊郊區的建築實力。兩條戰線的同時發展，確認了中國在房地產市場的競爭優勢：無論是建造未來式的巨型建築或古色古香的歷史城堡，中國都已證明了他們比世界上任何國家都要來得更有效率。

大躍進

中國新興的都市和富裕階級，投入了城市景觀擬像建築的懷抱，而這與身分建立和中國建築創意危機息息相關。這個國家的「發展停滯」和「創造阻礙」是數十年共產主義統治下的結果。在當時，凸顯個人品味的設計皆被視為是不必要的奢侈品、浪費以及右派思想。在毛澤東時代，建築物和城市建設仍由蘇聯模式的工業化和城市化的想法所主導。因此，自「改革開放」以來，中國建築師一直努力想要迎頭趕上

二十一世紀的規劃原則。

　　就在其他國家採用都市化和城市發展的新建築理論時（意即戰後美國的郊區崛起、新都市主義運動），中國政府卻全然忽略有利於重工業和製造業發展的建築與城市規劃。彼得‧羅和關晟在《承傳與交融：探討中國近代建築的本質與形式》（Architectural Encounters with Essence and Form in Modern China）一書，對當建築與現代中國的本質和形式相會時，為什麼中國建築師在毛澤東時代仍無法自由地實踐技術的解釋是：「在這個極端的左派政治環境中，建築學絲毫不受重視；甚至『建築』一詞被指責為一種與人民實際居住需求過於遠離的領域，並被攻擊為一種『生產和生活已經消失』的理論。」根據作者的觀察，中國的政治政策是造成建築師面對快速且迫切的城市基礎設施和住宅設計需求時，力不從心的原因。上海市規劃委員會城市發展戰略委員會主任委員鄭時齡，同樣哀嘆著中國建築創新發展不良，他也將缺乏藝術獨創性的現象歸咎於過去：「雖然意識型態的解放和政治改革帶來放寬藝術創作環境，但建築師已被長年以來禁止形式創新的思想所束縛。」

　　在毛澤東時代，中國甚至採取反城市化的政策與抑制追求城市成長的措施；從一九五〇年到文化大革命結束的這段時期，把重點放在民眾的「上山下鄉」中。因此中國目前經歷的城市化現象是有史以來最迅速、人口涵蓋最廣的一次。房地產市場的

快速蓬勃由一九八〇年代晚期財產所有權私有化的立法改革所推動，使得中國措手不及。自一九八五年到二〇〇八年間，中國的城市人口增加了一倍以上：從約兩億五千萬（百分之三十三）到六億七百萬（占總人口的百分之四十六）。光是在深圳，其人口數就從一九七八年的六萬八千人成長到二〇〇六年的八百萬人以上，相當於在一個世代從德州坦帕市成長到紐約市的規模。在此同時，城市和家庭數量也不斷地擴張：中國城市平均每人的居住空間在過去三十年中增加了三倍，以驚人的速度大量遷徙，根據統計估計，在過去的二十年中，有百分之九十的上海人口移動或被安置在更新、更寬敞的住宅空間。

中國急速的城市化，已使得當地經驗不足的建築師和規劃師取得相當耀眼的成績。就某種程度來說，擬像城市景觀是中國利用西方已知技術，作為彌補過時建設和新興住宅需求（為了滿足大量人口遷徙與經濟上移的勞力）落差努力的成果。AS&P建築師提摩‧那格（Timo Nerger）說明他在中國長期工作的經驗：

自改革開放以來的二十年，中國對於追求建築、技術等所有相關事物的新鮮想法擁有極大的熱忱，因為這些是中國所缺乏的。尤其是在建築技術、城市空間與規劃方面更為顯著。這是因為自共產主義時代以來至今仍

持續的發展斷層，要在十五到二十年內研究完整個城市規劃或建築的知識，

幾乎是不可能的任務，因為一切與城市主題或是規劃的基礎都相當糟糕。

毛澤東把知識分子丟到農場……造成城市發展的相關研究極度缺乏。中國

人現在希望趕上相關知識，他們想知道城市的運作方式以及其形式……。

但是對中國建築師在尋求自我的身分認同時，將會是一項問題。他們十分

仰賴西方建築的觀點，而根據我的理解，這是由於他們不清楚如何定義自

己和自己的工作。

那格對主題社區抱持的立場是，它們代表中國企圖研究並模仿西方成功模型的副

產物。居住在紹興藍色劍橋社區的企業家王道泉則主張，西式建築方法可使中國建築

師獲益良多，「因為歐洲更為先進，所以在中國，我們試著透過複製它們的卓越形

式向先進國家學習。」他解釋到。當把擬像景觀和向已開發國家學習的成果連結後，

將有助於引進國外的建築類型。同濟大學的建築學教授唐明說，「人們向來嚮往先

進的文化，反之他們不會跟隨落後的文化。換句話說，如果紐約開始追隨中國建築風

格，它勢必會顯得詭異；但當中國追尋義大利或巴洛克的建築風格時，就顯得相當正

常。」中國開發商正企圖藉由複製，詮釋它們在國家與城市建築模型的選擇。舉例來

說，以第三世界國家原型為範本的主題城鎮，例如巴西貧民窟、墨西哥社區以及阿爾及爾或卡薩布蘭卡住宅區，註定將徒勞無功。然而在深圳、重慶、無錫、溫嶺等城市的巴伐利亞宮殿、美國五角大廈、美國首都大廈都已成功且多元地被複製。然而，對唐明而言，所謂「正常」的邏輯運用在歷史建築時卻顯得薄弱，因為它迴避了探尋中國人引進歐美過去的建築，而非西方最新技術和設計的理由。

以上這個由支持和支助擬像城市官員提出的解釋，仍未提供完整的解答。他們論點是：透過複製西方模式，中國能汲取西方建築與設計的經驗和專業知識，進而快速提升創新的能力。上海市城市規劃局和廣廈房屋開發公司強調，採歐洲風格理論基礎的一城九鎮計劃和浙江天都城建案是學習國際經驗，並以類似西方智慧財產權用於製造手錶、電腦或藥物相似的方式，化為中國當地的優勢。上海的發展規劃紀錄中顯示，「當我們進入二十一世紀，中國必須汲取外國的成功經驗，以實現高品質的規劃模式、實體建築以及高度的效率，建立類型相異且風格獨特的城鎮」。上海市城市規劃局甚至提供金融補助，以吸引外國建築師和規劃師參與城鎮設計的過程，雖然這個系統的運作方式很不明確。同樣地，廣廈房屋開發公司將浙江天都城專案形容為「廣泛吸取如歐美等先進國家的建築經驗，並利用這些知識作為指導和『發展』的基礎」。

中國建築師所接受的培訓，是根據西方建築原則。大舍建築事務所創始人兼建築師劉亦春指出，西方建築理論和實踐方法在塑造今日中國建築師的設計觀點上，扮演了重要的角色。「在中國，整個建築教育的系統完全基於西方風格，所以我們一直向西方國家學習。一旦進入大學以後，我們開始學習所有西方建築理論。……對中國建築師和建築系的學生來說，學習西方『建築』教育理論是一個相當自然的過程。」建築評論家匡曉明在《城市中國》雜誌發表的文章中提到，這種「借用最好」的態度是中國城市化的基本方法。匡曉明解釋，相對於美國或歐洲：

中國擁有自己的城市化、郊區化以及城市復興模式，一個更具彈性的替代路徑，依循「不同於歐美國家採取的策略」。中國採取的策略是我們所稱的「混合模式」，用來解決快速城市化對城市帶來擴張的挑戰。在這種「混合模式」中，知識來自於他國的經驗，無論是藉由採用來自歐美的西方影響，或是來自日本與東南亞的思維。但方法的核心依舊屬於中國自己，一種融合多元概念與當地居民的文化哲學。

匡曉明強調，中國城市建設的方法在本質上已納入西方建築方法以及其他的影

響。

此一從外來文化中尋求最佳成果並將其應用的策略，透過選擇性適應滿足了國內的需求，並且解決千年以來中國獨特的技術轉換問題。根據瑞典考古學家約翰・安德松（Johan Gunnar Andersson）在他一九二八年中國旅行的觀察，中國「急切地汲取所有外國的技術發明」。阮昕指出為了讓中國受益而接受外來技能的傾向，其實是根深蒂固的民族歷史，並且也是文化性格的一部分。「基本上，中國人對於接受『外來的』、『異國的』、『西方的』事物沒有心理障礙，只要這些事物被視為是處在『宇宙的中心』。」

現今我們所談論的西方文明與西方形象正象徵著宇宙的中心。」已開發國家的建築與工程被當作中國快速城市化並且是極具前景的解決方案，因此廣受當地開發商和建築師爭相研究與模仿。透過引進西方城市規劃師、設計師、業務人員和工程師的「專業技術」，中國下賭注在外國專家的指導和全球公認城市設計的複製上，他們寄望這能使得中國快速轉型為世界領導者，並且確保能「和平崛起」的延續。

換句話說，擬像景觀的驅動力不僅來自中國消費者學習西方「軟實力」的渴望，更來自中國政府向已開發國家「專業技術」取經的企盼。這是最大規模的「做中學」。

競爭優勢：歐洲品牌

當今的中國存在有許多令人費解的矛盾：一方面宣稱他們打算向「先進」國家學習技術，但另一方面卻選擇以歐美歷史建築當作複本原型的複製。與中國開發商所採納的環境不健全與低密度的大範圍郊區住宅相較，在中國工作的西方建築師和工程師能夠提供品質一致且進步的建築設計。但從中國擬像景觀社區的外觀來看，這些較新、較現代的方式，並不符合中國人心中的期望。實際上，他們看起來似乎根本不關心這些事：依照西方的標準來看，中國許多歷史決定論的發展沒有延續性也缺乏效率。

「從模仿中學習」的理論，並不足以解釋中國人之所以選擇過時的建築型式、技術和規劃典範作為現代化準則背後的原因。畢竟其他東亞文化的回應是用開拓創新城市的解決方案，面對來自第一世界象徵與傳統文化的挑戰。以韓國新松島市為例，它見證了一座「無所不在的城市」，其中建構有能夠連結人類活動和城市基礎設施的最先進電腦科技。

當我們去深入探究中國複本住宅為何選擇歷史風格的建築物時，將對中國房地產市場以及它受到政府政策的影響有所了解。中國房地產所有權的相關法律和政策

兩個希臘人物及其兩側的獅子、鹿和其他動物的雕像，俯瞰著上海郊區住宅「西林花園」的入口。（照片由作者提供）

體制，迫使開發商有效地完成建設專案。中國主題社區採納歷史的歐洲「外表」，便是因應這項迫切居住需求的手段，它迅速、成本低廉，並且可確保有效的投資報酬率。在中國的產權制度下土地均為國有，但可透過向政府「租借」的方式，私占長達五十年至七十年的時間。因為房地產開發公司沒有完全屬於自己的土地，所以他們背負著盡快賺取投資報酬率的沉重壓力，而無法藉由向銀行融資的長期發展模式中獲利。動態城市基金會（Dynamic City Foundation）主席建築師內維爾・馬爾斯（Neville Mars）解釋，「目前的土地價值體系需要支付大量的金額，甚至超越美國。這代表你被迫必須立即，或是至少得盡快將錢賺回來。」此外，地方政府官員某部分的政績，是依據他們任期內在建設上或城市化的完成度；

因此，渴望看到新建物盡快完工以確保中央給予良好績效的官員，常借貸資金給房地產公司。馬爾斯進一步表示，「政府向負責建案的開發商施加巨大的壓力……即使在中國，也存在四年一任的制度。如果官員以經營事業的方式打造一座城市，對他們來說唯一重要的成果就是地面上新增的建築物數量。」從西方引進安妮女王或地中海風格的建築，使得開發商一方面能節省設計時程，另一方面又可以降低在建築師身上的支出。

除此之外，標榜西方品牌的社區，在擁擠的房地產市場中，被視為具競爭優勢與良好紀錄。在九〇年代初期，歐洲風格大門的社區相較於其他類型的住宅，無論在價格或銷售速度上都遙遙領先，這是因為中國早期的企業家崛起和海外華人回歸所致。假設過去的成功模式在未來能獲得更好的成績，那麼房地產投資者和開發商勢必得繼續將主題社區視為是一種快速且安全的投資報酬手段。

這些開發商坦率地承認，建築主題郊區最強大的動機，就是在競爭激烈的房地產市場中保持優勢，主題社區的品牌可用來與另一個可能只有歐式大門的社區做出市場區隔。泰晤士小鎮的開發商何青證實建立英國聚居地的優勢，在其建築美學和獨特性所帶來的利潤：「美麗的建築物總是受到客戶的歡迎……如果建築風格與眾不同，它便占有一席專有的市場地位。這是容易賺錢、增加穫利的方式。」一名阿里巴巴集

團的建築師林海對西方主題建築的說明如下：「從功能的角度來看，其實無關緊要，但是從商業的角度來看卻極有幫助。」

若要理解西式設計在開發商、建築師、經紀人和投資者間受歡迎的原因，銷售優勢畢竟是重要關鍵。根據在新浦江城擔任經理的胡一丁表示，義大利主題社區承諾居民一個「精緻的威尼斯生活」。這是一種彌補地點不佳以及低知名度的雙重市場劣勢的方法。胡一丁解釋，「我們的賣點是這個社區的義大利品牌……我們需要銷售噱頭，因為此處遠離上海，並且消費者對開發商也不熟悉。」謝世雄在銷售德國主題社區時，也有同樣的經驗：「西式設計對發展建案來說是明顯的附加價值，因為它的銷售速度較周遭的住宅快速許多，而且價格上漲得更快。」謝世雄指出，即使如義大利建柱、中楣和圓形屋頂，或是將建案名稱從「陽光」更換為「古登伯格」時，都能在每平方公尺平均增加五百元人民幣的利潤。

雖然複本社區的定位是具有悠久歷史以及使用古老技術的建築，但在多數情況下，他們其實是混用傳統和創新的方法施工。以安亭鎮為例，它採用最先進的施工技術，從高科技的可再生廢物處理工廠、高能源效率外牆和其他綠能建築，已成為施工標準。許多主題城鎮，從羅店鎮、財富公館到加拿大楓林鎮，都表現出這種裡外不一的分裂；古老的「外表」與超現代的主體。形式與功能間的斷層，象徵著促成擬像殖

民地的根本動機：與其說是在務實的層面，不如說它的象徵意義來得更大。對中國人而言，它反映和塑造出與西方國家在世界中競爭經濟主導地位的態度。

放棄中國

房地產開發商建造歐式社區的動機在於它們容易銷售，然而究竟為什麼這些複本社區擁有如此龐大的市場優勢呢？隱藏在古老西方風情下的是什麼？西式主題住宅可以提供哪些中式住宅所無法提供的元素？進一步去探索當代中國的社會文化景觀，將有助於我們釐清西式建築雀屏中選的原因，以及它的重要性與內涵。

艾可在《在超現實中旅行》（Travels in Hyperreality）一書中寫道，「巴洛克式的華麗、折衷的狂熱以及成癮的模仿，在沒有歷史的富裕中盛行。」可以肯定的是，沒有人會認為存在數千年之久的中國沒有歷史。然而，「富裕」在中國近代建築風格中實際上卻沒有歷史也缺乏地位，這可追溯到十九世紀早期至改革前的二十世紀。此觀點也可以解釋為什麼中國當地的建築形式在新住宅建築中被拋棄。

在毛澤東時代，中國基於「民族形式、社會主義」的理想奠定建築的基礎。當時的新建築將蘇聯社會主義的新古典主義視為最佳典範；然而它的最大的缺點是簡樸、

三張攝於上海市中心石庫門巷住宅的照
片。這些原先建造為獨立家庭的住所，
現在卻擠入多個家庭；這個現象導致
了內部空間、庭院和前院人滿為患的現
象。（照片由作者提供）

刻板且狹窄。毛澤東領導下的錯誤工業化政策的遺毒為建材和資金的短缺，而當時節省成本的住宅卻導致了功能凌駕形式的結果。一九七〇年代的一項政府口號：「實用、節約；條件允許下的享樂」，總結了當時住宅建設的官方政策以及凸顯出國家資源的稀少。

因此，中國的建築師不會從這段近代歷史中尋找設計靈感。這類的建築形式已缺乏吸引力，擁擠的複合式公寓和混凝土結構，是中國社會主義嚴謹教條下的產物。在今日，中國社會主義風格意味著「貧窮、不舒適、落伍」；反之，西方風格象徵著「富有、舒適、先進」。

設計泰晤士小鎮的阿特金斯事務所（Atkins）建築師保羅・萊斯（Paul Rice）指出，中國人「不想複製代表他們最近歷史的建築風格」，「中國人對五〇年代和六〇年代，在建築品質和城市規劃的歷史感到不悅」。過去的建築形式無法提供適當的外部標誌以滿足中國階級提升的象徵，它們被視為是失敗的代表，因此不適合作為新住宅社區的複製範本。

早於社會主義時期，從十九世紀晚期到二十世紀早期的中國當地建築，可視為道地的歷史範本。但富有新國際意識且雄心勃勃的中上層階級，對這些舊建築的復興表現得興趣缺缺。或許因為在這段時期「符合四合院及新古典主義結構的裝修」，象徵

著中國的衰退年代而非光榮年代。這類建築風格與中國歷史成長階段的苦楚，以及為了擠身現代化國家必須調整自身悠久的傳統所歷經的種種掙扎，關係緊密且關聯。在毛澤東崛起前的五十年當中，中國遭遇甲午戰爭和鴉片戰爭的恥辱性失敗，並且在二戰期間被日本大舉入侵。此外，在毛澤東時代，許多年久失修的單一家庭式住宅，重新被陷入財務困境的多個家庭所使用，尤其在中國主要大城市中。喬治亞理工學院建築學院（College of Architecture at the Georgia Institute of Technology）院長艾倫・鮑弗（Alan Balfour）說明，「對『中國人』而言，出於歐美想像的夢幻建築，比出於中國本土想像的建築更為安全且美好；因為在過去五百年中，中國既腐敗又受盡摧殘。清朝末年所有的失敗棲息在舊式的建築中，因此中國人必須將它們拆毀。」從一個新的起點出發，以一種全新的建築風格展開，顯然比附屬於陰暗年代的住宅形式美好多了。

直到最近，當代設計師才逐漸拋棄利用更遙遠的古代建築傳統，如木造結構的四合院、多層樓房、明代磚牆，或低水位的運河房屋。這些形式同樣被視為是在一個成功而欣欣向榮的國家中是不合宜的存在。「在高階族群中，如果這些形式屬於中國，它們難以成為美好，這是一股心照不宣的信念。」設計的自由撰稿人楊念祖說。此類想法根深蒂固地存在於其他各種情況。楊念祖同時指出，另一個相仿的中國觀點：

「如果你買的是中國品牌的物品，它沒有任何機會勝過外國品牌。」他進一步補充，

「這已經成為一種自發式的信念，中國人不想要當地的東西，只要是來自國外的事物，它自然就更加高級且尊貴。」同時，對許多消費者來說，西方本身「散發著奢華」，擁有非常獨特的魅力，因此購房者「想當然地認為西式建築風格較中式風格更為先進」。

這般有趣的現象，在電子產品、零售商和時尚產業同樣存在如同房地產開發商一般，他們也試圖將自己的產品與西方聯結，並且和中國撇清關係。《新聞週刊》（*Newsweek*）報導，當 iPhone 在中國推出時，其模組是稍加經過調整的，與美國經銷商銷售的版本略有不同。當美國出售的 iphone 手機上印著：「由加州的蘋果公司設計，在中國組裝」時，在中國出售的 iphone 卻將關於描述「中國」的字句移除，並改為：「由加州的蘋果公司設計」。在時尚和精品業工作的員工承認，在中國製造的產品，只要航運至歐洲並在當地完成最後步驟的組裝、縫紉或附件添加後，便能合法地在標籤上印著「來自歐洲」的字樣。以上實例說明，中國國內的消費者對西方產品的偏好程度，遠遠大於國產品。這種現象普遍存在於整體消費行為的選擇上，從房地產到服裝、飾品和電子產品。

此外，還有一個不容忽略的面向是，除了消極的文化內涵，中國傳統家庭不易適

應新型態、高密度的發展建案；這種建案的目的在於，以最大化投資報酬率，盡可能地提高建物容納數量。即使在最奢華的歐式大門聚居地，平均八百平方公尺的土地上，就蓋有一棟包含私有花園的獨棟別墅，密度較歐美郊區高。例如，在財富公館一萬一千五百平方公尺的面積上共有七十二棟別墅，而總占地面積約為八十一英畝；換言之，平均一棟三層豪宅的占地面積僅略大於三分之一英畝。這種高密度的建築會在某些中國傳統住宅的形式和結構上出現問題。卓越集團的總建築師朱宣提到，與「多樓層、高密度住戶」的西式社區相較，中式傳統單一家庭的獨立住宅區（如四合院）密度較低，因此「難以適應中國城市的高人口密度」。朱宣表示，採用歐式建築「部分是出於實用理由；因為歐式社區比中國傳統建築具備更高的土地利用率」。西方別墅模式允許建案開發商將更多居住單位聚集在較小的空間內。

建築師和開發商同時還指出，「別墅」是一種歐洲建築顯著的代表形式，與中國文化之間完全不具有相對的等價性。尤其對中國人來說，他們心中所理解的「別墅」，與古羅馬文明或義大利文藝復興風格的鄉村住宅「原作」相距甚遠。歐洲傳統的別墅區是一處龐大的聚居地，部分為住宅、部分供生產之用，其他部分則蓋有馬廄或糧倉，周圍並環繞著菜園和果園，並以圍牆抵禦搶匪的攻擊。因此，現代中國版本的「西式別墅」僅是借用其名稱，來「大致表示」一種歐洲風格的獨立住宅。放眼所有近代

（現代之前）的中國住屋類型，「獨立別墅非常罕見。」阮昕補充說明。朱宣進一步解說，「在過去，我們沒有什麼可用來指稱『別墅』的概念。」與當地單一住宅形式的傳統建築相較，中國消費者似乎更加偏好別墅的「正宗複本」。規模並非決定因素，規模必須附帶其「品牌」價值。

許多中國屋主表示，住在以歐美為設計靈感建造的家園，相較於住在中國建築中，較能公開表達「心聲」。因為它們投射出一個清晰有力的訊息：屋主所擁有的成就與財產。西式房屋是面向外頭的街道（而非面向內部），這種形態本身就是一種宣揚身分地位的公眾「舞台」。相較於近代中國景觀朝內，四周又以聳立的高牆和大門圍繞的建築，西式別墅在內裝上提供充分的展示機會，在外觀還有宏偉壯麗的大門入口以及大型公共區域，這與獨立式中式傳統建物以密閉空間接待訪客的型態截然不同。「一般來說，在中國的主題別墅都有超大的公共空間，可提供娛樂功能，」萊斯解釋。「你用來招待同事或親戚的住家，應該顯得正式而宏偉，因此客廳和接待室是設計重點。」中國住宅的格局，本身就不太適合作為今日上流階層和中產階級「文化展示」的工具。

如夢境般的景觀

在接下來的內容中，我將提供主題社區普及化且關鍵性的務實因素：汲取西方建築技術和風格形式的策略性利益，以及在對合宜性與高獲利的需求之外，在風品牌的象徵與文化意涵上更加深層而隱晦的動機。這在具體影響消費者的選擇和偏好上，才是真正的要角。西方典型的擬像景觀，暗示了與已開發國家（建築取材來源地）平起平坐的強烈渴望。

然而，我們必須了解到的是，能夠建立這些主題景觀社區，並不是私人開發商說了算。許多主題社區是中國政府頒布指導政策下的結果，而中國政府在這個舞台上才是擁有更多資金與權力的要角。舉例來說，成都多切斯特的複本建設計劃，其構想完全來自官方；根據報導，政府官員表示當他收到聖誕卡時，看見上頭所印的英式城鎮景觀，就會「墜入愛河」。安徽省阜陽市潁泉區前黨委書記張治安，花費將近三億人民幣（約等於潁泉區年度收入的三分之一），打造一座「奢華」和「雄偉」、模仿美國國會大廈的複合區，又名為「白宮」。

由於主題社區的大小、規模以及複合功能等項目，其建案需要政府在財務和法律上的支援，才能順利取得土地與資金，並且需政府單位協助將居住在新工地的當地居

民遷出。此外，為了確保在進入新經濟社會秩序有「和平過渡期」，中國政府其實對於提供照顧公民的興趣遠大於提供眾所周知的「鐵飯碗」職缺。當認知到中國人民新興覺醒的消費慾，中國政府似乎已經準備好滿足它，但是卻遲遲無法犧牲正統的意識形態。這就是為什麼在取笑中國西式主題城鎮存在的糾結情節之外，還需要從中國官方的角度來理解整個建案，並且體認到在這裡頭真正的動機比市場需求本身更為複雜且引人入勝。

正如許多中國消費者渴望透過擁有主題住宅作為個人地位的象徵一樣，中國政府也十分支持與「新中國」進展相匹配的建案。這個國家的縣市、省分甚至每一個層級，都在向西方世界看齊。中國做出一個現代化和領導全球的宣言，在房屋住宅的最前線，以歐美城鎮建築充分展現出它宣言的意圖。

新中國的新象徵

許多評論家將擬像景觀視為是一種「自我殖民化」的現象，因此將中國的西方複本解讀為對政治的自我厭惡，以及對西方國家頌揚的具體表現。然而如果我們進一步審視這些開發計劃，會發現它微妙的外觀其實暗示著完全相反的意涵。主題景觀城鎮

實為在後改革時代國家進步以及共產黨領導下的成功象徵。在郊區微領地的環境中複製西方家園、城市規劃以及生活模式，中國人顯現出兩項最重要的成就：財富的累積和技術的實力。異國景觀複本是中國對外的宣示以及渴望下的產物；它宣示自身不但擠進全球先進國家之列，並且表示國力仍在不斷攀升，而且宣示的對象是對所有國內和國際的觀眾。

換言之，這些擬像城市景觀，象徵中國最近發生的經濟奇蹟。缺少財大氣粗的政府，或是不斷累積的銀行存款和擴張的經濟發展，西方複本就不可能誕生。所以中國「為什麼要西化？」的答案非常明顯，因為「中國辦得到」。在文化大革命後期，中國的建材用量相當節省，盡可能地簡化裝飾，甚至以紗窗取代玻璃。然而現在的開發商、政治家和社會精英，已經負擔得起政府辦公大樓內的大理石樓梯、從法國進口的屋頂磚瓦和與「原作」大小相等的哥德式大教堂。匡曉明觀察到，中國經濟狀況的改善從各式各樣的摩天大樓和狂熱的建設步調中顯而易見：「在世界經濟體間中國的地位是國家的宏觀經濟發展，同時帶動了城市興起；這對強化中國自身的地位來說，既是一個結果，也是一種表達。」

西方主題建築的開發，伴隨著進口建材和超出實際需求的建築林立，儘管耗資甚巨，卻是國家繁榮的里程碑。前《紐約時報》（New York Times）駐中國記者霍華德·

弗倫奇（Howard W. French）強調：「『擬像建築』運動具有極度重要的象徵價值，它是富裕和成功的宣告。透過擬像建築，中國說：『我們有能力選擇任何我們想要的，包括擁有一片西方的土地。事實上，我們的財富已經多到有能力在尚未造訪過西方之前，就擁有西方』。」的確，這些主題城鎮的異國特色完整重現，並且它是多餘的奢華，證明了中國如今有多麼富裕。

除此以外，西式城市景觀的複本透過複製的技術和形式，展現出先進國家的實力。對西方國家的知識和熟悉度隱含在建設西方的歷史建築類型中，同時證明了中國對他國淵博的學識與透徹的理解。建築的功能是一個藉著發揮西方技術、設計和原理的能力，與西方頂尖對手競爭，在經濟、文化和社會方面並駕齊驅的符號。在賈樟柯的電影《世界》裡的一個主要角色，向一位朋友炫耀全世界都被徹底而完整地在北京的主題樂園中被複製，「現在，紐約已經沒有雙子星大廈了，但是中國人仍然擁有它。」因此，超越西方與模仿西方的成就緊密相連。根據法國的解釋：「從上一個世紀以來中國人對於國家進步就有一種根深蒂固的迷思：趕上西方。而最近，這個迷思轉變為超越西方。西方是中國人魂牽夢繫的目標、對象與典範；所有迎頭趕上的企圖，往往濃縮成為模仿。」模仿並非出於向西方世界致敬，中國的擬像城市景觀，其實是在慶祝自己的經濟成就與進步，以及對西方文化和技術的掌控。

匡曉明表示城市型態的象徵性建築是中國大都會排名前十大的特徵，這或許代表了中國尚未擺脫紀念碑或反應意識型態建築物的年代。他將當代中國建築與「商業廣告」相較，這兩者往往都包含「象徵性或隱喻性的內涵」；而其目的在於以自我表現的方式留下令人深刻的印象。部分建築師和觀察家批評，某些主題城鎮是可悲的「偽造品」以及「盲目模仿」建築學的「陳腔濫調」，因而成為無法吸引買家的失敗之作。

然而，如果考量另一種觀點：從主體社區的構思者和規劃者的角度出發，能夠掌握這些異國範例的技術已是足夠的成就。雖然創造的是一座紀念碑而非一座城市，然而一個展覽間而非一個功能性的場地，是其中隱含的風險。儘管如此，遍布全國的神話性實驗在中國隨處可見，從北京的赫爾佐格和德梅隆國家體育場以及保羅安德魯國家大劇院，到上海庫哈斯的中央電視台CCTV塔或世界金融中心，全國各地的地平線都聳立著驚人的摩天大樓。這或許可視為是一種較高的擬像景觀，而所有建案的目標都在於展示中國的國際地位。

使用複本作為展示中國精密技術的本能，並不侷限於擬像建築運動，另外還體現在二○○八年的籌備與舉辦過程中。透過二○○八年的北京奧運，中國再度證實它的能力，不僅在景觀建築上，同時也在國際性的文化和體育活動上。籌備北京奧運斥資驚人，超過四百億美元，這是舉辦體育賽事有史以來最高的金額，更凸顯出公共

宣傳在中國的重要性。《華爾街日報》（*Wall Street Journal*）的一篇報導解釋說，在中國領導人與學者的眼中，北京奧運會「是中國成為一個現代化、工業化國家的標誌」，並且是「『中國十三億人民』慶祝他們親眼所見、巨大的經濟、政治和社會的進步」。中國以驚人的努力，結合企圖想要在世界舞台上扮演要角的龐大野心，主辦這項來自於西方的傳統活動。中國企圖展現與西方國家達到同等成就的能力，無論在體育活動、資本主義或是城市建設。

御花園的復興

從中國歷史悠久的景觀建設文化背景下，來看待政府主導的主體社區開發案，我們應該銘記在心的是，對中國人來說，複製從來不只是一個中立的行為。將過去和現在相互對比可獲得額外的證據顯示，主題社區的環境在象徵意義上，顯示中國對勝過或至少匹敵西方國家的渴望。

數千年以來，中國的皇帝和平民都運用來自異地的動植物、地形和建築物，創造一個等同於實際比例或是微型的複本。中國皇帝慣以御花園和天堂花園向臣服者展示自身的偉大。文人的園林其前身是皇室御花園；與「理想中的風景」相似，它表明精

英馴化大自然，並將之融入精緻中國文化體制下的能力。建立在「真品」和「複本」
的流動狀態、並可互換的世界觀中，無論是模仿圖像或與它所代表的實物，都同樣可
以掌握其中的「生命力」與「氣」；在中國人心中，與西方人的觀點相較，這些移植
的異國城鎮景觀可能更加「真實」。正如法國的歷史學家羅爾夫・斯坦因所指出的，
在典型中國信仰的架構裡始終存在著：「對複本的掌控力」等同於對「實物的控制和
加諸於此的權力」。從這個角度來看，擬像建築運動很可能是中國權力的投射：它
藉由移植歐美景觀的象徵手法，展示掌控和重新排列宇宙的能力。當合法地建立異
國「參照建物」複本時，不僅具體顯現出「創造者」的力量，更可捕捉到與「原作」
相當的本質精髓；同時創造者的權力和地位，也能從對複本的「所有權」中進一步延
伸。對比中國傳統皇室御花園與當代主題城鎮的相似性，我們不難觀察到，西式社區
的發展隱含了現代中國的社會性和象徵性目的，一如過往一樣。

　　上述解釋有助於理解中國人選擇西方，特別是外國景點、地標、代表建物作為複
製範本的原因。歐美景觀複本出現在中國本土，代表中國從古至今所持有的「征服
者」和「競爭者」心態。以中國景觀複製的傳統觀念為鑑，斯坦指出，我們可覺察到
在中國土地上建造西方國家的景觀，是征服過去（來自西方列強）的征服者和當前競
爭對手的一種象徵手段。

回顧歷史，中國部分地區曾被西方的「帝國主義者」占領過，當時對中國而言，是一個嚴重的恥辱。早期共產主義的革命家，視上海（即使是這樣一個高度國際化的通商口岸）為媚外的娼婦，因它「折磨國人靈魂，並在祖國留下粗暴和不可磨滅的傷痕」。中國人面對西方國家的不安全感，源自於過往殖民主義和共產主義遺留下來的陰影，這同時也是中國人決定複製異國空間的因素之一。從另一個角度來看，城市規劃師在剽竊殖民歷史的同時，也正試圖超越它。藉由「模仿那些特定的建築，如果是由歐美殖民主義者所見，其意義對中國人而言就會變得極具冒犯。我們可以發現複本建築中反占領和地位翻轉的意義，因為這些建築風格在現代已成為『我們自己製作的』，而非為我們做的』。」建築評論家菲利浦肯尼科特解釋。中國擬像景觀是原法國租界區、英國移民地和德國前哨站的替代品，但是由「中國製造」的。這些參照異國景觀的主題城鎮取代了當初歐洲列強在強占的土地上所建造的建築物。

這些複本企圖所掌握的不僅是過去的競爭對手，還包括眼前的假想敵。在世界的舞台上，快速成長的中國提升自己的國際地位，並發揮驚人的影響力、經濟力和其他實力。在「和平崛起」過程中，中國似乎立志要成為全球最富裕、最強大的國家；而它眼中的對手是美國。哥倫比亞大學建築學院教授肯尼斯・法蘭普頓（Kenneth Frampton）認為，「從這些建築開發案中可見，除了成為一個比美國更強大且更優

秀的國家外，中國沒有其他野心了。」

就像中國的近代統治者遷移敵人的地標般，標誌性的美國建築已成為當代中國人心目中權力的象徵，例如白宮、國會大廈和克萊斯勒大廈，這些具有指標性和文化意涵的建物全都經過精心挑選。根據馬爾斯的觀察，「當你在建造白宮時，它的實質意義是代表權力的象徵，而非建築本身……也就是文藝復興時期的人造作品。」事實上，中國已經移植了各式各樣受美國人尊崇的指標性建築，並據為己有。麻省理工學院建築系主任暨中國建築師張永和指出，「在中國最常被複製的建築物是美國白宮。」無論是海鮮餐館、獨棟家庭住宅建築到廣州、無錫、上海、溫嶺市、南京市等地的政府機構，都以此為範本。

旅遊業大亨黃巧靈（杭州宋城集團董事長）斥資千萬美元，在杭州郊區建造了白宮和縮小版本的華盛頓紀念碑和拉什莫爾山的複本。上海茉織華集團主席和執行長、億萬富翁李勤夫，在上海市郊外的油菜田中以美國國會大廈為範本設立自己的企業總部；並於頂部建造一座高達十八英尺、重達三噸的青銅像，李勤父以自身舉起右手的姿勢鑄造此銅像，彷彿在召喚未來。將「自由世界的領導者」遷移到中國，可被詮釋為占有美國國際地位和成就的象徵。

凡爾賽宮也是無數私有住宅和辦公大樓的複製範本。一家國營製藥廠不惜重金，

將其總部複製成路易十四城堡的建築；不僅外觀模仿得唯妙唯肖，內裝也忠實地以鍍金的漩渦型浮雕、欄杆、天花板、牆面和建柱裝飾。另外，還有鋪著渦卷花紋的大理石地板、垂降自天花板的水晶吊燈，以及掛滿基督教主題繪畫的長廊。辦公室中的會議室窗戶都選用彩繪玻璃，而六層樓高的宏偉外觀甚至有雕像、梁柱和華麗的雕刻。所有這些來自古老歐洲王朝的建築裝飾，都代表著哈藥集團以王室權威、權力和財富，來擴張地位與美化所做聲譽的努力。

西方主題景觀藉由消化、挪用和重現代表外國聲望的方式，展示外國歷史權力者手中的戰利品。對照中國建築傳統歷史，重新觀看這些擬像建築，可以釐清當代「主題城鎮」現象背後錯綜複雜的因素。中國擬像景觀運動同時包含了新與舊的含義；一方面來說它高度西化，但另一方面來說它也徹頭徹尾地屬於中國；這些複本充分表現中國的不安全感與自我膨脹，以及它所擁有的實力和弱點。然而複製這些先進國家古老而過時的建築風格，是否恰好與上述這些當代中國的意圖背道而馳？因為這些複本不小心泄露了中國的弱點並且缺乏現代性。複製西方世界的景觀或是創造全新的建築，哪一種更令人印象深刻？哪一種是較好的發展進程？而哪一種又更符合中國文化？我們必須認清塑造中國的新技術、新政治體制以及新資訊，未必會帶來史無前例的全新行為模式，而這反而可能提供中國延續傳統建築遺產的利器。

荷蘭建築師暨哈佛大學教授雷姆・庫哈斯（Rem Koolhaas）在獲頒普利茲克建築獎發表感言時，公開宣告「意識形態建築學」的年代已經結束。他主張建築任務不再是大型國家機器表達意識型態的手段。庫哈斯解釋道，新秩序已經誕生：「因為市場經濟，整個系統即將瓦解。我們正在後意識形態建築學的年代裡工作。……我們創造與支撐的主題是私有的神話。」庫哈斯或許言之過早了。以中國為例，主題建築案證實了一件事：高層官員仍擁有最終的決定權，以及供需原則的影響力並不如想像中來得大。市場制衡機制抵擋不了非理性的衝動──實用性或利潤的考量有時依舊無法抑制文化的不安全感，以及肆無忌憚的野心和自我膨脹的錯覺。擬像景觀運動充分顯示：在中國，市場機制是不完美的，而由政府所主導壯觀的公眾神話可能會繼續存在。

第五章

居住革命

二十一世紀的中國夢

最美好的生活模式，就是吃著中國菜，

開著美國車，住在英國房子裡。這，就是理想。

從「改革開放」以來的三十多年間，中國政府制定一連串的政策改革，啟動了住宅革命，而這個革命塑造了「新中國」的面貌。經審慎評估之後，集中式的建築規劃大幅減少，並且將國外投資門檻下修（甚或在某些情況下完全廢除）；民營企業自治的獎勵辦法已經通過，舉國上下在城市與郊區開發案下，基礎建設擴張、建築技術提升，投入的努力極為驚人。此外，於法律層面，私有房產的所有權或是買賣相關的規定也徹底修訂完成，以確保國家能夠為每一個公民提供住屋。

在這些改革項目之中，中國從上到下，「築巢引鳳」的方案正大力挑戰著住宅開發市場、家庭住宅搭成的私人舞台，使得社會主義的集中式計劃與消費阻力彼此碰撞；而日益成功的郊區主題社區，證實了客製化的生活模式充滿商機。在此地，改革帶動的想像，消費者可自行塑造其個人身分、願景和偏好，顯而易見地存在於家庭居家裝飾和日常生活的禮儀之中。

異國主題社區的複本以及社會秩序的轉變，似乎觸發了我們對哲學家米榭・傅

柯（Michel Foucault）所提出開創性洞察法的反響：特定類型的空間或「定位」相互混合，將製造出促進文化異質性的新布局。傅柯將這類空間稱為「異托邦」（heterotopias），字面上的意思即是「不同的空間」或「空間的他性」。傅柯在他一九六七年發表的文章中對「其他空間」（Of Other Spaces）的解釋：就社會主導空間的角度來看，這些「與眾不同」的「外來」存在，使得在社會秩序中並置一地但不兼容的實體具有破壞力和動搖力。這些分離的空間或「其他空間」將不同的對象、實際操作的場所和不連續的時代聚集一處，而使得此處轉變為「異質空間」（heterochronisms）。與社會主體的無序連結，造成這些「異托邦」本身提供了一種與「自己之外」的環境無法相稱的「新秩序」。傅柯提出，「真正且有效的地點，其實是某種反定位在其中的真實定位同時地呈現、爭奪與反轉。當某種場所在所有場所之外，即使它事實上是本地化的。」傅柯看到在這些場所的動態變化中，一個更大社會框架下的變革催化劑。傅柯說，「『異托邦』有權將各種不相容的空間或定位，並置在實體的單一場所中。」

在異托邦中，將主題社區視為「其他」而重新加以思索。主題社區或許是一種替代、改變和演化的空間，它中斷了時間和空間的線性連續，對反對（被反對）勢力的意識形態和它對常規的調和潛力，將有助於自我釋放。這些文明「他性」的聚居地，

切斷了中國住家與城市傳統中的「歷史和疆域的連續性」。在歐美（或澳洲）風格打造的大門裡，主題社區的中國居民受到建築、景觀、城市規劃、行銷企劃、契約、購物、娛樂設施，以及節慶活動的暗示，並在這些異國建築舞台上「演出」其中的生活內涵。在重建異國型態的過程中，中國順帶引進了外來的禮儀風俗，並將外來的生活方式與習慣一併地灌輸給居民。因此，這些住宅社區在中國日常生活中，處於最具顛覆性力量的所在。

在一個嚴格限制人民到國外旅遊、體驗異地文化的社會中，主題建築景觀提供了「其他空間」最寬廣的參考點；透過這些參考點，異國文化成為了「現實」。換句話說，異托邦社區代表了一種，可以從「上到下的意識形態」的生活中逃避的可能。它們開啟了一個允許其他選擇空間，而在此案例中為住宅的選擇；一般而言它是無法取得，或是過去從未存在於建築景觀中。在這樣一個依據政策、人民自由選擇機會十分有限的社會，最近開始透過建築發起實質上的轉變。中國人民可以在購屋時自由選擇入住「伊比利亞住宅」或是「英式住宅」。這個「新中國」為艱困的政治環境提供緩解人民挫敗感與關係緊張的止痛劑。外表包裝成西方形象徵地標的「複本成就」（包括泰晤士小鎮或北京陽光上東區的微型社區），以「鼓勵抄襲」歐美資產階級生活的非正統手段，誘惑著中國，特別是那些新興的受薪階級與創業家。

正如將「社會動力學」空間化的概念一般，「建築」也能驅使「社區組織」成為特殊的形式。以峇里島風格或知名的傳統大宅院為例，將宇宙轉換成地形，「實體化」文化象徵符號，以厚厚的城牆和中央庭園精確地界定動線、位置和居民生活。在傳統中式住宅中，並沒有什麼正式的場所可供作休憩、睡覺和用餐；卻有各式各樣的祀堂，供奉被神化的祖先與其他神祇，以及進行禮俗和儀式的區域。大宅院的建築，往往將日常生活轉換成宗教儀式的一部分；而同理，中國主題社區也以類似的方式，利用實體格局有效地改變了人際關係。

此外，其中居民的生活方式被當作旁觀者的「窺視地標」，使他們得以觀察主題社區能夠許諾什麼樣的生活願景和盼望。這些對於異國景觀深植中國土地現象的見解，或許可作為中國一般大眾居住社區的組織範本提供一個不錯的出發點。中國的異托邦住宅社區，極有機會成為多元主義興起的媒介，並且以其極為顯著的方式播下種子。本章將探討一新興被授予消費權力的消費社會，在擁有前所未有的選擇自由之後，對於政治和經濟的影響；並進一步調查這些主題社區中的家庭生活，能否提供架構一個未來「中國夢」的生活啟發。

變遷中的國家

隨著後一九七九年代的政府改革（包括放寬私人財產所有權，以及新經濟政策所帶來財富創造的種種限制），中國終於擺脫了毛澤東時代的務實思想與意識形態的束縛。四十年前，中國城市裡的所有財產包括居家住宅在內，仍為國家所有、開發、再行分配。《新聞周刊》總編輯布魯克·拉爾默（Brook Larmer）寫道，「共產黨官員規定每一個人工作和生活的場所，家庭成員有時因為被指派到不同的城市工作而必須分開，並且在未經明確授權下員工禁止離開工作單位所在地⋯⋯大部分的城市家庭，最終只得擠進一間單人房，放棄了隱私，並和鄰居共用公共衛浴設備和廚房。」

此外，尋找住宅必須各憑本事，得經過繁瑣官僚機構的核准，才能分配到公寓式住宅的其中一層或擁擠的四合院或是石庫門巷弄改造的房屋。今天，遊戲規則已經全面修正，一個全新的投資結構、房地產開發商、銷售代理以及公關公司，具體地迎合（或形塑）買家的品味。中國從定量配給、指定分配和公社生活的舊時代，堂堂邁入由「自由支配收入」、消費品市場、自治理想和個體化家園標記的新時代。

中國的房地產市場正迅速發展，琳琅滿目的建案幾乎可以滿足每一種形式的生活幻想：而建商已發動一場無情爭奪的消費者戰爭，並且試圖去投入緩解政府與個人

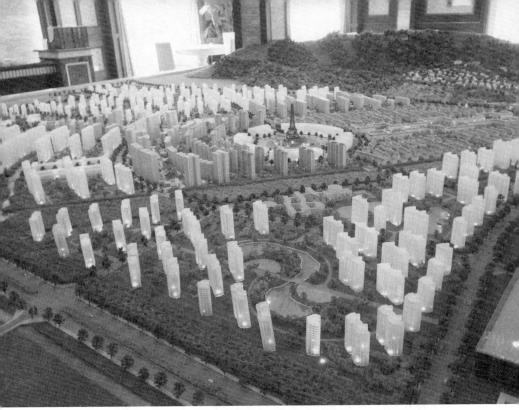

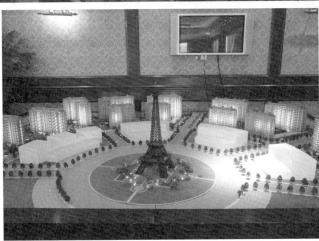

浙江天都城的銷售中心，待售的公寓和獨棟別墅模型，展現社區內的艾菲爾鐵塔複本。（攝於杭州，照片由作者提供）

關係的變質。潛在買家現在能夠選擇入住都鐸式排屋或是西班牙公寓，這使得消費者在市場中的地位悄悄改變，他們有機會推動權利槓桿（儘管力道相當微小）。在這個部分，中國的官僚階級必須學會聆聽人民的聲音；至少在住宅偏好方面，要同時能儘量滿足消費者的慾望。經濟改革不僅向全球經濟的玩家敞開大門，也大量將國際品牌引進中國；更因為中國消費者購買力的提升，政府也跟上了現實狀況，發放了執照給人民，還提供消費表達自由。愈來愈多異質的中國紅

羅店鎮的奢華精品廣告，出現在尚未有店家進駐的店面展示櫥窗上。（攝於上海，照片由作者提供）

衛兵和同志，以自身的經濟實力和市場敏銳度，搖身一變成為前衛時尚的先鋒。新一代的中國消費者，透過從食物到時尚的購物選擇，為自己下定義，並且賦予獨特的個性。在這個過程當中，他們巧妙地改變消費的輪廓和習慣，並建立了一個嶄新、流動且多階層的消費社會。

遺失（與發展）的標記

由住宅開發商贊助和構想，再交與政府建造的「拼裝成就」，時常因沒有考量到消費者的需求而使得建案陷入危機。許多自上而下、經過官僚和官員的決策，在未充分調查消費者喜好或人口趨勢的情況下，擬像景觀社區最終成為荒涼、孤寂的鬼城。

反之，深入探究市場後才建設的開發案，往往能造就一座蓬勃發展的新興社區。

從以上的敘述可知，兩種截然不同的開發過程：自上而下或是由市場性來驅動，將會導致完全分歧的結果。兩個社區建設計劃（一個由政府發起，另一個由私營企業發起），有助於更深入釐清此一論點。二○○一年由上海政府帶領，作為城市總體規劃的一部分——「一城九鎮」所有意圖和目的，皆出自當時的市長暨中共上海市委書記陳良宇之手。他強行通過此案並涉及收賄，貪腐的後果是被黨中央開除。一位被要

求評估此案的城市諮詢委員會成員回憶說，「沒有一個成員支持這個想法，但我們被召集過來的目地，在於順利地使提案通過而非加以批判。」

在一城九鎮完工後的數年，社區內依舊空蕩無人，一棟棟豪華住宅就這樣被閒置。二〇〇七年，政府建造的十座城鎮之一羅店鎮建畢，卻仍逃不過鬼城的下場。雖然羅店鎮的瑞典式住宅全數成交，但在二〇〇八年十月前，兩百二十五戶之中僅有十二戶家庭正式入住，而鎮裡的商業中心，商家（總數為兩百個單位）進駐率只有百分之十。這些建案除了吸引許多房地產市場的投機客外，也有不少自住用的家庭購屋者，但這些家庭之後卻因社區缺乏設施和商店而放棄入住。二〇〇八年後，羅店鎮中心的商店街甚至堆滿垃圾和廣告，以及與天花板等高的二手烹飪設備。安亭鎮同樣在一城九鎮建設中啟動，並於二〇〇五年完成，到了二〇〇七年十二月，未售出的總單位中有百分之十至十五庫存；一年後，二〇〇八年秋，有屋主搬進的住宅戶數不到百分之十。部分一城九鎮計劃中的社區，如加拿大主題的楓涇鎮、西班牙主題奉城鎮和義大利主題浦江鎮，皆因銷售不佳，而從「商用住宅」變更為「政府分配宿舍」。有鑒於以上建案的發展黯淡，不願繼續虧損的上海政府，將部分單位分配給民眾，使得這些獲得分配單位的民眾被迫搬離原本的家園。

這些政府資助的社區一直飽受因市場導向得搶先機，而產生擠壓效應的困擾。首

先，地點的選擇就是重要問題。中央政府的規劃者往往忽略了居民通勤上班的需求，把社區蓋在沒有火車、巴士等大眾運輸系統，或（對某些人而言）以汽車代步困難的地方。中國人不買這些社區的理由，正是因為社區位置過於偏遠與市中心相距遙遠，以及缺乏大眾交通運輸系統。胡一丁解釋，浦江鎮主題城鎮遠離市中心，因此難以吸引購屋者：「我們很難銷售這個地方，因為到市中心交通不便，這個地點相當不受歡迎。」

其次，房地產業者時常抱怨政府對所啟動的項目，缺乏後續的支持。因為社區完工之後，無法獲得所需的行銷投資、交通基礎設施，並且未能提供商店租戶（企業或個人）進駐的動機，而使得這些城鎮的住宅商業中心難以蓬勃發展，社區自然凋零而空置。政府經營社區的方針似乎是抱持築巢引鳳的心態，因而經常忽略社區建造完成後，吸引店家進駐所需的實質努力。根據負責官方建案的經紀人和經理人描述，地方官員主要關心的重點是房產銷售數字，而非後續有多少家庭實際入住，因為個人的政績是建立在出售單位數。地方官員也不在意提升土地價值，或是發展一座真正多元且充滿活力的社區。地方官員雷興說道，「他們只求賣出大部分的公寓，價格上漲之後就很高興了。」「開發商是國有的，但換作一間私營企業，它一定會繼續挹注資金以推動當地商業發展，使人們樂於遷入。私營的房地產發展業者不會在完工後中止投

西班牙主題社區（奉城鎮）裡空蕩蕩的商場。（攝於上海，照片由作者提供）

資，但政府會。」這種不持續開發或無法帶頭促進社區發展的舉措，必須歸因於部分官僚在歐洲建築的新外衣下，無知、冷漠和惰性的毛澤東時代「老派思想」。

第三，監督一城九鎮計劃的當地官員沒有充分評估其潛在消費者的需求。無論是安亭鎮、羅店鎮或其他新興城鎮，豪華住宅那高不可攀的價位，只有極度富裕的階級負擔得起；而且這些人多半擁有的物件不只一項，他們是房地產的投機客。「這完全浪費了這類主題城鎮。」與新羅店鎮毗鄰而居的「老羅店鎮」居民感嘆。「政府不為『那些在興建羅店鎮時，被迫從原居土

地上搬遷的人們」建造房屋，卻只建造對原居民而言過度昂貴的別墅。」消費者怨聲載道的不僅是這類住宅的價格，還包括社區的建造方式。例如在安亭鎮等某些住宅社區，其中包括大量「東西向」的公寓，一個在中國傳統風水中被視為不吉利的方位。

許多家庭不認同不吉利的方位，代表開發商除了南北向的住宅外，對其他物件的推銷相當困難。一個土生土長的溫州人陳強，現居於泰晤士小鎮，他抱怨房子的樓梯、方位錯誤的大門，而臥室是「最困擾我的部分……開發商應該具備關於風水和中國人的生活方式這樣的知識。建築師沒有考量到的面向，造成我一些生活上的困擾。」政府發起包括一城九鎮的開發計劃，凸顯出以高層官員訂定的規格為準，將會使得大量興建的社區和城鎮，無法滿足目標客戶的需求。

相較之下，中國萬科雖由政府控制，但其股份並非全由官方所持有，因為有效追求更多以消費者為核心的方法，使得它成為中國最大的房地產開發商；目前已在超過三十個城市中擁有開發案，並且在二○○○年到二○○八年間營收成長二十倍。中國萬科已經投入歐式主題的興建運動，以穩定且多元的西方品牌開發建案，滿足不同預算及品味的消費者，例如所建造的星河丹堤、夢之城、蘭喬聖菲、斯特拉特福德和假日風景等建案。按照拉爾默的解釋，中國萬科的優勢在於，「它能夠預測中國新興中產階級的需求」，同時也能提供不同價位的房地產，這對新興中產階級而言，是一種

提升自身經濟實力的激勵因素。事實上，李豔在開發商對建案的主題、品牌和規模做出選擇以前，就進行了嚴謹的市場調查：「我們研究相鄰發展社區的類型，例如國際學校、區域的人口數、目標族群的平均收入、教育背景、養育的孩子數，以及這些孩子就讀的學校；無論這些居民是外國人、海外華僑或是當地中國人。簡單來說，我們研究他們的生活方式。」

李豔說，在中國萬科仿照美國南加州風格建設蘭喬聖菲社區之前，便已在預計開發的地點審慎評估鄰近的美國學校、新加坡學校和網球俱樂部。「從這份評估中，我們可知高階經理人和外國人平時的去處，因此我們推測對那些將孩子送往國際學校的人而言，蘭喬聖菲社區是具吸引力的，」李豔解釋道。「藉由調查那些人把孩子送進國際學校以及他們的平均收入，我們可以知道一件更重要的事：他們的家庭結構，例如他們有多少孩子。並且我們還調查預計開發地附近已經建好的住宅區。」中國萬科斯特拉特福德開發區的位置，距離蘭喬聖菲社區不遠，開發商宣稱在建案完工兩年後，二〇〇八年冬入住率已高達百分之九十。而在二〇〇八年秋，蘭喬聖菲別墅的入住率也高達百分之七十。根據管理部門的說法，房價已從每平方公尺一萬元人民幣增值到三萬元人民幣。中國萬科雖然只是一個案例，但它成功建造的房地產帝國，說明了中國前所未有的消費者力量，因此準確滿足他們需求所打造的家園可帶來商業利

益。

依據一項短期的研究報告，反觀眾多受人質疑的官方開發計劃之一的上海一城九鎮模擬像建案，卻無法成功複製西式操作的系統：市場經濟的制衡機制以及一個民主的政權，這兩者在中國腐敗的政治體系下無法實現。或許，一個解決居住根本功能性需求的城市設計規劃，較為敏銳而可靠的方式是提供民眾一個負擔得起、交通方便、可持續，以及高品質的住家，如此一來便能因應中國急速的人口攀升以及社會變革。

包括羅店鎮和安亭鎮在內等政府資助的擬像城市所獲得的冷淡反應，已彰顯出政府對私營部門控制的緊縮，以及中國消費者自由的膨脹。而這些消費者擁有新的財富、新的權利，以及新的期望。一城九鎮計劃和其他同性質社區的失敗案例，意味著中國政府逐漸失去對公民的影響力，以及中國人以自我真實身分的象徵和自我實現的方式，再次回收家園。

新中國夢

對這些實際購買主題社區住宅，生活在其中，煮飯、睡覺、撫養孩子、布置家園的居民而言，其意義何在？是什麼因素驅使人民選擇一個異國景觀的居住環境呢？

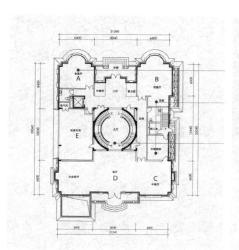

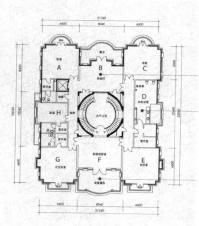

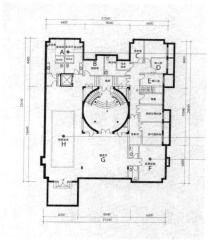

財富公館「凡爾賽」別墅的平面圖。一樓（左上圖）包含一個客廳（A）；與「西式」廚房連接的餐廳（B）；與「中式」廚房相鄰的第二個用餐區（C）；第二與第三客廳相連（D）；以及一個車庫（E）。二樓（右上圖）的設施包括四間臥室（A，E，G，H），其中兩間為主臥室（E，G），一間通往主浴室（D）；一個附帶陽台的休息室（B）；附有私人小陽台的書房（C）；以及一個連接陽台的起居室（F）。地下室（下圖）提供了兩個雙衛浴空間，每一個都有三溫暖、淋浴間和儲物櫃（A）；拱頂（B）；洗衣房（C）；兩個傭人房（D，E）；家庭劇院（F）；健身中心（G）；游泳池（H）；以及一些用於維護和裝置基本設施的空間，其中建有熱水器、空調和管道系統。（北京，圖片由財富地產集團提供）

而這些獨立的聚居地會對周圍的世界帶來什麼樣的影響？西方古典住宅充分闡釋了私有領域的關鍵變化。根據坊間傳聞與居民訪談的結果，其中有三個「主題」，包含第一，住家已經再度成為身分地位的重要象徵；第二，中國消費者渴望獲得與適應外國商品、習俗，並展開雙臂迎接全球化的趨勢；第三，儘管中國擁抱異國生活方式，但他們依舊在居住的西式環境中保持當地的傳統並且融入其中。

成為資產階級

這些擬像景觀成功地證明，中國富人希望把財富「轉化為」自我修養和自我文明的表現。在新的願景中，住家已經成為定義地位和階級身分最重要的元素。過去緊緊跟隨中國共產主義的不僅是廢除私有財產，同時還是地主的妖魔化：改革開放以後，中國人再次接受財產等於威望的心態。北京安可公關顧問公司資深顧問暨《十億消費者》（*One Billion Customers*）的作者傑姆斯‧麥克格雷戈（James L. McGregor）說，「如果你擁有財產，你便擁有地位。」「在革命之前誰是中國最富有的人？地主。毛澤東可能已經把地主全殺光了，但是，現在每一個人都想要成為地主。」當家庭形式從傳統的四合院演變為義大利風格的別墅時，當代中國人對於住家的觀感，似乎又回

歸到住家傳達社會地位的近代中國；外牆、房間與庭院的數量反映出屋主的聲望。

在巴黎財富公館的每棟別墅，都以法國文化的象徵命名，使我們得以一窺中國西方風格住宅驚人的坪數與豪華的程度。每一座龐大的建築物大約在一千四百～一千六百平方公尺之間，提供了數不清的浴室、客廳、臥室、陽台和休息室。「凡爾賽」別墅的樣品屋，玄關處有一宏偉的螺旋梯和巨型水晶吊燈，為了使訪客心生崇敬。單是一樓，就以整面大理石和鍍金燈具建造寬廣的社交公共空間，包括幾間餐廳、多間起居室和一個客廳。地下樓層的規劃，讓住戶可以使用室內游泳池、多間淋浴室和兩座三溫暖，並設有足夠讓兩名傭人居住的空間。這些豪宅供應的設施，已遠遠超出基本生活所需的舒適度和空間，而是旨在滿足更深層的野心：透過住家外觀證明自身的地位。

建築歷史學家詹姆斯・阿克曼（James S. Ackerman）在他分析別墅的文章中寫道，別墅填補的需求「不在物質，而在心理和思想」。事實上，就如中國擬像景觀居民所申明的，家是「最重要」的身分表達。正在打造一座客製化「私人宮殿」的謝世雄觀察，「家代表一切：你的地位、你的品味、你的風格，它也代表著你的夢想。你的夢想是一座建築，而你的家象徵你自己。」中國擬像景觀的居民解釋，他們居住的社區有助於區分自己所屬的階級，並展示自身的成就。他們具體地描述西式主題住宅

能夠傳達的形象類別：財富、教養、現代化與向上提升。張曉紅說，生活在星河丹堤的西方住宅中，會影響她的身分地位以及她的感知方式：「星河丹堤是一個獨立的傳奇，所以生活在這裡，意味著我們擁有上流社會的認同。每當我提及我住在星河丹堤時，人們眼睛總是一亮，並留下深刻的印象。這絕對是它的引人之處：代表了我的身分地位。對我的丈夫而言，這事關重大，到了中年階段，我的丈夫需要一個品牌與標籤，以顯示他既定的社會身分。」她解釋道。在中國這樣廣大的國家中，生活不易，並且更重要的是，人們必須找到方法來凸顯自己並定義自己。「我認為在人口稠密的當代中國，你需要從人群當中脫穎而出；換句話說，你必須以自有住宅、汽車品牌表明自己的身分。這些『代表物』十分重要。」

中國專家和南加州大學政治系教授斯坦利・羅森（Stanley Rosen），應證了張曉紅的解釋：「中國廣大而擁擠，一般民眾『彰顯自己』向來是表示『你成功了』的標誌。」除了欣賞歐洲風格的環境和門控社區以外，接下來必須探討，中國主題景觀社區的居民被「重建自我」的概念所吸引，以及他們傳達自我的獨特性與特權身分的訊息。

中國的上層階級和中產階級，費心去尋找最能充分表達其成就的家園，因此開發商已經善用這個消費心理，幫助潛在買家定義自身的嚮往。北京清華大學建築學教授

周榮說，當代中國共產黨缺乏「將能提供什麼」的一份願景，「但歐式建築房地產卻建立了新的夢想……它不是中國夢，而是一個來自異地、來自西方國家的夢。」

擬像景觀房地產的夢想，似乎發揮了預期的作用：兩位居住在主題社區並對其意涵不熟悉的中國人，不約而同地證實了「西方」和「奢華」的關聯性。住在上海郊區，現年二十歲的室內裝潢師錢德齡描述，歐洲的建築與設計在中國是「先進」、「文化素養」，以及「美好」的代名詞。定居在藍色劍橋的王道泉則指出，他偏好西方主題社區，因為他相信歐洲文化「代表樂趣、藝術性與精緻的生活方式」。他的妻子林海也同意歐洲風格「象徵財富、地位與美」，她稱西式建築「較好」並且「較高級」。

謝世雄用一個詞總結了他對西方事物的觀點：「棒極了！」

然而，中國人對外國建築的喜好具有高度的選擇性。唯有能夠代表特權，並引發上層階級生活想像的樣式，才有資格成為複本的候選人。這反映在開發商急切地引進法國的奧斯曼式公寓和拉斐特之家城堡別墅，卻對巴黎郊區或那不勒斯的法西斯時代高樓建築興趣缺缺。儘管多數中國的西方擬像景觀是從「過去」中尋找靈感，但並不代表所有的歷史風格都受到民眾歡迎。建築師將自己的複本取材範圍侷限在西方光榮時期（上層階級和資產階級的巔峰期）的建築，著名、安全、富裕、受人欽佩，即美學優先於禁慾主義的年代。理性主義的包浩斯、反資產階級的野獸派藝術、技術本

位的未來主義，以及極簡的國際風格，在中國全被忽視；而奢華、嬉戲的希臘復興、洛可可式、維多利亞女王時代和布雜藝術（Beaux-Arts）等建築風格，則廣受喜愛。

謝世雄說道，華麗的裝飾（動物、人物、花卉）「表明你擁有地位、品味與財富」。

對照巴洛克時期和改革後中國之間的相似之處，他注意到新崛起的中產、上流社會慣以「放縱享樂式」的建築風格，來表達彼此親近的階級關係：

「在巴洛克時期和中國門戶開放政策的年代，人民突破限制、破除舊的階級體制，並且享受思想和政治的解放，這個新解放帶來了經濟的繁榮；在此之後，人們要求更多精神層面上的事物：文化、藝術和樂趣。」

值得注意的是，中國人在主題城鎮內擁抱的「古董」建築風格，可以回溯這一時期的歐洲歷史，當時的歐

張曉紅在主臥室為攝影師（作者）擺姿勢，她家位於深圳的星河丹堤發展區。（照片由作者提供）

洲被定義為一個「貴族和資產階級主導的年代」。此偏好展現出驚人的演變：中國已經拋棄了毛澤東時代（一個試圖消除階級隔閡的時代）。現在，他們擁抱的文化象徵符號與風格，充分連結歷史上社會階層差異最正式且充分制度化的時代：凡爾賽宮的複本、拉斐特之家城堡和義大利文藝復興時期的別墅；而其他建築形式則可追溯到禁奢法時期，那一個強化社會階級結構以及強大貴族特權興盛的年代。

然而，這些主題社區之所以充滿吸引力不僅是其建築風格，還有它與外界隔離的獨立空間。透過嚴格的「邊界」控管以及警衛保全，有助於彰顯「領土內」屋主的優勢地位，以及其精英專屬、遙不可及的特點。訪客必須通過警衛嚴格的審查，與安裝在每棟住宅的（數十個）保安監控攝影機，才得以進入社區內。這些經由選擇方可「穿過邊界」的設計，對社區居民而言具備另一項實際的吸引力：高度的安全性。隨著財富和顯示財富的慾望，這些居民同時也罹患了偏執狂和焦慮症：如被窮人偷竊或被無產階級迫害等。而有趣的是，門控這在這毛澤東時代單位或工作場所的必需品，已被後社會主義的中產階級用來作為封鎖社區的手段。中國更勝既有資本主義的資本主義經濟政策，它使少數人快速致富，有時致富的合法性起人疑竇。因此這些富人究竟應該獲得掌聲還是應接受譴責，時常引發歧見。這種歧見，在二十一世紀的中國，導致對「應該」或是「能夠」如何生活的不安全感膨脹，出於心中想像的威脅致使某一群

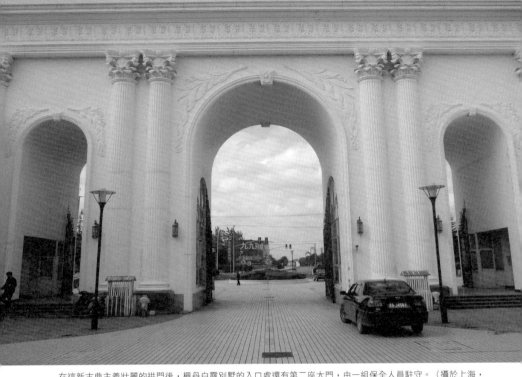

在這新古典主義壯麗的拱門後，楓丹白露別墅的入口處還有第二座大門，由一組保全人員駐守。（攝於上海，照片由作者提供）

人對另一群人（不會感到恐懼者）感到恐懼。迅速崛起而享樂的少數人，以及受生活所苦的多數人，助長了社會瀰漫著一股不公平、競爭與嫉妒。而這樣的焦慮在中國的建築中顯而易見。

對於那些被排除在中上層階級的人而言，主題社區的功能就像一只望遠鏡，依每一個人的意識形態，觀看著他們心中厭惡或是渴求的對象。而旁觀者在批評主題景觀奢華放縱的同時，卻也承認它反映出內心的嚮往與追尋。毛澤東時代禁慾主義的道德，似乎已被與之全然對立的「炫富式消費」風氣所取代。在上海楓丹白露別墅區，對有錢屋主過度浪費土地有所怨言的草坪維護工人，在抱怨之餘也表示如果有能力負擔這類的

居住環境，將會以同樣的方式善待自己。另一名同在楓丹白露別墅區工作並擔任保全的劉浚生埋怨：「在中國，有許多人還是吃不飽；然而每一年，中上層階級社區仍不斷大幅整修草坪。這是真正的浪費。但富人並不會在意窮人過著什麼樣的生活，當其他人在挨餓時，他們毫不猶豫地將一千元人民幣花在草坪的整修上。」劉浚生被問及自己希望住在主題開發區時對此提問略顯驚訝，他回答：「當然，我一定會入住，並且好好地享受生活！當你有花不完的錢，你就可以揮霍了。我絕對會盡情享用這些錢的。」一位造訪過「新羅店鎮」的「老羅店鎮」居民說，儘管對他來說，西格圖納風（Sigtuna）的生活模式遠遠超出他的能力所及，但卻是他心中所渴求的。姚興聲稱：

「我喜歡這個地方的一切，沒有任何一處我不滿意。」

在居住家園與身分地位如此密切聯繫的當代中國，看來正逐漸接受郊區居民和中產階級的心態。社會學家羅傑‧西爾史東（Roger Silverstone）在其著作《郊區願景》（Visions of Suburbia）中主張，郊區生活空間對社會地位的表達提供一友善的環境：

郊區文化是一種消費文化。在日常生活日益商品化的推波助瀾下，郊區已成為購物經濟的熔爐。郊區本身是一種文化展示，同時它也是為了文化展示而存在。購物商場充斥著玻璃而令人感到炫目，其中的氛圍和品質

全都受到控管。這是最新郊區消費文化的辯證和表現。購物商場的混雜特性是郊區混雜特性的反映與外顯，郊區是階級轉化之處。如布迪厄所言，建立在身分地位的差異（即階級系統產生的差異），逐漸被建立在消費系統的差異所涵蓋並且取代。

就像美國的萊維敦鎮（Levittown）般，中國人也促使屬於自己的加州、法國、德國形式的社區演化成為傳達階級焦慮和階級期望的棲地。中國的擬像空間與其他郊區環境一樣，「經過重新設計與改造，轉變成個人品味和身分的表達」。然而，有待觀察的是：中國是否會持續將房地產視為是階級的指標，以及最終代表「最高調、最令人渴求」的住宅形態為何？接下來，非傳統中式建築或是目前尚未擁有明確「類型定義」的當代中國設計，或許有可能會取代巴黎和白宮的複本，成為象徵地位的新符號。

一夕擺脫

擬像景觀的吸引力，來自於讓勞工階級和管理人財富增加的工業化和快速經濟的

發展。隨著大城市中污染、落塵、人際衝突以及人口密度的增加，富有的中國人逐漸轉向對他們私人生活更為安全與健康的避風港。因此，主題城鎮除了提供中上層階級炫富和展示文化素養的功能外，還提供了一個「遠離一切」的場所。正如一九五〇年代美國中產階級從城市逃離到郊區的現象一樣。

居住在主題社區的居民證實，此處良好的環境是吸引他們入住的重要因素。一位天都城的屋主提到，郊區生活最令他感到愉悅之處是乾淨、寬敞和通風良好。他說明：「這裡的環境非常棒。」許多在中國主題開發區置產的民眾，把這裡當作一個休憩場所，供他們在週末「遠離」城市之用。在二〇〇八年同濟大學對安亭鎮居民所進行的調查結果顯示，有百分之四十購買德式住宅的消費者中，置產在此處的理由是因為他們能在安亭鎮享受一個「宜人舒適的環境」。

儘管那些買得起西式別墅的人，有足夠的財富可以輕鬆地去國外旅行，但絕大多數中國人沒有那樣的經濟能力。因此對他們來說，週末或假日參觀擬像景觀社區和出國一樣是很好的體驗。目前的主題景觀社區，雖然是私人居住空間，但就某部分來說已轉型為旅遊景點。這個現象引發另一個問題：為什麼這些上流階級的人願意公開展示他們的生活？或許中國富人在有意無意間，已將自己轉變為中國十三億人民的一種旅遊景點。

西方複本形式有另一項功能就是滿足一般大眾對體驗西方世界舒適生活和著名景點的濃厚興趣。中國政府在國外旅行方面對人民的規範相當嚴格，除非個人能夠獲得簽證（這是一個相當困難的過程），中國人多半只能造訪官方「正式核准的目的地」。而儘管如此，中國人在取得簽證以後還「必須」跟團旅行，並且得預先提供大量的保證金（返國後將會退還），以確保人民出國以後將會回國。中國政府並不打算放寬出國旅遊的種種限制，但同時也不願因此促成國人對造訪其他國家的渴望；因此，政府官員將絕大多數中國人「無法親自體驗的世界」，直接引入中國本土，並將其視為是一種明智的解決方案。

在《世界》這部以主題樂園為場景的電影中，其中一個角色對另一個說：「對你來說，每一天都是一個新世界。……我不需要離開北京，就能看遍整個世界。」多虧了中國國內無數的擬像景觀建設，現在的中國人確實可以不用離開家園就能「看遍整個世界」。好幾篇描述泰晤士小鎮的文章，透露出對道地英式建築與英式精髓強烈的熱情，以全然沉浸在異國的描述突顯了這個城鎮很大一部分的吸引力，來自於它提供了逃避現實的手段。《滬港經濟》記者閔蕾在一篇報導中提出，「我們很難找到一個『釋放自己』、做白日夢的地方」，然而泰晤士小鎮就此意義而言絕對是最佳的去處。」她繼續寫道，「這裡完全就是一個童話世界……即使到人民廣場（在上海市中心）只

需五十分鐘以內的車程，但抵達此處，從第一眼你就知道，你已處在一個截然不同的世界。」的確如閔蕾所言，除了設有警衛嚴守的門控系統之外，中國主題開發區已被嚮往歐洲的遊客占領。一位參觀泰晤士小鎮的遊客說，她來到這個人造英國村，是因為「這是一個很好體驗異國環境的方式，而我根本不須出國。在這裡我感到非常放鬆，整個氣氛是如此地新鮮和獨特。」主體城鎮的一位經紀人說，許多旅行團（尤其是退休人所組成的），喜愛在週末造訪或是一日遊，這位經紀人解釋，「居住在中國的絕大部分人都無法出國，但他們喜歡異國情調，也希望有機會體驗身處異地的感受，因此他們來到這裡。」

社區選擇的複本參照物，皆是在那些經歷數個世紀以來演進為「一眼即可辨識出的」知名旅遊景點，並連同其中具有標誌性的建築和建築風格一併模仿。多數主題聚居地並非普通的郊區住宅，而是取材自「異國世界」，包括巴黎、威尼斯、倫敦、橘郡、紐約、馬德里、阿姆斯特丹等代表性景點的特色重現。擬像景觀的建築證實了直覺的觀察，由發起者的構想、開發商以及消費者，藉由拓展歐美範本的經驗，主題城鎮滿足了當地人逃避長久以來對「生計經濟哲學」築起的中國高牆之強烈盼望；他們渴求擺脫「鐵飯碗」的工作與毛派孤立主義。

另外，主題社區在滿足中國人對於「外界」西方世界的好奇之餘，更是一種避免

中國當代富有的創業家、企業創新家以及知識分子移居外國的手段；換句話說，這是一種留住人才的手段。歐美風格的聚居地，使得富裕、受過良好教育的階級，包括住在藍色劍橋的工廠老闆、住在泰晤士小鎮的金融家，或是住在維也納花園的博物館館長等，願意留在中國，同時不必放棄享有西方先進國家市場供需的舒適「精英生活」。生活在這些主題社區裡的居民多數有出國旅行、甚至居住國外的經驗。根據李艷的觀察，「大多數購買歐式風格別墅的人，不是曾經出國留學就是有旅居國外多年的經驗。他們的生活方式貼近西方人，而他們也喜歡西方風格的事物。」中國精英族群「需要」自己的生活型態不同於今日的中國常態；此外，他們也習慣了較大的空間、清新的空氣和良好的舒適度。擬像景觀社區滿足這份需求的同時，也有利於國家的發展。因為藉此，中國可將能夠幫助提升GDP的高價值人力資源，包括高級知識分子（有抱負的工程師、教育工作者、科學家和商界精英等）留在當地，為國家的發展效力。

追求「美好生活」

如第三章所述，鄧小平公開鼓勵「光榮致富」的聲明，與這些主題社區所提供「光

榮手段」的典範相互呼應；透過行銷宣傳、休閒活動的贊助、景觀中的建築或是建築以外的元素，傳達優雅生活方式的定義。然而，除了品牌之外，這些主題城鎮供應居民的難道只有每日、每月、每年的「美好生活」而已嗎？

生活在中國歐式郊區的家庭，其經驗顯示「新中國」的上流階級，正以什麼樣的方式擁抱物質享受與西方國家的文化習俗，並且同時維持著中國當地的部分生活模式。泰晤士小鎮的居民柴葉華解釋，「所有的硬體可能都是西式的，但是所有的軟體都是中式的。」從自宅的形式風格、裝潢配件以及使用型態，西式主題家園表現出新世代的中國人，不斷追求世上最美好的一切：他們認為西方形式最能為其提供終極的舒適、奢華以及身分地位。在他們設法維持熟悉當地習俗的同時，內心依舊嚮往西方文化中的隱私與個人空間、先進國家的發達技術，以及來自外國的物質享受。這些中國的新階級大量從世界各地的物產和實踐的「自助餐廳」中，盡情挑選最佳的菜色。

王道泉的個人口號將此態度傳達得淋漓盡致：「最美好的生活模式就是吃著中國菜，開著美國車，住在英國房子裡。這，就是理想。」如此生活型態的座右銘廣受居住在西方主題社區的居民所接納，這是相當有趣的現象。在我研究訪問中國的期間，許多人不約而同地提到這個座右銘。正如王道泉與謝世雄的觀察般，「這世界上最美好的三樣事物是：歐式建築、中國食物和傳統的日本妻子。」

主題家園是不同文化的大雜燴，其裝飾反映出兼容異國和中國生活模式的盼望。

一位現居北京義大利威尼斯花園社區的前職業桌球運動員洪海，在自宅入口處設置一座穿著長袍、頭戴葉冠的白色女性大理石雕像。洪海也是自學的裝潢師和室內設計公司 HYDC 的共同創始人，他自豪地向我們展示自己進口的西班牙燈具：「多數中國人不會購買這種燈具，因為它不對稱的設計，而中國人偏好對稱的東西，但是我知道不對稱設計屬於歐洲文化的一部分。」帝國風格的餐桌和椅子、仿古羅馬陶製技術的向上照明，以及他的妻子正在跳佛朗明戈舞的肖像。他解釋說：「我妻子去過西班牙。」洪海鼓勵自己的下一代和他一樣精通西方消費文化：他曾送給五歲的兒子一套印有包括寶馬、賓利和凌志在內等豪華進口車的記憶卡；洪海每天陪伴兒子一起複習這些圖案。

「我透過如《北非諜影》（Casablanca）、維克多‧雨果（Victor Hugo）的《鐘樓怪人》（Hunchback of Notre Dame）等老電影和書籍以及我對古希臘和古羅馬的研究，培養自己在藝術和建築設計的品味。」即使洪海對自己在西方文化的知識感到驕傲，洪海在自宅富麗堂皇的客廳樓上設有傳統中國茶室，其中裝飾著書法作品、中式茶壺以及明朝家具的華麗複本。這間中國茶室的牆壁覆蓋著灰色石雕，另有木格窗戶和木雕拱門式的房間入口。藉此，他彰顯出自己對道地中國文物的熱愛與歐洲文物

相同。「石造牆面使用的是傳統建材，」洪海繼續說，「我們追隨人們數千年來的成就。雖然這些工藝屬於歷史，但我們現在依舊遵循這些古法。」和洪海一樣，居住在杭州戈雅公寓西班牙主題住宅的方芳，也將外觀完全現代化的自宅室內打造一間傳統的中國茶室。

當中國人從全球文化中選出他們認為最好的元素時，同時也維持住自己的生活模式和傳統的完整性。雖然柴葉華對她居住的英式風格社區強烈喜愛，但她仍在自己的英式「夢想家園」中保有中國傳統模式。柴葉華的自宅結合傳統中式與西式元素：唐代三彩釉陶馬的複本是精雕細琢咖啡桌上的主角；青花瓷環繞著安妮皇后風格的沙發；水晶吊燈、波提且利（Botticelli）的複製畫，以及絲綢錦緞布料的窗簾垂吊在屋內。然而她才剛從市場帶回家中的，是有幾條活魚的長形水盆；因為中國人偏愛在烹煮前現宰活魚以確保其新鮮度。「最要緊的是結合西方與中國，現在世界是一個地球村，因此彼此結合是好事一椿。」柴葉華平時開著自己的奧迪轎車，準備自己的中式晚餐，欣賞著自己身穿白紗的婚禮照，這是她日常生活的準則。方芳也認同，「中國人或許會選擇以西班牙風格裝飾自宅，然而儘管如此，他們依舊以中國人的方式生活、煮中國菜。」二十一世紀的中國消費者在數十年來中首度具備方法、知識與自由，從各式文化中挑選他們心目中最渴望的舒適設施、居住地和各式商品。他們將心中所

認定中西方最完美的元素融為一體。

身分技能

這些主題社區扶植而成的混合文化，其含義與可能帶來的結果將是什麼？雖然這些主題城鎮的居民盡可能地結合異地與當地的生活習慣，並在兩者間取得平衡，但這些小型領土仍以建築和文化的全面滲透，引誘著中國人逐漸改變。身分地位以象徵的方式表現還不足夠，它需要與高度的技能結合。換句話說，居住在這些擬像景觀城鎮的中國人似乎願意採納、學習和模仿與周遭環境相互聯結的異國生活模式，以及周遭環境中重建出先進國家公民的態度與習慣。參加天都城中法國文化藝術節的中國人，接受各式各樣的法國食物、藝術和音樂的文化教育。在開發商發送給參與者的法式餐飲指南中，詳盡介紹各式法國料理以及用餐禮儀，例如不同刀叉種類的使用方式、法國人一般的用餐時間（指南中寫道「多數法國餐館在中午十二點到下午兩點間提供午餐」）、法國餐廳的分類（指南中寫道「小酒館提供傳統的家庭料理」），到不同場合用餐的合宜穿著（指南中寫道「男性應穿著西裝外套並打領帶，女性應著合身套裝」）、推薦搭配各類法式料理的紅白酒、菜單中供應的餐點為何，甚至是品嘗法國

美食的每一個步驟（指南寫道「關於魚子醬的吃法，一開始先輕輕地使其在舌頭表面散播，接下來每個用舌尖慢慢咬碎」）。顯然，這些中國公民似乎急於加入全球精英的行列，因為至少到目前為止，當代文化典範的起源是西方國家，因此他們選擇採用西方國家的典範。

另外，在西式聚居地內蓋教堂已成了標準配備，這孕育了對中國人而言陌生的產業發展，並且使得中國公民能夠接納某些西方的文化習俗。現在有許多主題城鎮的中國居民和旅客已適應了這些大教堂的存在，這些教堂對中國人來說提供非精神性的功能；例如作為新婚夫妻拍攝婚紗照的景點，他們會在這些仿造教堂前身穿西式婚紗為攝影師擺好姿勢。在泰晤士小鎮，教堂已成為頻繁使用的景點，因而它在任何時候都備好假的結婚蛋糕、香檳酒瓶和裝有法式麵包的籃子作為婚禮道具。

目前伴隨「新中國」而成長的產業以西式婚禮為主。在泰晤士小鎮四分之一的商家提供婚禮服務，服務項目包括婚禮籌備以及婚紗的租借。在天都城，中國的新郎、新娘可以在特殊的日子到杭州的「巴黎」一遊，只要支付租金就可以穿上西式婚禮服裝，乘坐在馬車上，瀏覽「巴黎」的全景，享受一場類西式婚禮（甚至包括牧師和其他應有盡有的一切），並有專業攝影師為他們在法國背景中拍照留念。這樣的婚禮儀式在中國大受歡迎：一位天都城的保全警衛回憶道，某個十月份的週末就湧入了

八十九對準新人特地來到主題社區內「結婚」。在此地，我們看見的不僅是西方城市的景觀複本，更是它帶來的西方文化。主題城鎮一間巴黎婚紗婚紗店的行銷標語歡呼著：「與英國情人墜入愛河吧！」

西方主題城鎮的周邊設施說明了中國對異國複本的興趣不止在其城市景觀，還包括外來的文化內涵。教堂也不僅是被用來作為強調主體社區的歐洲特色，同時也散播西方國家的風俗民情。這在目前的中國已成事實。在西式住宅中，幾乎家家戶戶都可見到照片裡的新郎身著燕尾服、新娘身穿白色禮服與頭罩白紗的西方風格婚紗照。如此一來，教堂的角色更顯重要，因為它們讓負擔不起入住主題社區的民眾，能夠接近昂貴的西方精英生活夢想，並化為觸手可及之物。年輕而野心勃勃的中國人，以租賃婚紗和專業攝影的方式，表現出他們企圖成為具有國際觀與文化素養的中國精英階級的渴望。

如前文所述，這些西式主題空間以許多關鍵的方式，為上層階級及中產階級打造出一座與其他社會經濟族群隔離的生活環境；這些方式包括空間的隔離，以社區門控將自己孤立在封閉式的環境中；透過多數人無法負擔得起的炫富式消費，購買並展示奢華、昂貴及特色鮮明的住宅；最後透過文化區隔，使得自己能在小型領土中獲得體驗、實踐與接納新文化規範的機會。在這些擬像景觀中，中國中上層階級的成員成為

「第一世界的公民」，與此同時他無須忍受被孤立化、邊緣化，甚或典型移民者必須經歷的底層翻身過程。

這些文化模仿的渴望究竟來自何處？西方世故的禮俗本身可能就是一種身分地位的象徵，代表你已順利擠身第一世界全球公民之列；然而這份渴望也可能源於其他因素。例如文化的不安全感？或者中國向西方世界學習和運用資源的渴求，是否不只侷限在智慧財產權上，另外還包括文化財產權？

學校教育所編制的國際禮儀課程，同樣是為了全體國民向全球精英文化學習而做的準備。如同在彼得大帝和凱瑟琳女皇統治時期的俄羅斯貴族，興建法式城堡和英式莊園複本，並且引進法國的髮型師、裁縫師、舞蹈大師來演說教授般，中國人希望藉此體現自己在「文化領土」的霸權（意即：掌握法國精英與貴族禮儀）。複製西方上流階級的言談舉止和禮儀，已漸漸成為這些主題住宅中的一大趨勢；在此處，我們可見居民採納西方的作法、規範、禮儀標準和生活模式。以北京奧運準備工作為例，中國政府當時啟動了一項全國性的「禮儀倡議」活動，以取代某些長期存在於本土的「不良習慣」；而舉國上下的政令宣導口號是：「迎接奧運、進入文明、根植新風俗習慣。」

　在籌備期間，中國共產黨不時敦促主辦成員要「為北京奧運會打造一個文明、和

諧的人文環境」，這項措施反映出政府當局對中國公民灌輸某些國際公認的禮儀，以促使他們接受「教化」；其中包括全民禁止隨地吐痰，以及開幕式的「禮讓座位日」。

此外，共產黨精神文明指導委員會特別編寫一本國民專用的旅遊禮儀指南，建議中國遊客出國時應該要遵守「不隨地吐痰、不亂扔垃圾、不要在公共場合大聲說話」等規矩，目的是「幫助糾正中國遊客一些令人感到尷尬的習慣」。

與西方國家同階級族群的不同點之一為：中國人沒有排隊等候的習慣。為了對抗「插隊」的惡習，政府強制規定每個月的第十一日是全民的「排隊等候日」。共產黨官員資華筠在二○○七年規劃北京奧運的相關會議上宣布，「吐痰、插隊、任意吸菸與批評國家的行為，在我的認定中是『四大惡行』……這些不文明的舉動雖然看似無關緊要，但卻會嚴重影響首都的精神和風氣。」

或許將官方培養公民良好禮儀的政策，與它在「西化」中國人民的努力相連結略顯牽強，然而政府目前的確透過這些活動，致力於擺脫當地民眾的某些行為偏好和文化習慣。這點相當值得我們注意。中國政府所支持的「改頭換面」，是為了教導中國人民模仿西方國家典型而普及的行為模式。《浮華世界》（Vanity Fair）雜誌記者威廉・蘭格維斯切（William Langewiesche）指出：

中國國有航空公司的空服人員自行教育乘客各項符合國際準則的行為，例如「登機後勿從後方推擠他人、不可隨地吐痰、不可越過鄰座乘客的膝蓋入座、不可在飛機降落後立刻起身並企圖推開機艙出口；切記，飛機不是火車，乘客不可能會錯過終點站……」有人主張，中國是一「個人主義」的社會，以自我為中心的文化表現經常上演；但回顧中國的歷史，這一時間點的民眾多數的文化表現是來自「模仿」。

擬像的城市景觀並非中國精英階層的專修學校。居民不會為了拋棄自己的「中國性」，並將自己「培訓成」西方公民，且明目張膽地進修相關知識。但這些城鎮帶來的文化意義非凡，因為它們似乎是中國長遠趨勢的一部分。一方面藉此吸收國外的技術和知識財產，一方面採納西方「資產階級」的生活方式和言談儀態。此外，上述的「教化與模仿」，說明了中國領導人認為該國內公民文化落伍；而政府的努力也意味著官方以為第一次來到大城市的一般平民百姓（如不守規矩的學童或「鄉巴佬」），需要學習應該如何修正自身的行為，才不致毀壞當代成功又國際化的「新中國」形象和聲譽。

正如中國建築引發的身分認同危機般，實施國民教育、培育他們向西方行為準則

看齊，可能會引發另一種的身分認同危機。但隨著當代中國共產主義的衰落，這個國家應該爭取什麼、夢想什麼、盼望什麼或是相信什麼？「光榮」就已足夠了嗎？

民主的擬像景觀

我們應進一步關注，在當代中國「主題樂園」中培養的西方「意識形態」或「生活方式」，主要在於資本主義和唯物主義，與政治全然無關。崇尚貴族階級和美學的富裕生活，每一處都充滿了奢華和財富，並透過市場行銷、建築發展等各樣的機制，在持續不斷地慶祝與上演。然而西方傳統文化中包含言論自由、參政權和司法限制在內，有關民主政治的部分卻避而不談。建立這些主題城鎮的用意畢竟不在於提供一處散播民主種子的土壤，或是煽動立法制度修正要求的啟蒙地；但隨著時過境遷，這些影響卻極可能成為最終的結果。財產權利在二〇〇七年寫進了中國憲法內，有潛力引發中國人民對政治代理和決策過程的平等發言權。《新聞週刊》（Newsweek）上海分社前社長布魯克‧拉爾默（Brook Larmer）在《紐約時報》的報導中指出：門控社區導致了屋主協會的誕生，在其中居民有機會參與集體辯論以及對影響社區的議題投票表決。二〇〇八年一月，上海市閔行區的中產階級屋主「聯合抗議高速列車（高

鐵）穿過他們的社區」。

　　即使主題城鎮不致直接造成如此極端的後果，然而無可諱言地，這類環境確實促使居民以一種隱晦的方式配合著國家政策的某些環節。上層和中產階級的中國人顯然相當認同鄧小平宣導的「光榮致富」，但如此一來他們卻將自己和國內其他地區的群眾大幅地隔離。富人與一般大眾生活常態的偏離程度，或許不符合國家原先的預期，並且可能超出了官方可容忍的範圍。而這將會是日後有趣的觀察：擬像景觀社區接下來是否會演變為民主體制的催化劑，這當中的居民是否將進一步去擁抱西方的文化與政治？

結語

從模仿到創新？

一則中國成語故事：有個男人因為不喜歡自己走路的方式，決定到當時文化水準最高的城市邯鄲，效仿當地人的行走姿態。他到這座城市跟著眾人學習以後，不但沒有學成，就連自己原來的走法也忘掉了；因此只好爬著回家，最終落得被周圍人們嘲笑的下場。「邯鄲學步」的寓意為：只要效仿自己真正需要的，而非自己喜愛的事物。

從未來的視點觀看，過去二十多年間建造的擬像社區是否會成為另一個「邯鄲學步」？是過度而代價高昂的實證？抑或擬像建物將能落地生根，成為中國住宅景觀的一部分？如果擬像接下來只能以動態演化過程中曇花一現的形式勉強維繫，那麼它就必須在本土文化與新型住宅間取得適當的平衡，以因應中國在國際舞台上不斷變化的地位。

在過往各種不同時刻的狀況之下，中國複製與內化異國元素的成果卓越；但現階段的擬像模仿已達前所未有的規模。在過去的二十年內，中國的政治、經濟在個人的催化下相互結合，將中國從一個注重基本生存需求的國家，轉型成為文化商品的主要供應商與消費國。在抽象意義與務實目地的動機驅使下，政府與新興私有開發商在房

地產市場投入了大量資金，為中國人打造先進國家的舒適生活，並提供他們體驗旅居外國經驗的機會而且完全無需出國。在中國西式風格的家園中，居民自覺或不自覺地以自宅的客廳、廚房、臥室和公共空間，加入一場史無前例的文化轉型實驗。由內到外，從社區外牆延伸到整體社會，同時也從外到內；從居住空間延伸到「自我」的心理以及社會結構。

這些屋主，以自己的話語、選擇的裝飾和居住地為媒介，訴說著故事，而故事中道盡西方古典風格深深滲入傳統信仰，以及他們的國族焦慮、初覺醒的信心和剽竊西方文明的能力。他們釐清了中國人向「上流階級」靠攏、渴求的演算法則，而在法則的背後是建立在他們對理想生活的願景。

中國人在這些住宅社區中採用何種西方建築複本類型，將有助於闡明神祕的內涵價值，以及新崛起中產階級內在的共鳴。中國購屋者在尋找投資標的時，往往將目光鎖定在與「原作」之間的神祕意象或與美好幻想相關的建築形式。舉例來說，紐約的蘇活區和上東區、加州的比佛利山莊和橘郡，均是開發建案裡反覆出現的美式「建築傳統」。這在中國當地為相當普遍的複製範本。紐約和它「世界文化大熔爐」的氛圍、複雜的精緻度和現代性，代表中國渴望超越的都市化基準；而加州和它傳奇好萊塢的魅力、驚人的財富、奢侈的生活方式、引人羨慕的名流等，早已被視為是中國自我形

象投射的新地位。從另一方面來看，西方建築典範的選擇同時道出了中國希望避免的事物。值得關注的是，在中國，沒有任何以德州、芝加哥、尤津鎮或紐奧良為主題的開發社區；因為唯有符合旅遊景點特質，和與精緻生活有顯著連結的城鎮，才能成功地占領中國人的想像。

鑑於在過往悠久的歷史中，中國對複本或建築模仿向來抱持寬容的態度，這些擬像景觀實屬具保存獨特文化的特性，因而複製與中國文化絲毫沒有抵觸。然而，隨著二十一世紀政治變動的歷史時刻到來，擬像景觀也成了這個國家轉型和變化的標誌，同時鮮明地呈現出人民的新力量，擁有生活型態的「選擇權」，並能加以「個體化」。

這樣的現象至今已邁入第三十個年頭，而它不僅以穩健的速度蔓延，更往新的方向發展。具體來說，在房地產市場中，現今的門控社區供應的不只是眼前普及率依舊領先的西方古典建築；還有愈來愈多「階級化」豪宅，和依據當地歷史建物翻修的住家與社區，也逐漸成為市場寵兒。此外，開發商正開始依據最先進的環保規格（對環境衝擊最小化），投資實驗性的永續綠建築。

擬像的維持

擬像城市的程度或許代表中國為了居住人口步步高升的現象，所作出最佳的抉擇；儘管如此，往後的發展依舊難以預測。一些重大因素有可能將使得中國這項國家改革計劃最終被列入「恥辱名單」之一。基本上，這些房地產（尤其是別墅社區）的成功與否，取決於中國經濟成長的持續度，只要上層階級和中產階級的財富不斷地膨脹，它們便能存活下來。迄今為止，中國的房地產市場一直蓬勃發展。即使當下美國正經歷房地產泡沫化，並努力與災難性的房價崩盤對抗，但中國的房價卻仍持續飆漲。從政府的統計數據顯示，在二○○九年，中國成交的房地產總額約為五千六百億美元。這個數字與前一年相較成長了百分之八，同時也創下了新紀錄。根據官方提供的資料，全國房價在二○○九年提升了百分之五○‧七，而在上海這樣的城市房價上漲幅度，自二○○三年以來甚至已達百分之一五○（一‧五倍）。雖然政府擬訂因應規定，購買第二件房產時必須先預付百分之四十以上的頭期款，以冷卻市場熱度，但投機交易在杭州、鄂爾多斯（內蒙古）以及各大城市仍然普遍。許多投資者還是寧可一邊坐擁多間閒置住屋，一邊看著它們增值。身價百萬的投機客們多在某一地段持有超過五十件的房產，有些人手上的房產數目甚至多到連自己都難以估算的程度。

中國當前的房地產榮景或許將進一步推動主題城鎮的擴展與銷售，然而這一個趨勢未必會帶來良性的發展以及前瞻性的保證。房地產市場的龐大需求預示了中國西式建築的商業成功，然而隨著價格狂飆、資金湧入和信貸寬鬆接踵而來的，卻可能是泡沫化現象。安迪・霍夫曼（Andy Hoffman）在二○一○年二月的《環球郵報》（Globe and Mail）中曾提出警告：「許多中國觀察家擔憂，中國當前的經濟在政府獎勵補助和自由流動信貸下處於『甜蜜的興奮期』，但恐怕難以持久。」此外，同年九月，中國媒體所提供的統計顯示，約有六千四百萬戶房宅和公寓（足以供兩億人口居住）已閒置六個月之久。這些排屋、豪華公寓和別墅將會演變成什麼形式？它們是否能被充分利用而存活下來，或僅是房地產市場快速獲利的額外供給罷了呢？

只要富人能賺錢並持續將金錢投入房地產中，空屋率就不會下降，但是，更糟的是可能會引發更嚴重的狀況：受大規模房地產市場萎縮所衝擊。一旦中國的政治或經濟環境有所改變，這些主題聚居地就難逃波及。封閉、獨特與炫富的特點，使得擬像城鎮容易變成對現況不滿、低下階層的眼中釘。畢竟當中國享有著經濟奇蹟的同時，多數民眾仍屬於遭到遺棄的一群。除此之外，中國與西方世界未來的關係走向一直充滿著變數，因此為住宅社區帶來靈感的擬像景觀，也有可能會因為國際情勢的改變而宣告終結。

從生態學的角度來看，封閉式的社區的確已經製造了不少問題；絕大多數這類的住宅環境在設計和運作的功能上，距「環境的永續發展」標準還有一段距離──重度仰賴私人汽車及大量的水資源、廣大農地被鯨吞，由於主題社區多建設在市中心外數英里遠的郊區，居民因長途通勤而需要消耗密集的能源。在我造訪主題社區的期間，發現每戶家庭至少都擁有一部車，這是生活的必需品，因為政府失敗的規劃，大部分的開發區附近並沒有大眾交通運輸得以連結到都市的公共運輸系統。雖然在中國，主題郊區沒有完全複製美國城市遠郊的景觀，但目前看來，生活在其中的居民已完全接受必須仰賴汽車的美式郊區生活型態。

景觀設計、施工材料和幾乎無處不在的人造湖泊和運河系統，引發的問題更為嚴重：耗費大量水資源的擬像景觀，加劇了本已嚴峻的供水問題。未經處理的垃圾和有毒化學物質污染，使得百分之七十的中國河川「不宜接觸」。超過六億人每日飲用受到污染的水，世界銀行對此提出警告，「若繼續放任現狀，到二○二○年中國將得承擔嚴重的缺水後果：三千萬人將成為環境難民。」此外，中國將再也無從沙漠或鹹水中挖掘砂石，而它生產的混凝土是中國建設發展支柱的要件。屆時砂石材料必須從湖床取得，而這將會帶來災難性的環境傷害。在《從外而內》（Outside In）一書中，杰羅姆・謝伯軒、劉怡瑋和經崇儀描述目前的挖掘工作如何摧毀了當地的自然環境，

以江西省的鄱陽湖為例，「平均每三十秒就有一艘大型疏浚船經過。」原本三千七百平方公里大小的湖泊，已銳減至五百平方公里以下。

主題社區的占地面積明確凸顯出其低效的土地利用率。這些包含有車道、寬闊路面和草坪的廣大居住環境，排擠了原本的農業用耕地。自一九八○年到二○○四年，因這類建案而流失的農地總計高達四萬四千平方英里。香港大學的教授薛求理指出，「大城市周圍的土地通常是農業用耕地，但如今它被無限擴張的土地開發案吞噬殆盡了。」過去曾是工廠工人的司機顧順軍就親眼目睹自己在南匯區（上海外圍的行政區）家園周圍的農田，一片片被楓丹白露別墅及其他封閉式社區所取代。而顧順軍樸實的自宅四周，每一寸地都種滿了栽培作物，如拼布般的茄子（僅占了三平方英尺的土地）、面積稍大的矩形大米田、兩株蘋果樹，只有床墊大小的番茄、包心菜、紅豆和玉米作物田：反觀楓丹白露別墅豪宅，單是一座占地面積就等於四百公頃（接近一千英畝）。顧順軍在看到興建的房宅後說，「這是在浪費土地，這些土地應該拿來種植水稻。」他繼續補充道，在房地產開發接手以前，這些地本屬於農民，他們曾在此處生活、開墾與種植。

近年來（二○○六年起），中國政府開始實施新的土地限制以遏制過度擴張，並且提升開發區的人口密度。舉例來說，其中一項政策是：在開發社區中，百分之七十

以上的家庭所占面積必須小於九十平方公尺。然而，這對既成的損害而言或許是亡羊補牢，因為許多農地已轉變成住宅物件和工廠，而中國目前是糧食進口國，這也是前所未有的情況。若將房地產業者帶來的環境摧殘列入考量，中國政府原先期盼由複本景觀促成的「大躍進」，可能最終會落得「大挫敗」的下場。

建築學的演化

生態建築與當代建築風格日益普及，這暗示著中國對建築學方面的興趣，以及正逐漸擺脫西方古典的設計風格。現在，某些價格斐然的專用社區採用的設計理念，會令人聯想到美國最著名的建築師法蘭克·洛伊·萊特（Frank Lloyd Wright），而非路易十四時期的名建築師路易·勒沃（Louis Le Vau）。華僑城地產（OCT Properties）聘請美國名建築師理查德·邁耶（Richard Meier），在深圳房價最高的地段打造一座僅有十五戶的時尚立體派住家社區，坐落於茂密的山丘上，俯瞰著海岸線。另外，位於上海地段最佳的開發區「九間堂別墅」，則是由日本建築師磯崎新（Arata Isozaki）親自設計，其風格結合了純粹、超現代的線條與傳統中國四合院的格局，象徵著對「現代化中國建築」的探索。一城九鎮開發區之一的「上海未來城市」

位於臨港地區，它的興建工程較其他歐式風格的社區晚，而一如其名般，這座未來城市捨棄了古典西方設計，改採現代化的外形。如洛可可、巴洛克風格和布雜藝術別墅般，為「精英分子獨享」所帶來的一種優越感，中國的中產階級可能會很快地將投入現代風的房宅懷抱中，享有專屬自身分地位的「限量品牌」。再過一段時日之後，山寨社區的消費者或許甚至會如當今許多西方國家和中國當地的知識分子一樣，批判著歐美古典風格的擬像景觀。

此外，建築師與開發商已著手在「綠色建築」的領域試水溫，國家級的代表性建物是由美國著名建築師史蒂芬·霍爾（Steven Holl）設計的北京當代美術館（也稱為連接的復生體〔Linked Hybrid〕）。而高階住宅複合區也強調環保性能，包括地熱暖氣設備、廢水回收廠（部分回收物供作花園的肥料）和提供清淨空氣的精密室內空調系統等。如生態鎮、花園別墅、綠世界花園、綠地別墅和美麗花園在內等不少新建案的宣傳標語：「與自然和諧共處」或「生態友善的生活方式」。但實際上，這股生態建築的趨勢似乎不在拯救環境，它真正的用意在：拯救開發商的財務虧損。「法國」、「德國」、「瑞士」、「綠色」之類的字眼紛紛興起，成為吸引潛在買家目光的另一種獨特且令人嚮往的名牌。自由記者艾歷克斯·帕斯特納克（Alex Pasternack）在「中外對話」（chinadialogue）網路平台上寫道：「目前為止，綠建

築在中國開發商眼中依舊只是奢華的標籤，而非為了智能或節能的功能性。」環境管

理諮詢有限公司（EMSI）北京分部的顧問王洪補充：「在高度競爭的房地產市場中，

這是一種銷售手段。」

而在中國擁抱現代建築形式的同時，他們也正投入更傳統而本土的建築風格懷抱

中，這個現象說明了當前西式封閉社區未來可能的走向。西方象徵符號的聲望有助於

歐美主題社區的蔓延，在承載著文化的景觀中投射出中國現代化與前進的腳步。艾塞

克斯大學（University of Essex）的教授安東尼·金（Anthony King）在其「跨國」

郊區發展的研究中提出，包括中國在內等新興崛起國家，經常利用挪借文化象徵符號

的方式，展示出自己與這些先進國家的實力相等。安東尼·金認為此複製和模仿的階

段是「全球現代化」過程中的「固有本質」，且在其他時空背景下也會反覆發生。他

寫道，「每一個『真正的』或『嚮往於』立足世界的城市，都會參考世界其他城市的

環境來定義自己。」安東尼·金教授進一步引用在印尼、印度、馬來西亞和埃及等地

受到西方國家啟發的開發實例，從這些實例中，我們可見其反映的目的相當明確：創

造「西方」和「當地／國內」兩處的相等性。依此觀點，中國複製西方建築的根源並

非中國獨有的特色，而或許僅是這個國家邁入某個「階段」的表現。在此，急速成長、

城市化和財富積累，與來自西方長久以來既定秩序的建築符號緊密相連，因為現階段

的中國相信，這些建築符號能帶來更現代化的外觀和「夢想達成」的蓬勃野心。彼得‧羅呼應安東尼‧金的主張，他認為應將中國建築複本「令人訝異的精準」，連結到「任何快速繁榮之處，而此時這些地方的人們擁有市場體制的參與感」。整個將西方城鎮及建築「搬遷至」中國的用意，即是展示自己已由「開發中國家」轉型成「已開發國家」，由「第三世界」晉身「第一世界」。

假設建造主題社區背後的動機絕大部分在於：企圖要證明中國與它所模仿「優越」的西方世界平起平坐。那麼當某一天中國不再將西方世界視為心所嚮往的指標時，當某一天中國認定自身已與西方國家並駕齊驅甚或領先它們時，接下來又將發生什麼事呢？就某方面來說，有關異地文化的渴求和吸引力是取決於國家的富裕程度，這點在二〇〇八年全球金融危機後可能會有所動搖。經濟困境掀起了一股美國房地產的泡沫化，使得歐美及世界各國陷入財務危機；儘管它們現在正從谷底漸漸向上爬，然而眼前面對的是除了景氣復甦的曙光以外，還有對歐美各國而言前所未有、不得不背負的沉重債務。雖然全球金融海嘯也對中國造成些許衝擊，但就在多數國家步履蹣跚地對抗棘手的財政問題的同時，中國的經濟發展不但沒有減緩的跡象，二〇〇九年第二季的成長幅度甚至超出了經濟學家的預期。中國是第一個擺脫全球金融危機夢魘的國家，二〇〇九年，它取代了德國成為世界上最大出口國；二〇一〇年，

它領先日本，登上了世界第二大經濟體的寶座。

對中國的建築複本建造者來說，參考樣本的選擇因素之一在於該國的財力，它包含在文化象徵符號的價值之中。如果中國暴發戶希望尋找的是一種展示己身的消費實力、熟諳世事或現代化形象的舞台，以「借用」先進國家的文化內涵為手段，則顯得十分合理。因為藉由這些來自「高地位國家」的元素裝飾自己，就能夠直接體現個人的高度聲望。這「高國民所得等於高文化價值」的簡化方程式，說明了中國極可能在西方世界陷入財政危機後捨棄目前的複製元素。隨著中國日益發達且累積愈來愈多的財富後，它是否會轉而將自己的立場定位成與先進國家勢均力敵的競爭對手，並因而提升當地文化習俗、表現價值與西方文化匹敵呢？屆時，當今中國「西式小型領土」的命運又將變得如何呢？

目前，中國其實已經開始浮現一些跡象，顯示消費者準備捨棄西方建築風格，轉而擁抱中式傳統住宅型態。雖然在現階段相較於西式主題社區，選擇中式住宅的買家仍屬小眾市場。然而新傳統中式建築和中國主題社區逐漸普及，尤其在北京、成都和其他消費行為較保守的內陸市場。以北京觀唐和易郡為例，便是採用北京傳統四合院的格局；此外，還有其他參照當地建築風格的中式別墅建案在中國各地可見。成都和廣州的清華坊以及蘇州的天倫隨園，設計靈感取材於蘇州運河沿岸房宅黑白相間的景

觀；而北京的宣頤家園則仿照首都當地的傳統建築。

位於深圳的中國萬科第五園開發設計劃成果卓越且快速擴張，目前已成為該地區最大的社區之一，當中的建築設計採用安徽的住宅風格，並以現代元素加以裝飾。新傳統發展區則建立在連續的人造運河旁，由隱祕的小徑交織而成，小徑上鋪滿鑲嵌石，沿途翠竹掩映。在模仿本地平民風格的社區中，每棟房宅都坐落於高聳的磚牆後方，磚牆牆面塗有白色灰泥，上方覆蓋著石板灰色屋頂，而將房宅分隔成兩區的是設在中央的天井。此外，稍微偏離正統傳統房宅結構的兩層樓建築設計，因富現代感而漸獲市場青睞：這些住宅白色外牆、簡單的幾何線條以及大小不一的散射窗戶的外觀，充滿不對稱的組合。

根據中國萬科第五園行銷手冊裡的內容，「『舊樣式』的住宅⋯⋯是中國人『最核心感受』的吶喊」，而社區的宣傳標語為「深入骨髓的中國」。為了提升和增加新傳統主題建物的「正統性與道地性」，中國萬科甚至重新翻修一間安徽的老房子，把它運往第五園的施工地，在一座由玻璃牆面打造而成的傳統建築展示博物館中重建。除了建築本身以外，在這座博物館內還可以參觀到建築方法以及傳統房宅模型等相關說明。一位購買此地房產的記者王鄆說道，「我的丈夫在進入博物館時，感覺自己在這裡重新經驗了一次童年生活。這裡讓他拾起童年回憶，唯一的不同是：它比真實的

中國建築評論家認為中國重拾對當地傳統建築的欣賞之情，是出於日益提升的「文化自信心」，以及國家經濟發展的成功。北京清華大學建築學教授周榮指出，「中國必須舉辦奧運以及參與世界貿易組織（WTO），這些活動使得中國人相信：我們已被『國際家族』所接受。如今，中國人也意識到：我們有錢，我們有很多錢，我們甚至比西方世界的競爭對手還富有。這是中國離棄西方建築複本的原因之一。」

在上海建築設計研究院有限公司（SIADR）工作的建築師劉曉平指出，隨著中國日趨富裕和發達，部分民眾發現到本土的建築風格更具吸引力，他接著說：「當人民愈來愈富裕，他們對自身文化的信心也會愈來愈強大。」托馬斯‧康帕內拉預測，中國對西方建築的興趣，勢必會因國族地位的提升而淡化，「隨著新崛起的中產階級信心與日俱增，他們不再需要利用這些來自西方的輔助、裝飾以及剽竊異國的精英文化。反之，他們會更加期望看到屬於中國自身的文化漸趨蓬勃。」

儘管到目前為止，要預測歐美擬像景觀的未來發展有些操之過急，然而逐漸強大的中國自尊，最終可能導致西方國家的複本建築式微，取而代之的是新時代的降臨。東方明珠電視塔取代艾菲爾鐵塔，紫禁城將凡爾賽宮淘汰，成為象徵身分地位的新寵兒。

而除此之外，還有什麼因素阻止西方建築形式被捨棄，或是完全受到排斥的呢？

鑑於歷史中，中國與西方國家善變的關係，我們應該對這些西方建築原型的脆弱有所警惕。回顧中國對西式建物的態度，我們可知中國起初敞開了雙臂，但接著便轉身而去：到了二十一世紀，中國再度對西式建物敞開雙臂。民族主義至上的中國人對西方國家的忠誠度不高：在二〇〇八年的奧運會開幕數個月前，部分中國人對西方的親藏抗議活動，以抵制外國商品的方式回應。這樣強烈的抵制行為引發我們思考與本書主題相關的問題：擬像城鎮景觀的趨勢，它的普及度與「保存期限」是否同樣會受到中國國際政策及外交關係影響，而變得不堪一擊呢？假設果真如此，某一天，主題社區的物件會能會面臨其他困境。而隨著反西方的輿論聲浪日益高漲，某一天，主題社區的物件會不會淪為房地產市場的滯銷商品呢？

當今的中國準備好向先進國家輸出的品項，除了一般消費性產品以外，還包括創新發明、工程建設、技術專有知識；而過去，這些進口國只把中國視為主要的商品生產地。美國現正向中國引進工程師人才、技術、資金，以及加州高速鐵路的建築設備等。同時，儘管中國國內環境污染問題重重，但就研發層面而言，它已成為全球「綠色科技」的龍頭；而政府也急於導入潔淨煤替代方案、太陽能電板組件和風力渦輪機等專業知識。中國領先他國的幅度可能會繼續擴大：二〇一〇年起，中國在潔淨能源

上的支出超越了美國。「複製文化」或許真的是中國發展階段的一環，從模仿到生產、從學徒到專家；在建築設計和城市規劃上亦然——從回顧歷史到創新。中國對西方世界的觀感，以及中國將西方文化融入住宅社區的現象，在未來極可能會隨著國家立場的演變而迥然不同。

矛盾性和連續性

若是深究中國當代擬像景觀現象釋出的訊息，本意其實相當曖昧不明。即使這些建築證明了自鄧小平的改革開放以來，中國爆發式成長的經濟成就，然而它們顯示出的卻是這個民族對外國的偏愛（更勝本國），對當地習俗信心的追求以及缺乏制衡立法與行政權力。中國人一方面慶祝著新階級抬頭的野心與勝利和實力，一方面也將民眾對象徵現代化與成就符號剽竊的「文化不確定性」折磨表露無疑。中國選擇以「虛張聲勢」的方式，展現自己「使之壯大」的努力。雖然「專屬的夢想家園」能夠證明中國政經改革的成效，但多數擬像景觀位於人煙稀少的事實，卻反映出失敗的市場機制。因為中國畢竟是單一政黨絕對掌權的國家，一切政策的可行性與功能性仍受困於腐化和貪婪。

令人困惑的矛盾在擬像景觀現象中逐漸蔓延開來，並且直指核心之處。中國的確正在模仿西方世界，但複製的本能卻源於更深層的經濟、政治、哲學和社會等形成的根本。

縱觀中國歷史對複製，尤其是複製工作的開放心態，為它現代企業的在地發展提供了一個十分友善的環境與媒介。在文化大革命「黑暗時代」過後的數十年間，中國正坐擁著充裕的資金，準備大肆炫耀一番；身處於「新中國」的人民，多數正急於搜尋代表成就與現代的語言。因過時且不悅的貴族標記而留下的真空狀態，已被象徵現代、進步與美好生活的西方商品、生活型態以及建築形式所填滿。中國向西方世界往，使得中國成為「主題樂園」社區茁壯繁衍的溫床。

構建擬像城市景觀的複合區計劃，在二十一世紀多個內源性元素的交織連結下誕生。早在漢朝便可見到中國對「複製異地景觀」的寬容與動力，其次還包括對西方建築創新技術的開放心態、一黨獨大的政治立場和威權，以及經濟實力許可下民眾的集體追尋、一個由西方世界形塑的中國夢。

當天安門廣場象徵著中國共產黨，此建築聖地代表著這個社會主義人民共和國家

的同時，這些威尼斯城鎮、東方巴黎、白宮和凡爾賽宮等複本的擬像空間，將有機會成為「新中國」最悠久的紀念碑。

Issue 004

誰把艾菲爾鐵塔搬到了中國？
Original Copies: Architectural Mimicry in Contemporary China

作　者──碧安卡‧博斯克（Bianca Bosker）
譯　者──楊仕音
主　編──林芳如
編　輯──謝翠鈺
企　劃──林倩聿
封面設計──黃瑪琍
版式設計──陳郁汝
內頁排版──宸遠彩藝
董 事 長──趙政岷
總 經 理
總 編 輯──余宜芳
出 版 者──時報文化出版企業股份有限公司
　　　　　10803台北市和平西路三段二四○號四樓
　　　　　發行專線──（○二）二三○六六八四二
　　　　　讀者服務專線──○八○○二三一七○五
　　　　　　　　　　　　（○二）二三○四七一○三
　　　　　讀者服務傳真──（○二）二三○四六八五八
　　　　　郵撥──一九三四四七二四時報文化出版公司
　　　　　信箱──臺北郵政七九～九九信箱
時報悅讀網──http://www.readingtimes.com.tw
法律顧問──理律法律事務所陳長文律師、李念祖律師
印　刷──盈昌印刷有限公司
初版一刷──二○一四年十一月七日
定價──新台幣三四○元

行政院新聞局局版北市業字第八○號
版權所有翻印必究
（缺頁或破損的書，請寄回更換）

國家圖書館出版品預行編目資料

誰把艾菲爾鐵塔搬到了中國？ / 碧安卡.博斯克(Bianca Bosker)
　作 ; 楊仕音譯. -- 初版. -- 臺北市 : 時報文化, 2014.11
　面 ;　　公分 . -- (Issue ; 4)
譯自 : Original copies : architectural mimicry in contemporary
China

　ISBN 978-957-13-6014-0(平裝)

1.建築藝術　2.中國

922　　　　　　　　　　　　　　　　　103012143